The Landscape Paintings of North America

劉昌漢 著

藝術家

自序

《北美風景繪畫》是我在《藝術家》雜誌連載的專欄文集，大體按照時間先後敘述，說是寫史，不如說是自己長期身處異邦的讀畫心得整理，帶有箚記性質，隨想隨寫，結果一動筆就寫了五年餘時間，最後聚沙成塔，完成本書。

在時間長河上，歷史（history）其實就是他的（his）故事（story）。藝術史的論析，時代知識只是背景，創作演繹的敘述更需要觀察的感受體會。現代意義上的北美美術史是指歐洲移民進入美洲大陸後開始的美術發展，殖民前的印地安原住民文物由於遭受歐洲入侵者破壞掠奪，留存很少。

17、18世紀殖民時代，歐洲清教徒離開具有悠久歷史的故鄉，移民至陌生的新世界。其後歷經三個多世紀發展，雖然與歐洲難免千絲萬縷的牽連，但在藝術發展上，自身在地的草根性更具決定作用。綜觀北美藝文雖承續著歐洲基督教文化，卻不同於歐陸濃重的神權敘述，他們避離偶像、神話與貴族文明的繁文縟節，尤其風景創作和新大陸斯民斯土的發現、開拓有關，表現了對現實土地的感恩與熱愛。從早期的風俗畫，到宗教感頌和描繪地理，再到國家認同和現代意識的追求，導使北美風景繪畫開展出波瀾壯闊的篇章，在自身藝術史中佔有超越歐洲的重要比重。

美國於1776年獨立建國，初始的移民感覺新大陸雖然沒有帕特農神廟、哥德式大教堂、蒙娜麗莎和莎士比亞這些歐洲的文化遺產，卻擁有歐洲所無的雄偉山川和廣袤平野，令人產生崇高敬畏情懷。在浪漫主義和民族主義元素激盪下，人們相信美利堅是上帝賜予的最後美地，風景成為年輕國家民族自豪感的來源。1828年，被稱為「從民間走出」的傑克遜（Andrew Jackson）擊敗具新英格蘭貴族血統的亞當斯（John Quincy Adams），成為首位出身西部的總統，反映了民眾思維從菁英領導轉向庶民民主的改變。19世紀中葉美國完成了土地橫跨大西洋與太平洋的恢宏願想，建立今日的疆界藍圖。在繪畫創作上，其代表即是專注風景描繪的「哈德遜河學派」（Hudson River School）取代了移民初期的人像和風俗記錄。其後經過寫實主義的崛起，印象派的漫衍和現代主義萌發、地域主義和都會繪寫，終於達至今日兼具抽象表現和照相超寫實等的多重面貌。

美國北鄰加拿大幅原遼闊，千里冰封，歷史經過法國統治、英國統治和漫長的和平建國過程，直到1931年終於肇建成為獨立國家。藝術上從早期先行者到1880年加拿大皇家藝術學院（Royal Canadian Academy of Arts）設立，繪畫和雕塑逐步達到專業水準。繼起的「七人團」以史詩般壯麗的風景畫落實了民族的、現代的發展方向，文化尊嚴、土地熱愛和國家發展融為一體，成為建構本土精神的民族英雄。20世紀加國參與了兩次遙遠的世界戰爭，及至21世紀今日，在他們藝術家眼裡，人生擺在廣袤的自然時空，何嘗不也是一幕幕恆久的風景。藝術的獨白始終與孕育他們的原始自然息息相連，使得加拿大美術置身於世界當代潮流，卻保持了自己的人文內涵，成績斐然。

墨西哥的文化史大致可分作歷史前期、殖民時期、19世紀革命獨立時期、20世紀壁畫復興運動及現代主義風潮來論述。歷史前期指1519年歐洲人抵達前的古老印地安瑪雅（Maya）和阿茲台克（Aztec）文明，時間超過三千年，雖然文化錐燦，卻未留存風景表現。1521年墨西哥遭到西班牙征服，導致近三百年殖民統治。1821年脫離西國治理，經歷君主政體、共和、君主復辟、恢復共和、軍人獨裁和再度共和，在殖民統治壓迫，戰爭動亂和社會革命背景下，長久來這兒畫家幾乎只見君權的威儀，神權的敬仰或革命的激情，而不見自然山川的秀美壯麗，人們對生活的關注更甚於純粹美麗風景欣賞。19世紀部份畫家開始專注風景創作，他們和後繼者受到歷史、地理和人文孕育，內容偏向荒蕪乾渴，對於土壤、植物的景觀再現都具有厚重的生命內質。威猛、暴烈、毀滅而不確定性的火山、荒岩、枯木等成為重要的、具隱喻性的表現符碼，視覺力度驚心動魄。即使其後的現代主義創作，也呈現了未經雕琢的，民族生命的樸素感嘆。

如果説藝術史是創作和時間與地理的邂逅，那麼北美畫家的風景畫即是身份認同表現。從水天相接的海岸風光，粗獷遼闊的高山原野，熱火朝天的工業生產，城鄉間的人文意識都與自然環境關係密切，北美風景繪畫多元而豐富的可觀性，我們也和世界一起來用心、眼欣賞。

寫作期間參觀了多所美術館、博物館，感謝很多朋友陪伴，從相互交談中獲益良多。不過礙於智慧財產權規定，有些藝術家圖版無法收錄書中，只能請讀者自己按姓名查找。最後謝謝「藝術家出版社」何政廣兄及王庭玫主編慨允結集出版，以及編輯們的支援，使本題書寫下完滿的句點。

目次

Chapter 1

美國早期風景畫

▌殖民和聯邦時期的風景濫觴

　　現代意義上的北美美術史是指歐洲移民進入美洲大陸後開始的美術發展歷史，殖民前的印地安原住民文物由於遭受歐洲入侵者破壞掠奪，留存的很少。17、18世紀殖民時代，歐洲清教徒離開具有悠久歷史的故鄉，移民至陌生的新世界，為了生活，偏向實用性的工藝製造，繪畫尚未形成獨立的民族體系。其後歷經三個多世紀發展，與歐洲難免千絲萬縷的牽連，但自身的草根性更具決定作用。綜觀北美藝文雖承續著歐洲基督教文化，卻不同於歐陸濃重的神權敘述，他們避離偶像、神話與貴族文明的繁文縟節，對人物風俗的喜愛甚於宗教和歷史，富有通俗的現世要素。相同的宗教情操，新大陸畫家的表現是對現實土地的感恩與熱愛——水天相接的海岸風光、粗獷遼闊的西部原野、熱火朝天的工業生產、城鄉間的人文意識都與自然環境息息關連，導使北美風景繪畫自19世紀起開展出波瀾壯闊的篇章。

　　殖民和美國聯邦草創時期的繪畫主要有三類：

　　一、從歐洲前來短暫停留的畫家記錄的地方名流肖像作品。

　　二、移民中的民間藝術家表現生活的風俗畫（genre art）。

　　三、航海家、旅行家或地質生物學家留下的速寫與地誌。

　　當時畫家從摹仿德、義、法繪畫成長，風景被用作肖像背景或做為與風俗畫的結合，單純的景觀描繪只偶然出現。這些藝術家以波士頓為中心，構成了民族繪畫的準備階段。

　　1776年美國獨立建國後，出現一批受過專業訓練、藝術造詣高超的職業畫家：科普利（John Singleton Copley）、韋斯特（Benjamin West）、斯圖亞特（Gilbert Stuart）、約翰·川姆布

爾（John Trumbull）等沿承歐式風格的人物創作，為美國後世藝術繁榮奠下基礎。川姆布爾是殖民期康乃狄克州州長之子，童年因意外失去一隻眼睛視力，革命戰爭時進入華盛頓麾下任職，建國後前往歐洲學習繪事，致力肖像和歷史畫創作，留下〈浪漫風景〉、〈諾威奇瀑布〉等具有歐洲文藝復興風格的風景作品，可以稱作美國風景畫的濫觴。相同時候，素人畫家法蘭西斯・蓋伊（Francis Guy）以稚拙手法表述都市生活，〈布魯克林冬景〉等因帶有民間藝術的親和活力而獲得肯定。稍後的范德林（John Vanderlyn）出生紐約州，青年時到巴黎學畫，返美後同樣以肖像和歷史畫維生，作有〈尼亞加拉大瀑布〉寫生和〈凡爾賽宮殿和花園全景〉等風景記錄。接著英國學習歸來的奧斯頓（Washington Allston）、莫爾斯（Samuel Morse）繼續為美國風景畫作出貢獻。奧斯頓繪畫喜從聖經取材，風景是其中重要元素，〈有月光的風景〉充滿詩情的幻想；〈以利亞在沙漠〉講述先知以利亞受烏鴉供養，學習謙卑的故事。至於莫爾斯，他不單是畫家，也是國際電報傳輸「莫爾斯密碼」發明人，繪畫以歷史創作為主，偶然旁及風景，〈蘇伯卡的聖母教堂〉為初期美國風景畫增添了荒蕪之美。寇德曼（Charles Codman）是自學畫家，一生生活在緬因州波特蘭市，創作風景與海洋繪畫，〈緬因大鑽石島鑽石灣〉和〈宏島考斯科灣鑽石灣〉樹木蔥鬱，加上細小的人物舟船，描繪出當時生活情景。

▋ 風俗畫中的風景呈現

19世紀是美國國土大擴張的世代，1828年，被稱為「從民間走出」的傑克遜（Andrew Jackson）擊敗具新英格蘭貴族血統的亞當斯（John Quincy Adams），成為首位出身西部的總統，反映了民眾思維從菁英領導轉向庶民民主的改變。1845年美國成功地將從墨西哥分離的德克薩斯共和國併入版圖，成為南方大州。1846-1847年美、墨戰爭，美國大勝，迫使墨西哥割讓三分之一的領土，包括今日加利福尼亞、亞利桑那、科羅拉多、新墨西哥等地，聯邦實現了土地橫跨大西洋與太平洋的恢宏願想。1867年更自俄國買下阿拉斯加，建立今日國家疆界的藍圖。

伴隨領土增長，相繼而來是人口移入、土地開發、城市建設，劇變的時代使新興中產階級成為社會支柱，藝術不再依附貴族菁英存活，成為全民普遍需求。在這藝術普及發展時代，藝術環境自然起了質變，畫家、收藏家及愛好者創辦藝術學校（如1826年的美國國家設計學院），成立藝術組織（如1839年的阿波羅協會，1844年的美國藝術聯合會），出版藝術期刊（如1855年的《畫筆（The Crayon）》），建立公共藝術博物館（如1870年的波士頓、1872年的紐約、1876年的費城），也產生了商業畫廊和藝術博覽會。

在時代大潮中，受了前面所說法蘭西斯・蓋伊影響，社會中許多未受專業訓練，風格質樸，形象稚拙而色彩和想像豐富，鄉土味濃的創作受到歡迎，產生了如同浮世

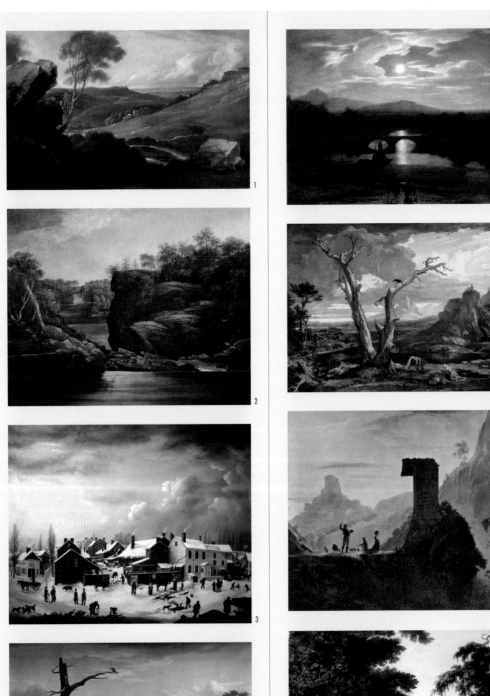

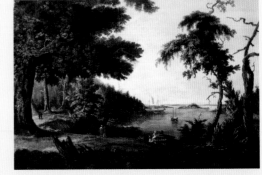

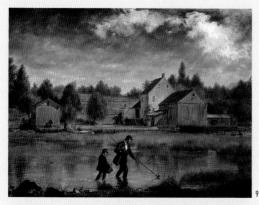

9

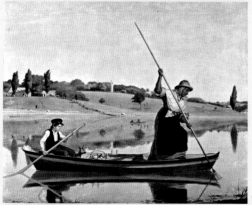

10

11

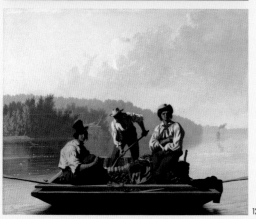

12

13

14

1｜約翰・川姆布爾　**浪漫風景**　1783　油彩、畫布　尺寸不詳
2｜約翰・川姆布爾　**諾威奇瀑布**　1806　油彩、畫布　68.6×91.4cm
3｜法蘭西斯・蓋伊　**布魯克林冬景**　1819-1820　油彩、畫布
148.2×189.4cm
4｜約翰・范德林　**尼亞加拉大瀑布**　1802　油彩、畫布　尺寸不詳
5｜華盛頓・奧斯頓　**有月光的風景**　1809　油彩、畫布
63.8×90.8cm
6｜華盛頓・奧斯頓　**以利亞在沙漠**　1818　油彩、畫布
125×184.8cm
7｜塞繆爾・莫爾斯　**蘇伯卡的聖母教堂**　1830　油彩、畫布
21×27cm
8｜查爾斯・寇德曼　**緬因大鑽石島鑽石灣**　1829　油彩、畫板
63.5×90.17cm
9｜威廉・蒙特　**捉蟹**　1839　油彩、畫布
10｜威廉・蒙特　**在瑟特克特捕鰻魚**　1845　油彩、畫布
73.5×91.5cm
11｜威廉・蒙特　**長島農家**　1862　油彩、畫布　55.6×75.9cm
12｜喬治・賓漢　**在密蘇里河上的划船者**　1846　油彩、畫布
63.5×76.2cm
13｜喬治・賓漢　**派克峰眺望**　1872　油彩、畫布　71.4×107.3cm
14｜傑洛梅・湯普森　**海華沙和明尼哈哈的蜜月**　1885　油彩、畫布

繪般講述鄉里居民田園生活和鄉紳趣事的風俗畫，來表現日常生活的酸甜苦辣和喜怒哀樂。民間美術發展體現於平民繪畫成為大眾消費性創作的主流，甚至改變了往昔肖像畫的傳統內容，小民百姓取代了領袖偉人成為畫裡主角。風俗畫在美國南北戰爭（1861-1865）前後發展達到巔峰，重要畫家有：

愛德蒙斯（Francis William Edmonds）生於紐約州，在銀行出納工作餘暇繪畫，人間百態盡入畫中，幽默嘲諷意味濃厚。

威廉‧蒙特（William Sidney Mount），紐約州長島人，一生從未到過歐洲，但畫風受到德國和俄國影響，如對俄國威涅齊亞諾夫（Alexei Venetsianov）的風俗題材很感興趣，但在內容上接受了本土滋養，擅長描繪故鄉村民的田園生活，像〈捉蟹〉一作風景占了全畫的重要位置；〈在瑟特克特捕鰻魚〉完成於內戰前夕，表現了畫家心中渴望各安其分的秩序，是他最著名作品。〈長島農家〉則把人物淡出，成為純粹風景圖繪，經過低成本廉價印刷複製得到廣泛傳播，深受喜愛。

喬治‧賓漢（George Caleb Bingham）和伍德維爾、詹森等都受業於德國杜塞爾多夫（Düsseldorf）學校，喜歡以密蘇里和密西西比河的風俗生活為創作題材，向東岸的都會人們提供當時猶屬邊疆的風情景致。代表作〈在密蘇里河上的划船者〉顯現了人與人、人與自然的和諧；畫裡人物目光與觀眾對視，也暗示了超越時空，不同地域與城鄉間的對話。〈派克峰眺望〉山石雲嵐，構圖紮實。

湯普森（Jerome B. Thompson）喜歡畫室外農耕、體育和野餐題材，〈海華沙和明尼哈哈的蜜月〉取材朗費羅（Henry Wadsworth Longfellow）述說印地安英雄的詩歌，他把男女主角畫得很小，突顯了後方瀑布的壯麗，手法接近東方山水畫的表現。

布賴澤（David Gilmour Blythe），憤世偏激的個性，使他借畫對社會各階層極盡挖苦諷刺能事，男女、兒童、貧富無一倖免，也使自己終生潦倒而不得志。

莉麗‧馬丁‧史賓塞（Lilly Martin Spencer）是當時少數獲得注目的女性畫家，於中西部俄亥俄州農場成長，善於借創作敍述家庭親情及內戰對民眾生活的影響。

伊斯特曼‧詹森（Eastman Johnson）是最早關注黑奴生活的人道主義畫家，在南北戰爭前後以戲劇性的圖繪打動人心。〈逃亡奴隸的自由之路〉畫黑奴攜同家人向北方逃亡求取自由，仿如新版「出埃及記」；〈蔓越莓收穫〉則是南方農場工作的精細寫照。

蓋伊（Seymour Joseph Guy）喜愛表現甜美的兒童和婦女題材，畫風接近印象派，內容不脫風俗範圍。

伍德威爾（Richard Caton Woodville）成名甚早，作品以描畫故鄉巴爾的摩生活情境為主，30歲因生病使用嗎啡過量去世。

莫斯勒（Henry Mosler）為波蘭猶太裔移民，在辛辛那提長大，內戰時擔任藝術記者，後赴歐學習繪畫，學成後往來於美、歐發展。〈白日夢〉少女美豔動人，陽光

與陰影構成的畫面如首動人的田園詩篇。

整體來看，這時候風俗畫中的風景呈現，做為説故事的背景仍然顯得草率，不過草莽氣息取代學院風格的畫作，不少畫家已看出潛力，純粹的風景繪寫在不久後終於自後場走上前台，得到豐碩的表現契機。

▎從風俗畫到風景畫的發展

1830年，當美國在鐵路交通和伊利運河建設初始正經歷著巨大的經濟和地理疆域增長之時，伴隨而來也產生城鄉失衡、土地紛爭等的負面影響。北方都市大肆開掘農鄉資源，加劇了與南方蓄奴和販奴制度的矛盾。南北各州因經濟與理念衝突分裂，終在1861年引爆成慘烈內戰，75萬餘人喪失生命。大破壞後的國家重建，如何以藝術文化療傷止痛來凝聚國民精神，成為迫切的任務。

內戰前後的百年「西進運動」代表對神祕的未知邊疆呼喚的回應，以及對「幸福之鄉」夢想的憧憬追求。西部處女地的開拓既有功利目的，又有浪漫成分，對純粹的風景描繪從風俗創作解放也產生決定性影響——帶有野性的風景畫放眼展示上帝賜予的遼闊土地和國家的偉大希望，生命力蓬勃激昂。

勞以柴（Emanuel Gottlieb Leutze）為眾議院國會山莊繪製的壁畫〈帝國大業的西進征途〉和加斯特（John Gast）所作〈美國前進〉都在隱喻天命，歌頌開發西部形勢一片大好，尤其後圖畫了手持電報線的女神為所到之處帶來光明，野蠻的印地安人和自然動物遭到驅離似乎理所當然。勞以柴和加斯特都生於德國，幼年移民美國。勞以柴後來回歐洲習畫，對歷史事件的戲劇處理最見功力，代表作〈華盛頓渡過德拉瓦河〉在美國幾乎無人不曉。加斯特主要生活在紐約，此外很少人知道他的生平。

風俗畫除了反映生活，在國家擴張背景下，也增強了美國民眾對土地和自我身分的認同，對於風景畫種的普及具重要促進作用。

▎西進的影響

美國19世紀風景畫的發展是從自我、自然走向超凡卓絕。藝術家們渴望與西部交流，許多親自前往體驗，探險家、皮毛商人和印地安人的繪寫，兼融著風俗生活和西部景觀，成為當時田野調查風格的記錄表現：

喬治・卡特林（George Catlin）生於賓州，自幼迷戀美洲印地安土著生活，後來用一生時間去鑽研、收集和描畫北、中、南美原住民文物文獻，成為珍貴的人類學財富。〈喬克托球戲〉為其作品。

亨利・英曼（Henry Inman）為社會名流留下不少肖像，也畫印地安原住民領袖人像。

伊斯特曼（Seth Eastman）是軍人畫家，西點軍校畢業，軍旅生涯中畫了上百幅

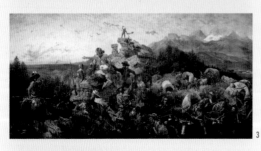

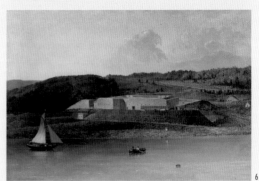

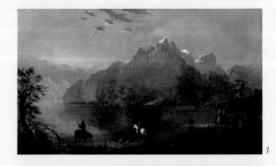

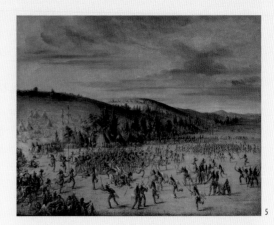

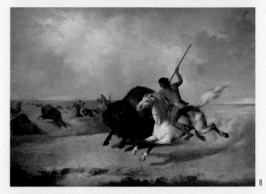

1 | 伊斯特曼·詹森 蔓越莓收穫 1880 油彩、畫布 69.5×138.7cm
2 | 亨利·莫斯勒 白日夢 1898 油彩、畫布 45.7×61cm
3 | 伊曼紐爾·戈特利布·勞以柴 帝國大業的西進征途 1861 壁畫
609.6×914.4cm
4 | 約翰·加特 美國前進 1872 油彩 32.4×42.5cm
5 | 喬治·卡特林 喬克托球戲 1846-1850 油彩、畫布 65.4×81.4cm
6 | 賽斯·伊斯特曼 緬因州諾克斯堡 1870-1875 油彩、畫布
61.6×90.2cm
7 | 賈可布·米勒 綠河邊的印地安人 油彩、畫布 54.6×91.4cm
8 | 約翰·米克斯·史坦利 在西南大草原狩獵野牛 1845 油彩、畫布
102.9×154.3cm

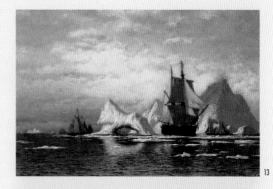

9 | 約翰・米克斯・史坦利　山景與印地安人　1870-1872　油彩、畫布
　　45.7×76.8cm
10 | 查爾斯・迪斯　西部風景　1848　油彩、畫布　43×34cm
11 | 亨利・連恩　碉堡和十錡島，克勞斯特，麻薩諸塞州　1847
　　油彩、畫布　50.8×76.2cm
12 | 亨利・連恩　緬因州佩諾布斯考特灣貓頭鷹頭鎮　1862　油彩、畫布
　　40×66.4cm
13 | 威廉・布萊德福特　冰山間的北極捕鯨船　1884　油彩、畫布
　　50.8×76.2cm
14 | 平克姆・萊德　月光下的海岸　1890　油彩、畫布　14.1×17.1cm
15 | 約翰・奇德　無頭騎士追趕伊奇博德・克瑞恩　1858　油彩、畫布
　　68.3×86cm

印地安生活圖繪，第一次婚姻甚至娶了印地安酋長之女。〈緬因州諾克斯堡〉為其風景畫。

　　賈可布・米勒（Alfred Jacob Miller）生於巴爾的摩市，青年時前往歐洲學畫，回美後到紐奧良發展，因為參加探險隊，畫下大量原住民和風景作品。〈綠河邊的印地安人〉與〈湖景〉或雪山夕照，印地安人騎馬佇立河畔，以及印地安營帳炊煙裊裊，同樣湖山靜美。

　　詹維特（William S. Jewett）德拉瓦州生，於淘金熱時遷居加州，成為舊金山第一位職業畫家，創作以人物為主，風景往往用來作為主題背景，〈霍克農場〉正是這般作品。

　　威廉・蘭尼（William Ranney）出生康乃狄克州，擔任過錫匠學徒，後來前往紐約改習繪畫。曾自願參加德克薩斯獨立戰爭，一年後回返紐約專職繪畫，以作品像〈丹尼爾・邦內初見肯塔基〉記錄下當時風土人情。

　　約翰・米克斯・史坦利（John Mix Stanley）是自學有成的畫家，畫下豐富的西部風景與原住民生活。不幸1865年存放史密松尼博物館的二百餘件畫作和文件在一場大火中化為灰燼。〈在西南大草原狩獵野牛〉具有動感，是其名作；〈山景與印地安人〉裡美麗的明湖與山水映照，表現了與世無爭的平和情懷。

　　迪斯（Charles Deas）從費城開始畫家生涯，後遷至聖路易，決定效法前輩喬治・卡特林到西部旅行，同樣留下許多原住民畫像和風景，〈西部風景〉樹石渾厚，是他的佳作。30歲因精神疾病被送入紐約病院療養，19年後去世，一生真正作畫時間不過十年。

　　西進背景中，第一條橫貫大陸，連接兩大洋海岸的鐵路於1869年通車，隨著開發完成，由印地安人、淘金者、牛仔和鐵路建設共織成的磅礴、史詩性的傳奇時代結束，印地安人的獵奇也成了昨日黃花，回首這段時日的西部繪畫，普遍存在著激奮、孤寂、與世隔絕和或歸隱田園的主題意識。

▎海景畫與象徵主義表現

　　「向西看」不是這段時候美術裡風景表現的唯一選擇，14-16世紀大航海發現了美洲，海景描畫一直深獲美國民眾喜愛，況且西部開疆拓土與航海探險本質相近。19世紀波士頓畫家康恩（Michel Felice Corne）畫有許多宣示帝國強權的船艦和海戰作品。同樣出身波士頓的連恩（Fitz Hugh Lane）幼年因為曼陀羅中毒導致兩腿癱瘓，在無法像其他孩童般嬉耍下以繪圖自娛，濱海的居住環境造就他成為另位著名的海景畫和版畫家，〈碉堡和十鎊島，克勞斯特，麻薩諸塞州〉和〈緬因州佩諾布斯考特灣貓頭鷹頭鎮〉是他的名作。畫家布萊德福特（William Bradford）曾到北極探險，留下不少如〈冰山間的北極捕鯨船〉、〈戰港外望〉等帶有浪漫色彩的極地海洋美景。稍

後的愛德華・摩蘭（Edward Moran）生於英格蘭，青年時隨家人移民美國，在費城開始習畫，後來成為19世紀美國最知名的海景畫家，〈自由女神像揭幕〉表現了對新世界美好的憧憬。此外席爾瓦（Francis Augustus Silva）和佛烈賈德・沃（Frederick Judd Waugh）作品，將於後文敍述。

通常說的象徵主義是指大約1885-1910年間歐洲興起的文學與視覺藝術風潮，美國經歷了南北戰爭，人心從天真的現世懷抱轉向對未知的沉思冥想，在象徵表述上，時間不比歐洲落後，但由於創作者多以孤鳥形式出現，並未形成明顯流派。伊萊休・維德（Elihu Vedder）生於紐約，以畫波斯11世紀詩人海亞姆（Omar Khayyam）四行詩集《魯拜集》（Rubaiyat）插畫聞名，雲中人像的〈記憶〉，殘陽如血的〈海岸的人面獅身像〉，兼具著神祕與頹廢美之情感。詩人畫家萊德（Albert Pinkham Ryder）以獨特和充滿想像張力的創作馳譽於時，海洋創作非常精彩，〈辛勤的討海人〉、〈月光下的海岸〉等簡而有韻，風格超逾了他的時代。插畫家約翰・奇德（John Quidor）從畫家學徒出身，至今留存有三十五幅作品，大部分取材自華盛頓・歐文（Washington Irving）的文學故事。〈無頭騎士追趕伊奇博德・克瑞恩〉一作對「風景」有較多的著墨，細緻而瑣碎，帶著神祕驚怖氛圍。

風俗畫在19世紀末逐漸淡出美國美術的主流舞台，被真正的「風景畫」取代，但是它對美國藝術之影響仍然持續，反映在稍後荷馬（Winslow Homer）等的寫實主義和20世紀初期地方主義的表現上。同世紀中期，東岸畫家道蒂（Thomas Doughty）、柯爾（Thomas Cole）等開創出「哈德遜河學派」，以群體藝術家力量記錄國家美麗山河，完成喚起民眾堅毅、自豪的精神使命。稍後另一批畫家切斯（William Merritt Chase）、哈山姆（Childe Hassam）、沙金（John Singer Sargent）等承繼了歐洲姍姍來遲的印象主義形式，獲得商業畫廊支持，對美國風景畫也產生一定影響。

Chapter 2

哈德遜河學派

▌前言

西方人本文化傳統認為大自然具有野蠻、危險的內質，與文明相對。英文「文明」（civilization）一字是由「城市公民」（civilian）演化而來，因此人類進步必須征服自然，很少親近、讚美自然。歐洲直到18世紀啟蒙運動發生，盧梭（Jean-Jacques Rousseau）倡言「回歸自然」，歌頌「高貴的野性」，此後藝術才有真正的風景繪寫。同一世紀美國建國之初，墾荒和冒險的開拓者尚無暇從美學上欣賞新大陸的壯麗景象，多數畫家的興趣猶在肖像繪製，少數風景創作往往也是到歐洲尋找題材——希臘羅馬廢墟、諾曼城堡等比美國本地景觀更有可能出現於畫面上，而且大部分屬於寓言，不在表述真實地理。到了19世紀，美國疆土擴展逐漸完成，平民和知識分子開始放眼周圍景色，才被美麗的大自然風景傾倒。這時歐洲正值浪漫主義狂飆時代，風潮傳到大西洋彼岸，民族主義為欣賞自然美景提供了理由：美國雖沒有帕特農神廟、哥德式大教堂、蒙娜麗莎和莎士比亞這些歐洲的文化遺產，卻擁有歐洲所無的雄偉山川和廣袤平野，令人產生蘊含神性和靈性的崇高敬畏情懷。在浪漫主義和民族主義元素激盪下，人們相信美利堅是上帝賜予的最後美地，風景成為年輕國家民族自豪感的來源。在繪畫創作上，其代表即是專注風景描繪的「哈德遜河學派」（Hudson River School）興起，取代了往昔的人像和風俗記錄，成為時代的主流。

此學派是由一群風景畫家組成的非正式藝術團體名稱，人數約二、三十位，其中許多曾到歐洲學習，受到英國畫家康斯塔伯（John Constable）、泰納（Joseph Mallord William Turner）和伯寧頓（Richard Parkes Bonington）等影響，並從作家愛默生（Ralph Waldo Emerson）、梭羅（Henry David Thoreau）敍述上帝給予美國人民豐美的自然資源的詩歌汲取靈感。這些畫家最早集中在紐約州哈德遜河流域及附近卡茨基爾山（Catskill Mountains）、阿第倫達克山（Adirondack Mountains）、新罕布什爾州懷特山（White Mountains

of New Hampshire）一帶繪畫，因此被《紐約論壇報》藝術評論家庫克（Clarence Cook）與畫家赫莫·道奇·馬丁（Homer Dodge Martin）以「哈德遜河」命名。

美術史學家認為1820年代是哈德遜河學派在草創人物柯爾引領下，藝術家開始吸引美國民眾注意自然環境的首波運動時期，以圖繪建立起神和自然合而為一，具浪漫、崇仰精神內涵的民族史詩性風格。1848年柯爾去世，江山代有才人出，學派進入以1850-1860年代為代表的第二代發揚期，風景描繪益趨「純粹」。第三代畫家的創作在1870年代成熟，不同於前兩代藝術家大都靠自學領悟，這一代畫家們多在歐洲留過學，技巧完善，喜愛大膽寫意的抒情表現。先後畫家們走遍全國繪寫地貌景致，畫下素描記錄，回到畫室再完成作品，其發展是從東部開始，至西部完成，甚至及於境外。日出、日落、懸崖、瀑布，間中點綴印地安部落或牧人牲畜，以表達對祖國自然的熱愛之情，活躍期約在1825-1880年間。

談論美國風景畫的演變，通常把哈德遜河學派放置風俗畫之後，其實該派創始者柯爾及第一代人物道蒂·杜蘭（Asher Brown Durand）等的出生與死亡都與前篇風俗畫代表畫家威廉·蒙特和喬治·賓漢等屬於同代，不過基於19世紀的風俗畫具有平民草莽的開拓特質，而哈德遜河學派演化時間較長，且將壯麗、野性的「本土風景」敘述達臻藝術完成境地，在自然遭逢快速開發而迅速消弭背景下，幫助了西部國家公園及城市綠地的保留，促使了開拓後之接續建設意義。可見歷史的次序不是絕對先後時間的縱的排列，在橫的並行與交錯中，延續的影響也帶來決定性的結果。

▌初期的草創與奠基

如果説蒙特是美國風俗畫形成與發展的關鍵性人物，那麼在風景畫領域肩負相似影響的就是柯爾，因此論述哈德遜河學派必須對他重點介紹。柯爾出生英國，17歲時與家人移民到美國俄亥俄州，受到畫家史坦（Stein）的啟蒙，最初興趣是肖像，後來轉畫風景。在俄州四年後柯爾遷居到匹茲堡，次年再搬往費城一年，曾在賓夕法尼亞美術學院註冊，是否入過學則存疑，許多考證認為他一生從未上過正規學校。

1825年柯爾遷居位於哈德遜河入海口處的紐約市與父母團聚，到達之初賣出五幅畫給一位喬治·布魯恩（George W. Bruen）先生，獲得資助前往哈德遜河上游河谷繪製當地風景。美國立國從東岸開始，波士頓、紐約、費城是歷史人文薈萃之地，附近哈德遜河風景秀麗，是當年上流人士休憩之所。柯爾在那裡逗留了整個夏天，畫作後來登上《紐約晚郵》，引起幾位資深藝界人士川姆布爾、杜蘭等的關注，他們把柯爾介紹給費城和紐約一些喜愛藝術的富豪家族，成為他的重要贊助人。

1829-1832及1841-1842年，柯爾兩度前往英、法和義大利，參觀古典大師作品，創作上繼續自然主題，筆下帶有虛構想像，但是浪漫細緻，意境幽遠。像〈卡茨基爾樹林〉色彩豐富，生機繁茂；〈牛軛湖〉半晴半雨，文明的田園與野性的自然融為一

體;〈瓦庫魯斯泉〉山堡雄峙,氣象恢宏,均具引人的魅力。不單「純粹」風景描畫,他理想中的風景創作更能借景載道,述說蘊含道德哲理的人文思考和神性寓言,尋求靈性的和諧與救贖。〈帝國路線〉五幅是一具備強烈企圖心的作品——在相同山峰背景下,描述未開化的自然進入田園牧歌,造就成繁盛帝國,卻因貪婪導致毀滅,最終只剩遭到遺棄的殘垣廢墟,這批畫顯示了作者興亡如煙的歷史觀想。〈生命航行〉四幅則以船象徵思想,時間為流動的河,人生之幼、青、壯、老每一階段的旅程都有超自然的天使引領,宗教意味濃厚。

除了繪畫,19世紀40年代柯爾在《美國月刊》雜誌發表〈美國風景隨筆〉,以散文與詩敍述風景畫理念,對美國風景繪畫影響深遠。他也是位美術教師,他的學生切爾契(Frederic Edwin Church)後來成為哈德遜河學派第二代發揚者。

柯爾雖是哈德遜河學派的創始領袖,但是學派成員道蒂和杜蘭年歲都比柯爾為長,同樣貢獻卓著。道蒂生於費城,青年時是皮革工的學徒,繪畫很大程度出於自學,是美國第一位專注風景創作的畫家,足跡遍及美國東北各州與新英格蘭一帶,1828年搬至波士頓工作,兩年後再回到費城。1838年曾去英國、愛爾蘭和法國訪問,作品靜謐幽美,富有夢幻氣質,從〈德拉瓦水口〉、〈廢墟風景〉和〈湖景〉等作可略窺風貌。道蒂晚年創作銳減,死時貧困,影響力不如柯爾,但由於起步更早,故被某些學者譽為「美國風景畫之父」。

杜蘭是鐘錶匠和銀匠之子,自幼學習雕鏤,成為當時最優秀的雕版技師。1825年幫助組織紐約圖繪協會,後改名國家設計學院,擔任院長十六年,慧眼識英雄,是柯爾初起時的重要支持人。杜蘭的繪畫生涯自與柯爾結識且成為至友後才開始,常一同旅遊寫生,善畫精密的樹、石,曾在《畫筆》雜誌發表了系列長篇信箋,認為大自然是神性無可言喻的體現,勸勉藝術家去發掘創作風景的神聖內質;其雕版背景影響了一批相似出身的雕版工作者投入圖畫創作。杜蘭的〈印地安人的晚禱〉雲樹分明,對原住民的繪寫出於浪漫想像,和同時期西部探險畫家像卡特林等的寫真有著本質不同,更晚的〈岩崖〉則是單純、堅實的寫景作品。〈親近心靈〉是柯爾死後的悼念之作,名稱取自濟慈的十四行詩,記述柯爾和詩人威廉・古倫・布萊恩特(William Cullen Bryant)十年前同遊卡茨基爾山區情景。畫面中戴帽者是柯爾,禿頂的是布萊恩特,二人立於岩石上與背景自然融為一體,「此情可待成追憶,只是當時已惘然」。這幅畫成為後來哈德遜河學派的視覺象徵——志趣相投的同伴相濡以沫,共同創建藝術、文學的時代記憶。

▌第二代的發揚

1948年柯爾去世後,哈德遜河學派由第二代畫家接棒,活躍時間約在1850-1860年間。第二代畫家的創作不具第一代的寓言性和敍事性,更著重單純的景致繪寫,強調大氣光感的表現,被稱為透光主義(Luminism)風格,活動半徑也從美國東北及至

全國，甚至南美。透光主義的特色是對風景富有主觀色彩的想像詮釋，注意細節並隱藏筆觸，與稍後同樣強調光感的印象主義秉持客觀記錄，表現潦草和顯露筆觸不同。第二代畫家鞏固了第一代的奠基並繼往開來，將美國風景描繪發揚光大，確立學派的不朽地位。

第二代畫家的佼佼者以出生年排列包括：

約翰・威廉・卡希列爾（John William Casilear）紐約市出生，原從事雕版工作而與杜蘭相識，成為杜蘭的學生和助手，受到影響開始繪製風景畫，成為哈德遜河學派一員。1840年代與杜蘭等一同造訪歐洲，50年代後全職繪畫。與其老師相比，卡希列爾較喜愛採用銀灰色系作表現，帶有柔和含蓄的詩情，從附圖的〈高山湖〉可見一斑。

肯西特（John Frederick Kensett）生於康乃狄克州，父親與杜蘭、卡希列爾一樣是雕版技師，自幼也學習這門技藝。1830年代和好友卡希列爾一起開始圖繪風景，1840年決定成為畫家，參與了杜蘭、卡希列爾等的歐洲之旅，並逗留至1847年才回紐約，次年當選為國家設計學院院士。肯西特大部分創作從紐約州、紐澤西州與新英格蘭取景，多是沿海風景，偏愛冷色系，人品在藝文圈十分受到敬重。1859年他被任命為國家藝術委員會成員，負責監督華盛頓國會大廈的裝飾工作。1870年成為紐約大都會藝術博物館創辦人之一，擔任董事會董事，56歲逝世。代表作有〈義大利阿巴諾湖冬青樹〉、〈Bash Bish瀑布〉、〈近羅得島紐波特〉等。

吉弗德（Sanford Robinson Gifford）紐約州生，繪畫訓練始自肖像，後來受到柯爾影響改攻風景，走遍了新英格蘭、紐約北部和紐澤西州，不過不甚著意山川英雄主義般的宏偉表現，而專注在自然地貌在光線沐浴下的變幻，喜歡海灘等寬闊的大景描寫。1850年他成為國家設計學院副教授，1854年獲選為該院院士，隨後前往歐洲研習兩年半，回美後成為1870年籌備成立的大都會藝術博物館創始人之一。1880年吉弗德因瘧疾去世時正值哈德遜河學派聲勢高峰，大都會博物館為他舉辦第一個專題性回顧紀念展，展出一百六十件作品。〈藝術家在緬因沙山速寫〉、〈紐約灣日落〉、〈雷尼爾山，普吉特灣塔科馬港〉、〈凱特斯基爾的十月〉數作氣韻潤澤，是透光主義表現的典範之作。

克洛普西（Jasper Francis Cropsey）生於紐約史泰登島，原學建築且擔任建築師工作，1840年代中期轉志成為畫家，認同學派第一代柯爾、杜蘭所述「風景畫是藝術之最高形式，性質為上帝創造的直接體現」理論。1847-1849年赴歐訪學，留下〈卡普里一瞥〉等寫生，創作常表現出建築學背景影響，喜畫秋景，顏色鮮麗，〈美國秋景〉是他的典型作品。

切爾契是哈德遜河學派第二代畫家中心人物，18歲時因父親朋友，也是柯爾的贊助人介紹，得以從柯爾學畫，柯爾讚譽他擁有「繪畫世界最優秀的眼睛」，天資加上優渥背景使他迅速得到注意，23歲成為國家設計學院最年輕成員。在同儕中以關注繪畫的精神表述、功力深厚著稱，著力發掘大自然中的壯觀景致，賦予風景理想化的莊

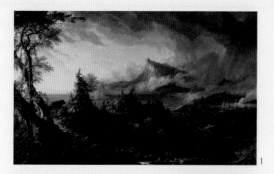

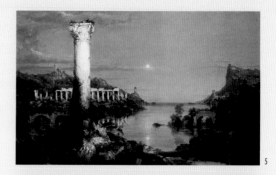

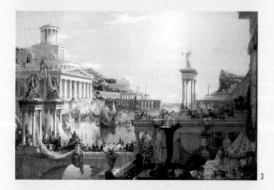

1 ｜湯瑪斯·柯爾　帝國路線—原始形態　1833-1836　油彩、畫布
　　100×160.5cm
2 ｜湯瑪斯·柯爾　帝國路線—田園牧歌　1834　油彩、畫布
　　100.3×161.3cm
3 ｜湯瑪斯·柯爾　帝國路線—實現帝業　1835-36　油彩、畫布
　　193×130.1cm
4 ｜湯瑪斯·柯爾　帝國路線—毀滅　1836　油彩、畫布　100×160cm
5 ｜湯瑪斯·柯爾　帝國路線—廢墟　1836　油彩、畫布　100×160cm
6 ｜湯瑪斯·柯爾　卡茨基爾樹林　1827　油彩、畫布　63.4×91.5cm
7 ｜湯瑪斯·柯爾　瓦庫魯斯泉　1841　油彩、畫布　49×41cm

8｜湯瑪斯‧柯爾　牛軛湖　1836　油彩、畫布　130.8×193cm
9｜湯瑪斯‧柯爾　生命航行─幼年　1842　油彩、畫布　133×198cm
10｜湯瑪斯‧柯爾　生命航行─青年　1842　油彩、畫布　134×194cm
11｜湯瑪斯‧道蒂　德拉瓦水口　1827　油彩、畫布　59.4×82.2cm
12｜艾許‧布朗‧杜蘭　印地安人的晚禱　1847　油彩、畫布
　　117.2×158.1cm
13｜艾許‧布朗‧杜蘭　親近心靈　1849　油彩、畫布　117×92cm
14｜約翰‧威廉‧卡希列爾　高山湖　1860　油彩、畫布　尺寸不詳

嚴、宏偉面貌。他的繪畫內容從文藝復興以至柯爾的人、神敘述，轉到以人與自然的對應為對象，筆下風景是野性難測，桀驁不馴的，似乎表明人類歷史再大的變換、動盪，與神奇自然的自由、恆永相比是何其渺小。早年〈維吉尼亞自然橋樑〉的構圖、光影帶來對景致題材的崇偉暗示和敬畏情感，已顯佳績。

　　他不同於當時多數畫家到歐洲朝聖尋求藝術的洗禮，1850年代初受到德國博物學家范‧洪堡（Alexander von Humboldt）著作啟發，1853和1857年兩度冒險到落後的南美哥倫比亞和厄瓜多爾尋找主題，1859年完成的〈安地斯之心〉描畫細膩，連植物物種也做了清楚交代，在同年展出中此作被置於黑暗房間，安裝了活像窗口的框架，通過煤氣燈照明，增加了繪畫的視覺衝擊力，二週吸引到一萬兩千人購票觀看。早兩年的〈尼亞加拉瀑布〉氣勢磅礡，奔騰的水勢似乎可以聽到震耳欲聾的水聲，畫家捕捉了自然咆哮的本質，令人震撼。切爾契共畫了四幅瀑布，兩個星期中吸引了超過十萬人來觀賞這一傑作。稍後發揚透光主義戲劇性光影的〈冰山〉同樣吸引大量排隊付費觀眾。〈冰山〉內容敘述1845年北極探險家富蘭克林爵士（Sir John Franklin）和船員為尋找西北航道而失蹤的悲劇故事，畫面下方折斷的破船桅杆宣告了此行結局，相似的內容後來又畫過多幅。〈冰山〉完成時《紐約論壇報》譽之為「國家未曾出現過的輝煌藝術作品」，後來送至倫敦展覽，由英國鐵路鉅子購藏。不過收藏者死後此畫有四分之三個世紀下落不明，直到1979年重出拍賣場，被德州石油富翁以當時創美國繪畫價格紀錄的250萬美元購得，贈予達拉斯藝術博物館，成為鎮館之寶。

　　風景畫不是一種對上蒼的頌讚或現實的逃避，它也可以反映時代社會的心聲，具有積極的生活性意義。南北戰爭期間，切爾契創作了幾個不同版本的血色夕陽下的〈我們國旗飄揚天空〉，巧妙的以晚霞星辰帶出一面飽受戰爭蹂躪的星條旗幟，落日天際恍若野火肆虐，說是激勵民心不如說是悲悼國家更來得貼切。系列創作陳述出人民內心對於內戰難以承受的，波瀾起伏的錐心傷痛；經歷過戰火創傷，作為一種治療，需要國人的回溯、正視，才能夠真正穿越。

　　〈尼亞加拉瀑布〉和〈冰山〉二作都敘述了令人畏懼的自然力量，並將之映照於人類內心。切爾契還有南美記行的〈科托帕希〉，火山灰燼蔽日，天地變色，驚怖畫面悚然肅穆。〈熱帶雨季〉雙虹帶雨形成奇觀，遠方雨過天藍，行人正在趕路。拿這張畫與范寬的〈谿山行旅圖〉比較，西方自然狂野但不脫神律，藝術彰顯造物主的盛大光彩，猶如一首視覺化的哈利路亞讚美聖歌；而東方的表現卻靜穆恆永，自然本身就帶著神性。〈光之河〉矇矓的熱帶雨林靜寂無聲，卻深具著詩情……上面諸作都是撼動人心的創作，巨人般的氣魄和藝術表現，不只使他獲得經濟上的巨大成功，並贏得「風景畫的米開朗基羅」美名。切爾契也曾參與大都會藝術博物館創立工作，但是生命最後二十年染患風濕，不得不改用左手作畫，大大降低了畫作產量。1900年切爾契死於紐約，同年，大都會藝術博物館舉辦了他的回顧展覽。畫家位於紐約州

哈德遜市附近的山頂居處與工作室奧拉納（Olana）是和建築師朋友沃克斯（Calvert Vaux）合建，距離紐約市約二個半小時車程，可俯瞰哈德遜河河谷並遠眺卡茨基爾山，於20世紀60年代被列為國家歷史遺址，開放供人參觀。

▌後續的完成

　　哈德遜河學派前兩代畫家大多靠自學領悟，第三代則多曾留學歐洲，特別是德國杜塞爾多夫學校，創作常以美國西部洛磯山山脈作主題，以取代原先著重的東北角數州視野，且在寫實基礎中添加上詩意的浪漫想像。他們的繪畫在1870年代成熟，開創出新一波風景畫高潮，是19世紀美國本土繪畫運動的完成者，影響、幫助保存下被經濟利益快速開發而正在消失的美國大自然原始美貌，促使政府設立國家公園和城市綠地，但也因為太過注重戲劇性處理，使得內容逐漸失真，終於導致學派走入衰微的尾聲。

　　較著名的第三代畫家有懷特瑞奇（Thomas Worthington Whittredge）、大衛‧強森（David Johnson）、比爾史塔特（Albert Bierstadt）和湯瑪斯‧摩蘭（Thomas Moran）等，後兩者是代表人物。

　　懷特瑞奇生於俄亥俄州，青年時在辛辛那提市從事風景和肖像畫工作，1849年前往歐洲入德國杜塞爾多夫學校習畫，與稍後入學的比爾史塔特是先後同學，在歐陸停留十年之久。懷特瑞奇1859年回到美國，加入哈德遜河學派，雖沒能躬逢1850年代的活躍盛期，但是參與了後續活動，曾與吉弗德和肯西特同遊西部，喜愛大平原風景更甚於雄偉的山岳。1870年代出任國家設計學院院長及1876年費城百年博覽會、1878年巴黎博覽會選拔委員，他的名言：「風景畫家只有來到戶外才是回到家中」甚常被同儕們引用。〈河邊營地〉和〈在拉包德羅河平原〉均為繪寫平靜的印地安部落生活，表現了人類對自然田園的憧憬。

　　大衛‧強森是紐約人，從克洛普西學畫，追隨透光主義風格，畫下大量東北部風景作品，一般尺寸不大，寫景一絲不苟，細膩精緻。在學派成員中是極少數一生從未赴歐取經者。1870年代中期強森在芝加哥、波士頓和費城巡迴展出，獲得異常成功；1877年參與了巴黎沙龍展覽。不過生命晚年由於藝評與觀眾的興趣轉移到新起的印象派和寫實主義身上，強森默默以歿，直至半世紀後才再得到後人賞識。〈科羅拉多洛磯山上雙湖〉、〈馬爾堡〉取景遼闊美麗，是其佳作。

　　比爾史塔特生於德國，兩歲時隨父母移民美國麻州，自小對繪畫表現出濃厚興趣，1853年回到德國杜塞爾多夫學校學習繪事，1857年返美。1859年內戰前夕加入陸軍的土地探勘隊伍，西部土地風景給予他源源不絕的繪畫靈感，他拍下大量照片，是最早借助相片創作的畫家。1863年第二次去西部旅行，在隨後的展覽中，〈洛磯山蘭德峰〉以大取景繪寫懷俄明州雪山飛瀑和湖畔的印地安部族聚落，抓住了觀眾目光，被高價賣出而聲名鵲起。1867年前往倫敦，受到維多利亞女王接見並收藏他兩幅作

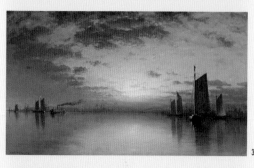

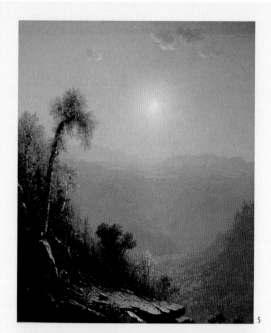

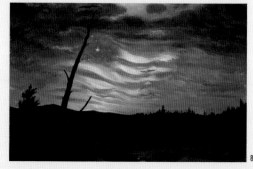

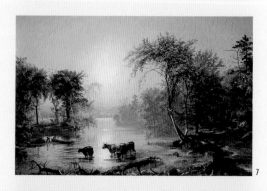

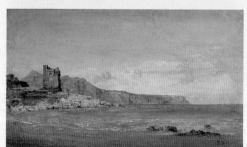

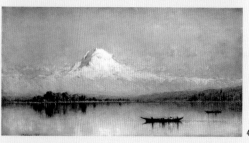

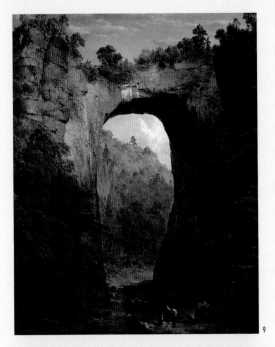

9

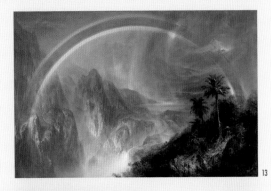

13

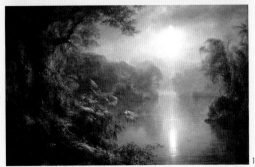

14

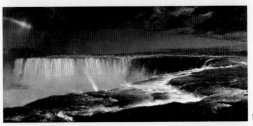

10

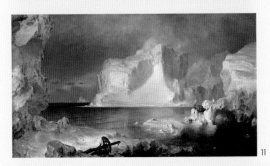

11

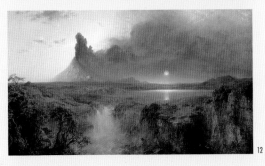

12

1 | 約翰・佛烈德利赫・肯西特　義大利阿巴諾湖冬青樹　1846
　 油彩、畫布
2 | 約翰・佛烈德利赫・肯西特　Bash Bish 瀑布　1855-1860
　 油彩、畫布　55.9×45.7cm
3 | 桑弗德・羅賓遜・吉弗德　紐約灣日落　1878　油彩、畫布
　 29.2×50.8cm
4 | 桑弗德・羅賓遜・吉弗德　雷尼爾山，普吉特灣塔科馬港　1875
　 油彩、畫布　53.3×102.2cm
5 | 桑弗德・羅賓遜・吉弗德　凱特斯基爾的十月　1880　油彩、畫布
　 92.2×74.1cm
6 | 賈斯培爾・弗蘭西斯・克洛普西　卡普里一瞥　1848　油彩、畫布
　 34.9×48.9cm
7 | 賈斯培爾・弗蘭西斯・克洛普西　美國秋景　1860　油彩、畫布
　 38.1×61cm
8 | 佛烈德利赫・愛德溫・切爾契　我們國旗飄揚天空　1861
　 油彩、畫布　19×29cm
9 | 佛烈德利赫・愛德溫・切爾契　維吉尼亞自然橋樑　1852
　 油彩、畫布　71.1×58.4cm
10 | 佛烈德利赫・愛德溫・切爾契　尼亞加拉瀑布　1857　油彩、畫布
　 106.5×229.9cm
11 | 佛烈德利赫・愛德溫・切爾契　冰山　1861　油彩、畫布
　 163.8×285.8cm
12 | 佛烈德利赫・愛德溫・切爾契　科托帕希　1862　油彩、畫布
　 121.92×215.9cm
13 | 佛烈德利赫・愛德溫・切爾契　熱帶雨季　1865-1866
　 油彩、畫布　142.9×214cm
14 | 佛烈德利赫・愛德溫・切爾契　光之河　1877　油彩、畫布
　 138.1×213.7cm

品；隨後兩年繼續在歐洲遊歷，獲得了國際聲譽。

　　比爾史塔特以巨大畫幅自由改變風景細節，善於營造舞台光源映照的氛圍，化客觀的外在自然繪寫為主觀的內心情感表達，天空每每在畫裡占有很大比重，追求一種令人敬畏的壯觀視效，作品兼有優美和奇異內容，帶有野性迷人的震懾力量。他的繪畫提供人們對於偏遠西部山水景象的浪漫想像，是1860-1870年代美國最受愛戴的畫家之一，名利雙收。70年代作品獲得美國國會大廈購買，是當時能與大他四歲的切爾契競爭「美國傑出畫家」的唯一對手。平心比較二人，切爾契以構圖氣勢和創作的繪畫性取勝；比爾史塔特則以作品的戲劇表現和長於行銷手段引領風騷。

　　不過詆毀聲音也隨之而出。一些藝評認為他的光線表現誇張過度，畫展推廣充滿廣告吹噓，屢屢對之嚴厲批評，畫作被國會購買的推銷過程也遭到放大檢視。1882年其紐約工作室遭火焚毀，此後其史詩性風景畫逐漸失去掌聲和關注；1895年宣布破產，大起大落，到去世時幾乎被人遺忘，直到20世紀60年代才獲得重新評估──他的多產（一生約完成五百幅畫作）、舞台表現、國際視野和個人能量終於得到肯定。〈俯視加州優勝美地山谷〉畫下加州淘金熱時尚未開發的優勝美地（Yosemite）美景；〈洛磯山羅莎莉山風暴〉光影對照強烈，富戲劇性張力；〈山中〉蒼茫迷濛，靜穆美麗；〈在加州內華達山脈〉泛金色的天光映照，群鹿倘佯水濱，一派平和；〈太平洋岸普吉特灣〉暮雲爭湧，浪濤拍岸；〈優勝美地新娘紗瀑布〉水聲喧嘩……，整體看他的風景畫裡山巒崢嶸，風雲變幻，氣象萬千。後期作品〈最後的野牛〉記錄廣袤大地上印地安人狩獵情景，動與靜，剎那與永恆形成明顯對比。

　　湯瑪斯‧摩蘭同樣生於歐洲，幼年移民美國，後來返回歐陸學習，再赴美發展，以西部創作贏得讚譽。摩蘭生在英格蘭的曼徹斯特市，家族幾代均為紡織工人，19世紀英國快速工業化以機械取代人力，他的父母為求經濟機會，攜帶家人於1844年來到美國費城發展。十幾歲的湯瑪斯成為雕版印刷廠學徒，後轉到他的兄長──海洋畫家愛德華‧摩蘭處學習，1861年兄弟同赴倫敦研究複製英國畫家泰納作品技藝，一生對泰納虔誠敬仰。

　　湯瑪斯‧摩蘭返美後在《Scribner月刊》雜誌社擔任插畫工作，早年風景畫〈樹下〉帶有前拉斐爾派（Pre-Raphaelite）影響，紅葉斑斕，用色大膽。1865年美國南北戰爭結束，百業待興，尤其西部土地的探勘建設如矢在弦。1871年為了繪畫雜誌草圖，他抵押作品，借錢跟隨地質學家海登博士（Dr. Ferdinand Vandeveer Hayden）的探測隊進入黃石峽谷，此一歷時四十天的艱苦行程成為他職業生涯的轉捩點。旅途的素描、水彩與同行攝影師威廉‧傑克遜（William Jackson）的影像照片記錄下山岳、懸崖、溪流、瀑布、溫泉動人的景致，幫助海登說服國會通過條例，將黃石區域設為美國第一座國家公園，受到公眾注意。巨大圖繪〈黃石大峽谷〉瀑水蒸騰，前景兩個小人襯托出山水的博大壯美，被國會收藏。1873年他又加入另一地質學家領導的穿越

大峽谷科羅拉多河的探險，返回後完成〈科羅拉多裂隙〉，同樣得到國會青睞購藏。

同一年摩蘭來到丹佛，畫下以雪十字著稱的科羅拉多州山景〈聖十字山〉，藉自然界的聖像隱喻人類進入新生的伊甸園之路，1876年此作送往參加費城百年博覽會展覽，更廣增知名度。摩蘭以後數十年繼續旅行作畫，不像比爾史塔特幾乎全以油彩創作，為了旅途中能夠快速記載，他更多借用水彩作表現，如〈在熔岩床〉即為寫生作品。19世紀80年代，他搬到長島東漢普頓成立工作室，在這裡繪製的名作〈上科羅多河峭壁〉畫下懷俄明州綠河風景，山光美麗，赤壁如火，雲彩富有動勢。〈肖肖尼瀑布〉繪寫愛達荷州蛇河壯景，是繼切爾契的〈尼亞加拉瀑布〉後又一精彩的畫水作品，相互輝映。〈自然奇蹟〉陰鬱的天色變化，不唯記述了峽谷地帶的地理景貌，也記錄下大原野陰晴難測的氤氳氣象。

摩蘭後來數度重返黃石，與當地結下不解之緣，作品圖像版權售予國家公園、當地酒店和鐵路業界，今日遊覽公園，在導覽手冊和景點說明還可見到他當初的寫生圖與實景對照。黃石附近的大提頓（Grand Teton）國家公園一座山還以畫家名字命名，成為美談。畫家晚年遷至加州聖塔巴巴拉定居，被尊為美利堅風景畫龍頭大師。

學派其他同儕

哈德遜河學派活躍期約在19世紀20-80年代，核心畫家年齡雖有差距但不是太大，相互關係往往亦師亦友，彼此活動期有許多重疊，分作第一、二、三代是為了方便敘述，其實更多藝術家難以歸屬；加上同時代認同學派理念的畫友，真正名單不可能完整。下面是其他較為人知者：

沃特・魏爾（Robert Walter Weir）的繪畫出自自學，主要繪製歷史畫，也兼及風景，被認為是「部分」哈德遜河團體成員。魏爾長期在西點軍校任教，學生包括許多著名的南北戰爭將領，以及後來在歐洲藝壇綻放異彩的惠斯勒（James McNeill Whistler）等人，甚具影響力。代表作〈亨利・哈德遜登陸〉是學派早期重要作品；〈從西點看哈德遜〉是他另一名作。

布朗（George Loring Brown）生於波士頓，從事插畫工作，曾從奧斯頓學畫，後來轉往義大利生活近二十年，以義國風景創作馳譽於時，也繪有美國東北角懷特山和尼亞加拉瀑布等之景致，被視為哈德遜河一分子。版畫〈提沃利瀑布〉是其佳作。

學者對海德（Martin Johnson Heade）是否屬於哈德遜河成員有不同看法。內戰前所畫〈風暴接近〉敘述人們在平靜中默默等待欲來的暴風雨，反映了當時社會的焦慮氛圍，被認為是戰爭前夕最有代表性作品。1870年代後海德轉向花卉風景發展，〈兩隻戰鬥的蜂鳥與兩朵蘭花〉是他後來的典型創作。

杜肯森（Robert Duncanson）於紐約出生，非裔，童年在加拿大成長，後來到辛辛那提發展，決心以畫肖像謀生，內戰前受到哈德遜河學派影響改畫風景。戰亂期

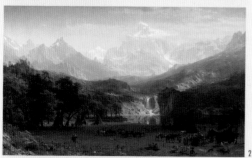

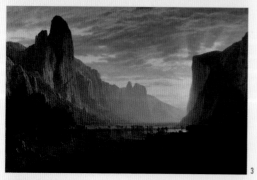

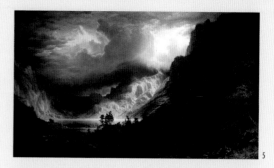

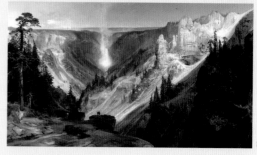

1 | 湯瑪斯・沃辛頓・懷特瑞奇　**河邊營地**　1865-1866　油彩、畫布
32.4×41.9cm

2 | 阿爾伯特・比爾史塔特　**洛磯山蘭德峰**　1863　油彩、畫布
186.7×306.7cm

3 | 阿爾伯特・比爾史塔特　**俯視加州優勝美地山谷**　1865　油彩、畫布
162.6×244.5cm

4 | 阿爾伯特・比爾史塔特　**太平洋岸普吉特灣**　1870　油彩、畫布
133.4×208.3cm

5 | 阿爾伯特・比爾史塔特　**洛磯山羅莎莉山風暴**　1866　油彩、畫布
210.8×361.3cm

6 | 阿爾伯特・比爾史塔特　**最後的野牛**　1888　油彩、畫布
181×302.9cm

7 | 大衛・強森　**沃維克溪習作**　1873　油彩畫布　66.04×101.6 cm

8 | 湯瑪斯・摩蘭　**黃石大峽谷**　1872　油彩、畫布　213.4×365.8cm

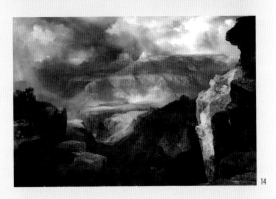

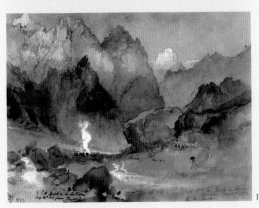

9 | 湯瑪斯・摩蘭　聖十字山　1875　油彩、畫布　208.6×163.2cm

10 | 湯瑪斯・摩蘭　科羅拉多裂隙　1874　油彩、畫布
　　213.4×365.8cm

11 | 湯瑪斯・摩蘭　在熔岩床　1892　水彩、紙本　24.13×31.11cm

12 | 湯瑪斯・摩蘭　上科羅拉多河峭壁　1882　油彩、畫布
　　40.6×61cm

13 | 湯瑪斯・摩蘭　肖肖尼瀑布　1900　油彩、畫布　111.8×182.9cm

14 | 湯瑪斯・摩蘭　自然奇蹟　1913　油彩、畫布　51.1×76.5cm

15 | 羅伯特・沃特・魏爾　亨利・哈德遜登陸　1838　油彩、畫布
　　172.7×274.3cm

間遷居加拿大和英國，留下很多加國的風景記錄。杜肯森生時雖然不很有名，但做為最早的非裔畫家，對後世具有代表指標性意義。〈有彩虹的風景〉與海德的〈風暴接近〉同樣完成於1859年，畫面卻一派平和，二圖形成了鮮明對比。

桑塔格（William Louis Sonntag, Sr.）生在賓夕法尼亞州匹茲堡，後來與杜肯森結交。桑塔格畫有許多大峽谷、黃石公園風景，〈懷俄明黃石峽谷〉是其中一幅，不過有些場景是從照片取材，畫家本人從未去過。

威廉‧哈特（William Hart）與弟、妹都是哈德遜河學派成員，出生於蘇格蘭，後來隨家人移民紐約，繪畫多產，風景中喜歡加上牛群，敘述田園牧歌主題，〈秋溪〉是其典型作品。

麥克安蒂（Jervis McEntee）師從切爾契，也是吉弗德、懷特瑞奇等人的密友，但是與學派同儕相比知名度較低，不過個人日記詳細記述了與同時代藝術家們的交往，成為後世研究哈德遜河學派的重要依據。他的畫帶有憂鬱的詩性，如〈緬因沙山島〉平實中自有感人力量。

詹姆斯‧麥克杜格爾‧哈特（James McDougal Hart）是威廉‧哈特的弟弟，同樣生於蘇格蘭，移民美國後又回到歐洲進入德國杜塞爾多夫學校學習，創作主題與兄長相似，但是結構較嚴謹密實，〈夏季牧場〉帶有歐洲的學院遺韻。

奚爾（Thomas Hill）出生英國，後半生大部分生活於加州，除了風景畫外也創作歷史畫，與哈德遜河學派維持有鬆散的關係。所作優勝美地景色最為人知，〈優勝美地大峽谷〉是其中之一。

麥格諾（Louis Rémy Mignot）為南卡羅萊納州法裔畫家，參加了哈德遜河學派活動，1857年與切爾契一同前往南美旅行，返美後在紐約工作。1862年南北戰爭爆發，避居歐洲，沒有再返回美國，但是筆下持續描畫了許多美國風景。〈黃昏的教堂〉創作於內戰發生之年，雪、水和晚霞共同譜出動人的淒美感情，或許反映了畫家對於時局的傷逝之慟；〈尼亞加拉〉水勢澎湃，顯示了他內心激烈波動的情感。

赫爾佐格（Hermann Ottomar Herzog）生於德國，17歲進入杜塞爾多夫學校學畫，中年移民至美國費城，善於畫水。〈山景與瀑布〉畫中林木茂密，描繪細緻，瀑水雄壯，背景陰鬱的天空添增了畫面的戲劇性。

柯曼（Samuel Colman）係杜蘭學生，曾參與學派1850年代的各項展出，因四處旅行，畫了很多國外風光。南北戰爭後水彩畫愈來愈流行，柯曼於1866年創立美國水彩畫協會，擔任首任會長。晚年藝術工作益趨多元，包括製作版畫且參與朋友的室內設計。〈哈德遜河風暴〉沿襲著透光主義風格，平和靜美。

哈瑟爾亭（William Stanley Haseltine）生於費城，哈佛大學畢業後到歐洲杜塞爾多夫學校學習，1858年回美後完成許多麻薩諸塞州、緬因州的海岸景致創作，得到甚高讚譽。後期居住歐洲，死於羅馬。〈鄰近納拉甘西特灣〉描畫出羅德島海岸心曠神怡的明麗風采。

席爾瓦為知名海景畫家，沿用透光主義手法繪畫哈德遜河及麻薩諸塞州沿海景致，技巧細膩，對於表現輝煌的落日尤見功力。〈麻薩諸塞州安岬塔契爾島燈塔〉和〈哈德遜在塔潘茲〉平和優美，彷彿聽見海濤的聲音。

阿爾弗雷德・湯姆森・布雷奇（Alfred Thompson Bricher）新罕布什爾州出生，自學成才，善畫海岸風景，在波士頓、紐約發展，生時並未享有大名，直到20世紀80年代才被重視，以超凡脫俗的透光主義光學手法獲得「哈德遜河學派最後一位畫家」稱譽，代表作有〈都布圭，聖保羅市〉、〈堡礁〉等。

除了列舉者外，當時紐約藝術聯盟（The Art League of New York）、懷特山藝術組織（White Mountain Art）等是學派的盟友。查爾斯・貝克（Charles Baker）是紐約藝術聯盟創始人之一，深受柯爾影響，描繪美國早期田園風景。費舍爾（Alvan Fisher）和章普尼（Benjamin Champney）是懷特山藝術代表人物。此外，許多女性閨秀畫家與學派關連密切，包括皮爾（Harriet Cany Peale）女士；生於愛爾蘭，第一位被選入國家設計學院的女畫家葛瑞托雷克斯（Eliza Pratt Greatorex）；前述哈特兄弟的妹妹，草繪哈德遜山谷的朱莉・畢爾斯（Julie Hart Beers）；熱愛登山，繪下卡茨基爾和懷特山脈風景的蘇茜・巴斯托（Susie M. Barstow）；還有海景畫家菲茨・連恩（Fitz Hugh Lane）的學生梅倫（Mary Blood Mellen），以及勞拉・伍德沃德（Laura Woodward）、瑪麗・約瑟芬・華特斯（Mary Josephine Walters）等。

▌結語

19世紀哈德遜河學派風景畫與同時的風俗畫具有相似的發展軌跡，在內戰前和戰後數十年間，隨著建國西進過程，生命力蓬勃激昂。其時的風俗畫向美國國人講述關於他們一代的怡然生活，風景畫則同時展示了國家廣袤的土地——未開化的處女荒野意味著原初的純真，壯美風光代表著造物主的榮耀，風景創作成為人們探索和表現對這土地客觀認知和主觀想像的途徑，使基督教信仰濃厚的清教徒移民後裔完成心靈與鄉土的契合之旅。哈德遜河學派以國家設計學院為主要舞台，建立了美國繪畫的本土論述，幫助、促成了國家文化凝聚和政府的自然美景保留政策，貢獻卓著。

隨著19世紀臨近結束，當美國大陸疆界擴展終於確定，開始著重都市建設之際，學派風格因為浪漫失真而逐漸失寵，終於黯然走入歷史。像比爾史塔特的風景畫曾創破紀錄的高價，最後卻貧困過世。自然荒野的原始描繪俱往矣，不再成為人們注目的焦點，藝術家們不得不尋求新的表現形式與內容，以應對生活新的現實，來反應時代脈搏。但是到20世紀40年代，哈德遜河學派壯觀的畫面和神聖、史詩式的精神所闡述的人與自然共處的完美理想，重新獲得藝術史學家的青睞，其反映的荒野至文明的發現、探索和解決主題，被認為是美國立國後第一個，也是最具民族內質的藝術運動，成為時代的藝術表徵。

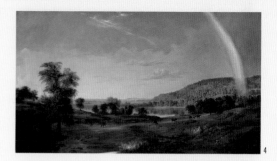

1｜喬治・洛林・布朗　**提沃利瀑布**　1854　版畫　19.4×13cm

2｜馬丁・詹森・海德　**風暴接近**　1859　油彩、畫布　71.1×111.8cm

3｜馬丁・詹森・海德　**兩隻戰鬥的蜂鳥與兩朵蘭花**　1875　油彩、畫布
　44×70cm

4 | 羅伯特 · 杜肯森　**有彩虹的風景**　1859　油彩、畫布
　　76.3×132.7cm

5 | 威廉 · 哈特　**秋溪**　1876　油彩、畫布　16.5×28cm

6 | 傑維斯 · 麥克安蒂　**緬因沙山島**　1864　油彩、畫布　27×40cm

7 | 老威廉 · 路易斯 · 桑塔格　**懷俄明黃石峽谷**　1886　油彩、畫布
　　141×101.6cm

8 | 詹姆斯 · 麥克杜格爾 · 哈特　**夏季牧場**　1878　油彩、畫布
　　35.6×61cm

9 | 湯瑪斯 · 奚爾　**優勝美地大峽谷**　1872　油彩、畫布
　　182.9×304.8cm

10 | 路易斯 · 瑞米 · 麥格諾　**黃昏的教堂**　1862　油彩、畫布
　　38.1×61cm

11 | 赫爾曼 · 歐托瑪 · 赫爾佐格　**山景與瀑布**　1879　油彩、畫布
　　73×111.8cm

12 | 威廉 · 史坦利　**哈德遜河風暴**　1866　油彩、畫布　81.6×152cm

13 | 威廉 · 史坦利 · 哈瑟爾亭　**鄰近納拉甘西特灣**　1864　油彩、畫布
　　51.4×81.8cm

14 | 法蘭西斯 · 奧古斯塔斯 · 席爾瓦　**麻薩諸塞州安岬塔契爾島燈塔**
　　1871　油彩、畫布　30.5×61cm

15 | 阿爾弗雷德 · 湯姆森 · 布雷奇　**堡礁**　1878　油彩、畫布
　　66.3×127.5cm

哈德遜河學派的變異與寫實主義之崛起

前言

　　19世紀哈德遜河學派固然建立起美國本土的風景畫論述，但是經歷大半世紀演變，它的浪漫、唯美、誇張也脫離了真實。同一時間，隨著工業和科學發展，理性認知成為人們生活基礎，部分畫家在藝術表達的內容上與學派產生變異，將學派創作中敘述自然的宗教性的崇仰情懷轉為人世的沉思冥想，筆下新大陸風景雖繼續帶有神性隱喻，卻不再是高高在上或遙不可及，而是於生活周圍無所不在，代表畫家有因內斯（George Inness）等。另一些畫家承繼了早年風俗畫的遺蘊，把藝術回返到生活現實層面論述，理論和創作實踐構成了美國藝術的「寫實主義」（Realism）潮流，最重要代表者是荷馬和艾金斯（Thomas Eakins）。

哈德遜河學派變異

　　因內斯1825年出生紐約，19歲起即開始參與哈德遜河學派在國家設計學院的展覽，但藝術發展歷程呈現了千山獨行的獨立性，創作主要關注的並非揭示大自然的崇高之美，而是反映對自然之視覺與精神上的情感交流，比起荒野的壯麗，更喜歡「文明風景」（civilized landscapes）的詩意品質。

　　因內斯認為向大師學習比向自然學習重要，1851年首次前往歐洲學習古典繪畫，在羅馬停留了十五個月，專心研究普桑（Nicolas Poussin）、克勞德·洛蘭（Claude Lorrain）和巴比松畫派技法，回國後當學派成員紛紛著眼西部的壯美山川時，因內斯似乎刻意忽略對美國疆土發展的頌讚，而專注於歐洲前輩精髓的鑽研，因此與哈德遜河學派畫家顯得貌合神離，不受當時藝界青睞，甚至遭到嚴苛批評。1952年《紐約論壇報》（The New York Tribune）曾批評他：「最完美的模仿也沒有前途可言。」在創作內涵上，他雖然同受基督教神學思想

影響，但個人深信18世紀瑞典神學家斯韋登伯格（Emanuel Swedenborg）指引，認為風景畫不是一種景象描寫，而是一條思想流的感情道路，是藝術家受自然激起感應的表達，創作為求畫出心靈的明鏡，而非物表的呈示，想法與東方「天人合一」境界相近。

1860-1870年代，因內斯到紐約、麻州和紐澤西州等幾個鄉間居處，創作一改當時風行的英雄主義的宏偉論述為靜寂、靈性的沉想，不再注意特殊的時空再現，而執意表現平淡的田園風光。1870年再度歐洲之行，在義大利住了四年，到法國旅行期間正趕上第一屆印象派畫展，不過他對那種沒有歷史又無故事的新畫派難有好感。

因內斯晚年繪畫物形益趨模糊抽象，傳達出一種富有神祕詩意的靜謐氛圍，使用中性色調的表現手法被稱為Tonalism，有人譯作「調性主義」。對他而言風景畫是一種純粹的內心召喚和形而上探索，用色豐富鮮明，人物在畫裡經常是孤獨的，孤獨適合冥思，更接近宗教的情操，於平凡中顯現不平凡。描繪的風景內容顯示了從神賜之地走向現世的風貌，對造物主的禮讚不必是高亢的頌唱，可以是個人的默禱；在蛙鳴的水塘，鄉間草地小徑等樸素自然中，神與人們生活同在。

因內斯遭到當時藝壇忽視被埋沒甚久，直到19世紀末學派退潮之際，1884年美國藝術協會為他主辦展覽才受到矚目，贏得遲來的聲譽，且對同時形成的寫實主義和稍後流行之印象派風景畫產生影響，被尊為美國新風景畫的先驅和大師。1894年卒於英國，1900年在法國世界博覽會美國館藝術展覽中，他被譽作美國「國家畫派」（National School）的代言人和「美國風景畫之父」。〈拉卡萬納山谷〉和〈陣雨〉是畫家三十餘歲的作品，前者尚為地景所役，後者已呈現了自由的選擇結構，用色愈益多變。〈冬天的月光〉又名〈聖誕夜〉，滿月照耀行路，靜穆美麗。〈埃特雷塔〉色彩飽滿，運筆自由。〈過雲陣雨〉天高雲遠，陽光斜照，氣象萬端。〈早秋〉紅葉斑斕，參天大樹虯曲的枝椏伸展了生命的性情；〈蒙特克列爾夏季〉矇矓有韻，內容含蓄耐看；〈日落〉敘述的牧歌靜詳無語，豐厚的情感堪與法國米勒的田園繪畫比美。

另幾位從哈德遜河學派產生變異風貌的畫家有：

杭特（William Morris Hunt）維蒙特州出生，青年時在歐洲成長並在巴黎習畫，成年後回到美國主要在波士頓地區發展，許多書籍將他歸為廣義的哈德遜河學派畫家，其實他的創作不僅限於風景，肖像和人像畫是主要收入來源，即使風景，所受法國畫家米勒和巴比松畫派影響較深。杭特許多畫燬於1872年的波士頓大火，此後有憂鬱傾向，1879年自殺死亡。〈風景〉是青年時的作品，已經與同時代哈德遜河學派畫友有明顯的分歧。

拉法基（John LaFarge）是紐約法裔畫家和作家，以製作花玻璃為人所知。他的繪畫保留了天主教傳統和文學想像力，色彩豐富。曾於1886年訪問日本，隨後前往

1｜喬治・因內斯　**拉卡萬納山谷**　1855　油彩、畫布　86×128cm

2｜喬治・因內斯　**陣雨**　1860　油彩、畫布　167.6×258cm

3｜喬治・因內斯　**冬天的月光**　1866　油彩、畫布　22×30cm

4｜喬治・因內斯　**埃特雷塔**　1875　油彩、畫布

5｜喬治・因內斯　**過雲陣雨**　1876　油彩、畫布　50.8×76.2cm

6｜喬治・因內斯　**早秋**　1891　油彩、畫布　73.6×114.3cm

7｜喬治・因內斯　**蒙特克列爾夏季**　1891　油彩、畫布　76.8×114.3cm

8｜喬治・因內斯　**日落**　1894　油彩、畫布　77.8×114.2cm

9｜約翰・拉法基　**天堂谷**　1866-1868　油彩、畫布　82.6×106.7cm

10｜威廉・莫里斯・杭特　**風景**　1852-1853　油彩、畫布　尺寸不詳

11｜荷馬・道奇・馬丁　**鐵礦**　1862　油彩、畫布　76.5×127cm

12｜荷馬・道奇・馬丁　**眺望塞納河風之豎琴**　1895　油彩、畫布　73×103.5cm

13｜埃德蒙・達奇・劉易斯　**貝維尤宅府**　1856　水彩、畫紙　尺寸不詳

南洋和夏威夷，以博學和見聞廣闊著稱。〈天堂谷〉以大取景描繪田園景色，手法細膩。

劉易斯（Edmund Darch Lewis）費城出生，十五歲開始習畫，喜愛描繪海岸線、河川和農村風光。由於家境富裕，以藝術收藏和所畫水彩為時人所重。〈貝維尤宅府〉畫的是北費城著名的莊園宅第。

赫莫·道奇·馬丁生於紐約州首府奧巴尼，據傳他是哈德遜河學派的命名者。早年創作遵循學派風格，〈鐵礦〉對於山石描繪細緻；〈泰唔士傍晚〉光影變化有序。在1874年一次歐洲之旅時開始著迷巴比松和印象派表現，回國後所作和學派漸行漸遠，晚年幾近失明，至死在事業上未曾得到真正成功。〈眺望塞納河風之豎琴〉是晚年所畫，現由大都會藝術博物館收藏，畫裡景致模糊疏散，樹和天、水共譜動人情感。

魏安特（Alexander Helwig Wyant）是俄亥俄州人，早年師從哈德遜河學派透光主義畫風，後受到因內斯影響成為調性主義手法的追隨者，作品色彩厚重，帶有內斂、自省氣質。中年時右臂癱瘓，改用左手繼續創作，生時沒能享有大名，死後作品卻被各美術館爭相購藏。〈山景〉層次有序，〈阿克維爾之秋〉粗獷中不失細緻，帶有不言的詩意。

拉爾夫·亞伯特·布萊克洛克（Ralph Albert Blakelock）是紐約醫生之子，青年時獨行美國西部，自學成為畫家。不幸藝術不能給他帶來溫飽，擁有九個孩子的沉重生活負擔使他不得不以極低價格賤售作品，導致難抗壓力精神崩潰，生命最後二十年不斷進出精神病院卻仍作畫不輟。諷刺的是自他入住病院後作品開始受到收藏人士青睞，導致偽作大量出現，終使畫家未能因畫受惠。〈月光〉月光下黑色樹木和孤獨騎士充滿悲愴，似在傾訴自身命運的感喟。

特萊恩（Dwight William Tryon）為康乃狄克州人，四歲父親去世，跟隨祖父母在農村長大。1876年前往法國學習，五年後返回美國紐約教書，風景畫受惠斯勒影響，技法沿襲調性主義風格，在19世紀末、20世紀初受到肯定。〈達特茅斯荒野〉、〈中央公園冬日〉行筆粗曠率意，畫境荒寒蕭索。

威廉·布里斯·貝克（William Bliss Baker）是比爾史塔特的學生，曾獲許多藝術獎賞，僅活了二十六歲，藝術天賦曇花一現。〈君王的隕落〉畫晚秋樹林落日景象，略顯淒冷，用色甚美。

「變異」意指從主流出走，當19世紀大部分時間哈德遜河學派猶在大眾心中具有不可撼搖地位之時，出走之路難免艱辛寂寞。前述畫家除因內斯大器晚成修得正果，特萊恩於生命後期得到肯定外，其餘生平大多帶有悲劇性，志向抑鬱難伸，甚至悲慘以歿，令人興嘆。

▌寫實主義的崛起

　　19世紀工業化迅速發展，為社會帶來巨大變化，部分藝術家、文學家把目光轉向身邊發生現象，在創作上排斥理想主義的矯飾美化和浪漫主義的煽情浮誇，主張藝術應對生活現實做準確、詳盡和不加修飾的陳述，實實在在表現社會情景，或以科學精神忠實反映時代面貌。對他們來說，作品裡舉凡風景、人物均只是呈現現實的「構成」，這些理論的實踐被稱作寫實主義（Realism）表現。此派在歐洲生發於19世紀中期，在美國漸及於同世紀的後期，並且內質愈益精純，繪畫方面代表人物是荷馬和艾金斯。

　　荷馬1836年出生在波士頓，青年時跟隨一位石版畫家為學徒，稍後開始從事插畫工作。內戰期間為《哈潑斯周刊》（Harper's Weekly）擔任通訊記者，被派往維吉尼亞州前線繪製插畫，後來的油畫、水彩主要靠自修及工作經驗累積得成，內容從風俗畫脫胎，取材相當全面，人物、風俗、風景無所不包，尤喜以士兵、水手、伐木工、漁民、拓荒者、流浪漢等社會底層人物為題材，描繪他們的日常生活和艱辛勞動，流露了強烈的社會關懷意識。

　　內戰期間荷馬繪製了一批反映前方戰士生活的作品，〈狙擊兵〉、〈前線戰俘〉和系列版畫使他開始受到人們注意。戰爭結束，1867年前赴巴黎停留了十個月，1860年代所畫〈畫家在懷特山寫生〉和〈紐澤西州朗布蘭奇〉雖然略帶印象派風貌，但是繪製時馬奈（Edouard Manet）才初露頭角，印象主義尚未誕生，因此只能說是時代醞釀下歐、美英雄所見略同了。不過荷馬真正感興趣的不是描繪物象的簡單再現，與稍後風行的印象派外光表現有著本質差異，主張以景寫情，借傾注情感的陳述表達生命中最根本，也最真實的一面，簡言之就是畫出「真實的再現」。創作對他是一種情感抒發，經過寫實提煉益形深刻。1870年代所作〈男童在草地上〉、〈順風〉沿襲風俗畫的遺韻，散發出平民、鄉土氣息。除油畫外，自1873年起也採用水彩作畫，色與水的控制同見功力。1881年最後一次出國前往英格蘭，在那兒畫的〈議會大廈〉水光激灩，表現了霧靄迷濛的倫敦景象。〈紅色獨木舟〉則用彩明麗，豔陽下的戶外生活躍然紙上。由於荷馬在水彩媒材的傑出成就，相當程度提升了這一畫種在美國的藝術地位。

　　溫斯洛・荷馬四十七歲時（1883）從紐約搬到緬因州普羅特斯岬（Prouts Neck）海邊漁村居住，個性較孤僻的他生活低調，終身未婚，直到去世大部分歲月是一人隱居度過，陪伴身邊的只有無盡的荒寒海風和少數鄰人。面對著狂風暴雨來襲，眼前一望無垠的大西洋波濤洶湧，環境的改變使他開始一生最重要的「海洋」系列畫作，描繪的海景和漁民生活情意深沉，場面雄壯。〈救生索〉、〈霧警〉、〈鯡魚網〉、〈八擊鐘〉繪寫討海人的艱辛生活。〈一個夏天夜晚〉、〈Saco灣〉畫出白浪

1｜威廉‧布里斯‧貝克　**君王的隕落**　1885　油彩、畫布
76.2×101cm

2｜亞歷山大‧赫爾維格‧魏安特　**阿克維爾之秋**　年份不詳
油彩、畫布　50.8×71.6cm

3｜拉爾夫‧亞伯特‧布萊克洛克　**月光**　1885　油彩、畫布　69×82cm

4｜德懷特‧威廉‧特萊恩　**中央公園冬日**　1890　水彩、畫紙
28.6×55.7cm

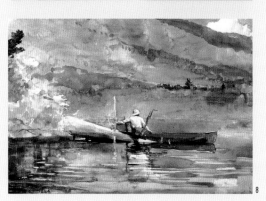

5 | 溫斯洛‧荷馬　**畫家在懷特山寫生**　1868　油彩、畫布
24.1×40.3cm
6 | 溫斯洛‧荷馬　**議會大廈**　1881　水彩、畫紙　32.3×50.1cm
7 | 溫斯洛‧荷馬　**紐澤西州朗布蘭奇**　1869　油彩、畫布
40.6×55.2cm
8 | 溫斯洛‧荷馬　**紅色獨木舟**　1889　水彩、畫紙　34.8×50.8cm
9 | 溫斯洛‧荷馬　**霧警**　1885　油彩、畫布　76.8×123.2cm
10 | 溫斯洛‧荷馬　**鯡魚網**　1885　油彩、畫布　78.5×122.9cm

起伏，波光粼粼背景中海邊居民的生活，樸拙中不失溫情。〈氣候錘鍊〉、〈緬因海岸高崖〉、〈普羅特斯岬西角〉、〈漂流木〉等單純海景，驚濤裂岸，粗獷的筆觸強烈表現了大浪和海岸礁岩的戰爭場景，彷彿聽得到海的咆哮和感受得到威猛的浪花撲面力量。荷馬晚年曾到南方佛羅里達和巴哈馬等地旅行寫生，〈海灣漂流〉是歸來所作，畫一黑人水手躺臥小艇在墨西哥灣隨浪漂流，周圍群鯊環伺，遠處龍捲風暴來襲，全畫充滿著張力，是西方美術繼英國畫家泰納的〈奴隸船〉後最慘屬的作品。

荷馬1910年去世，一生以獨特，質樸、不循前人道路的創作，表現了人與天爭、人與人爭的文明與荒野自然的拉扯故事，氣勢磅礴，感情堅韌深厚，使他成為美國畫壇的閃亮明星，和梭羅、梅爾維爾（Herman Melville）、惠特曼（Walt Whitman）等文學大師一樣被譽作美國人民精神的象徵。稍後美國文壇的傑克・倫敦（Jack London）、福克納（William Faulkner）、約翰・史坦貝克（John Steinbeck）和海明威（Ernest Hemingway）等陳述的也是相似的生命奮鬥內容。當時評論家認為：「在美國，沒有一位畫家能超越溫斯洛・荷馬，在描繪海洋風光方面，更是無一人可出其右。」荷馬卒於1910年，他的普羅特斯岬工作室成為緬因州文化遺產，樸素的木造屋今日對公眾開放，從二樓陽台長廊可以清楚的眺望大海，讓訪客感受當年荷馬面對雷鳴濤聲和翻騰巨浪時的創作的心靈衝動。

另外一位重要的寫實主義畫家艾金斯晚荷馬八年（1844）出生於賓州，一生活動在費城地區。與荷馬關注社會底層生活的草莽性不同，艾金斯喜愛划船、游泳、摔跤、體操等中產階級熱中的運動，對人體科學尤有濃厚興趣。年輕時原想成為外科醫生，後來進入賓夕法尼亞美術學院習畫，1866年赴歐洲法國繼續研習，曾前往西班牙觀賞古典大師作品，對學院派嚴謹的寫實技巧有很深造詣。1870年歸國後艾金斯為身邊親朋繪製了大量畫像，不同於其他肖像畫家的諂媚討好，他強調精確澈底的寫實，因而描繪出19世紀末和20世紀初費城知識分子的生活寫真，渾厚精深。1876年回到母校執教，成為歐洲式人體教學的先鋒，對浪漫主義的多愁善感大加抨擊。他同時致力運動攝影，借用照相幫助研究物體細膩之處，使創作更接近真實。代表作油畫〈克羅斯診所〉顯示他並未忘情解剖醫學，少數風景描繪如〈馬克思・史密特在獨人艇〉、〈航行〉、〈華府拉法葉公園〉、〈格洛斯特捕鯡魚〉、〈格洛斯特草地〉等大多附著於戶外運動，風格細膩精確，在淡雅中能看到層次和旋律，具有純樸的表達張力。〈游泳洞〉是結合了風景與裸男的創作，未改一貫的精闢寫實手法。1884年艾金斯娶學生蘇珊（Susan Hannah Macdowell）為妻，蘇珊也是畫家和攝影家，二人沒有子女。

艾金斯授課對於裸體異常執迷，其改造學校教育的企圖使他與執教學院關係緊張，造成爭議。1886年因在男女混合的學習班採用裸體男模及與學生的醜聞，被保守校方不容，終導致他遭到屈辱性去職，費城直到十三年後才接受裸體男模教學。艾金

斯的部分學生組織成「費城藝術學生聯盟」繼續跟隨學習，他後來也曾在不同學府教育弟子，但是失去母校教職的「不道德」指控對其一生造成沉重打擊。

艾金斯生時僅得到有限肯定，經濟拮据，不過其坦誠、科學觀的教學方式，以及自身作品的深度和強度，對其學生塞繆爾‧穆瑞（Samuel Murray），還有20世紀一戰前美國所謂「費城五人組」（Philadelphia Five）和現代藝術團體「八人幫」（The Eight）與「垃圾桶學派」（Ashcan School）之貝遼士（George Wesley Bellows）、霍伯（Edward Hopper）等，以及藝術家哥森（Aaron Harry Gorson）、洛克維爾‧坎特（Rockwell Kent）諸人具重要影響。艾金斯死後次年（1917）紐約大都會藝術博物館舉辦了他的紀念展，與他半生糾葛的賓夕法尼亞美術學院終於也釋出善意舉行相似展出，藝評稱他的繪畫是「最強烈、最深刻的寫實主義」，被尊為都市中產階級生活的代言者。

純以簡單的「風景畫」論析荷馬和艾金斯的創作，是把他們規範小了，若以二人筆下風景的「水」抽樣觀察，荷馬的大海波浪生命力激昂澎湃，艾金斯的江河默然的流淌不息，代表了寫實主義的兩種範疇——前者沒有教學經歷，嚴峻的個人主義成就了自我傳奇，作品偏向草莽生活的感性表述；後者教學歷經波折，卻以科學的學術辯證散發影響，繪畫趨於都會文明的理性鑽研。美國寫實主義促成20世紀初新一代畫家對所處時代和社會的反省，成為強調唯美的印象繪畫的反動，開啟了隨後風起雲湧之現代藝術運動。

1 | 溫斯洛‧荷馬　普羅特斯岬西角　1900　油彩、畫布
　　76.4×122.2cm

2 | 溫斯洛‧荷馬　一個夏天夜晚　1890　油彩、畫布　76.7×102cm

3 | 溫斯洛‧荷馬　Saco灣　1896　油彩、畫布　60.5×96.4cm

4 | 溫斯洛‧荷馬　氣候錘鍊　1894　油彩、畫布　72.4×122.85cm

5 | 溫斯洛‧荷馬　海灣漂流　1899　油彩、畫布　71.5×124.8cm

6 | 托馬斯‧艾金斯　馬克思‧史密特在獨人艇　1871　油彩、畫布
　　82.6×117.5cm

7 | 托馬斯‧艾金斯　航行　1875　油彩、畫布　81×117.5cm

8 | 托馬斯‧艾金斯　格洛斯特草地　1882-1883　油彩、畫布
　　81.1×114.6cm

9 | 托馬斯‧艾金斯　格洛斯特捕鯡魚　1881　油彩、畫布
　　30.8×46cm

10 | 托馬斯‧艾金斯　游泳洞　1884-1885　油彩、畫布
　　70.2×93cm

6

7

9

8

10

美國印象派

▍前言

　　19世紀末到20世紀初第一次世界大戰發生前這段時間，美國南北內戰結束已逾一個世代，戰爭傷痛逐漸弭平，國家重建工作接近完成。早先開拓時期藝文敍述的「文明與荒野」主題，隨著土地開發和都會興起，荒野逐漸馴服消失，文明生活成為新世紀人們的共同關注與追求，舉國呈現出樂觀、富足和充滿希望氣象，未來形勢一片大好。同時，源起法國的印象派新繪畫興起，被介紹到美國。印象創作描繪都市中產階級愉悅、富庶生活，正符合這裡的時代表記，獲得社會廣泛認同，藝術「跟進」之風迅速蔓延，普及全國。

　　法國印象主義原是革命性新藝術風潮，畫家反對學院模式，排除繪畫裡敍事性的文學內容，側重描繪日常生活現實，捕捉色彩和光線的瞬間表象，所以印象派也每每遭泛指為與傳統美學觀念和欣賞習慣相悖的新的創作表現。「美國印象主義繪畫」是一個籠統的稱謂，其崛起前後，相當程度反映了國民心性從哈德遜河學派的宗教情懷走回人間的過程。內涵上雖是法國繪畫流派移植的再生，但是除了形式、技法的直接模仿學習外，也包含著對歐洲巴比松和印象派相近時代其他藝術支流的吸納影響，以及添加上自我的綜合再造。此派畫家不同於寫實主義者有以藝術改變社會的抱負，他們多數具有學院寫實功底，與法國印象主義者出身草莽情形有別，創作裡敍述「光」的比重也有差異。不過嚴格説來「美國印象主義」是個過渡時期的存在形式，標誌著傳統風格的結束和現代藝術的開始。

▍新藝術的海外取經者

　　19世紀下旬，歐美因為工商發展，促使社會產生劇變，正在藝術同樣醞釀著改變前夕，美國藝術家赴歐洲取經，從早先以德國做首選開始轉

移至英、法諸國，而且目的已不為了單純學習。一些取經者像惠斯勒、瑪麗‧卡莎特（Mary Cassatt）、艾比（Edwin Austin Abbey）在海外長住下來，親身參與、經歷了印象新藝術誕生的時代大潮，具有特殊歷史意義。三人中其實只有卡莎特是真正的印象主義畫家，惠斯勒的印象觀點和歐洲印象主流有別，艾比更未與印象沾邊，將他們歸納進「印象派」篇章敍述，因為這些畫者和世紀之交快速興起的新繪畫有時代的相近連繫，因此一起論說。另一著名畫家沙金也常被列為留歐畫家，但因他與美國關係過於密切，不同於上幾位海外孤星似的旅者，留待後敍。

惠斯勒1834年生於麻薩諸塞州，幼時因父親工作關係居住俄國聖彼得堡，父親病逝後隨母親回到美國。青年時進入西點軍校，因故遭到退學。二十一歲決心成為畫家前往巴黎，此後長住英倫未再返回美國。惠斯勒居歐初時曾參加庫爾貝（Gustave Courbet）領導的青年畫家活動，且與馬奈等交往，但是他主張的印象主義並不拋棄傳統，也不拘泥傳統，繪畫不大注重輪廓，卻著意色彩和作品傳達的音樂性。前面「哈德遜河學派變異」一章曾講到因內斯的「調性主義」風格，除了因內斯外，惠斯勒是美國另一位調性主義手法名家。調性主義強調柔和的色調，惠斯勒用較為單一的色系組織畫面，和同時印象派畫家慣常採用強烈、豐富的對比色彩和強調筆觸的表現不同。他的畫風成為後來很多美國畫家學習的典範，杜因（Thomas Wilmer Dewing）、特萊恩（Dwight William Tryon）等承襲了衣缽。

海外生活使惠斯勒不受美國國內為道德而藝術之影響，選擇為藝術而藝術創作，致力唯美、唯心的追求。旅歐初期他的畫連遭法、英沙龍拒展，後來漸入佳境，尤其在法、德和義大利受到異常讚賞，最為人熟知的作品是〈藝術家的母親畫像〉。惠斯勒雖然在歐洲定居，卻對東方文明癡迷不已，特別對日本文化一往情深。後期的風景創作，東方水墨畫逸筆草草式詩意的簡約表達尤為明顯，具有神祕不言的韻味，流暢的色彩變化把音樂的旋律美陳述得淋漓盡致：〈藍色波浪〉和〈最後的舊威斯特敏斯特〉是較早作品，對物象的關注仍占據主要比重。稍後〈肉色和綠色的黎明〉、〈灰和綠色交響曲：海洋〉、〈藍和綠色夜曲〉、〈紫和綠色變奏曲〉、〈藍和金色夜曲：南漢普頓水景〉愈畫愈簡；〈藍和金色夜曲：老巴特西橋〉受浮世繪影響明顯，描畫霧都倫敦景象非常傳神。〈黑和金色夜曲：墜落的焰花〉抽象美麗，曾經引發與藝評人的一場著名訴訟。〈灰和金色夜曲：卻爾西雪景〉、〈灰和金色夜曲：運河〉、〈紫和銀色：深海〉也都意蘊雋永。惠斯勒生時重要支持者包括英國船王利蘭（Frederick R. Leyland）和美國實業家弗利爾（Charles Lang Freer），1903年去世後被譽為前瞻性藝術先驅，成為美國的驕傲。

卡莎特與艾金斯同年（1844）都生於賓夕法尼亞州，家庭具有法裔血統，父親是銀行家。卡莎特七歲時隨父母在歐洲生活了四年，返美後十六歲時考入賓夕法尼亞美術學院就讀，與艾金斯同學，二人後來都前往法國繼續學習，但是選擇的道途

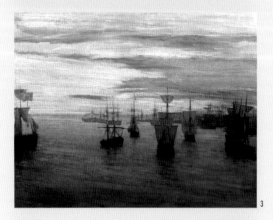

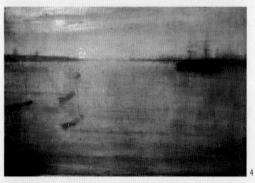

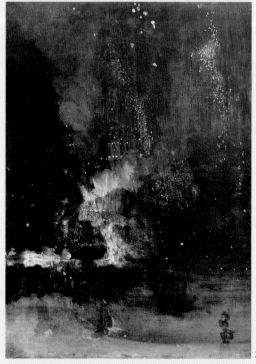

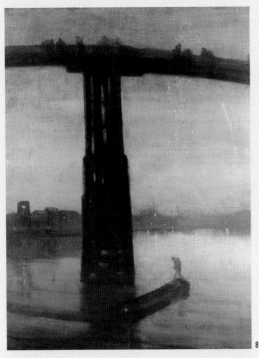

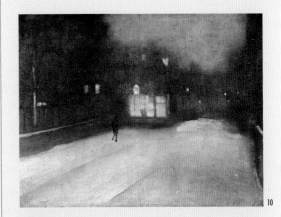

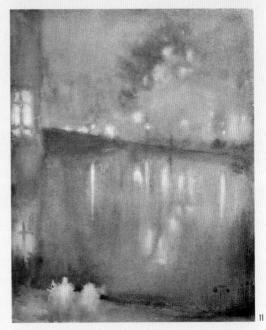

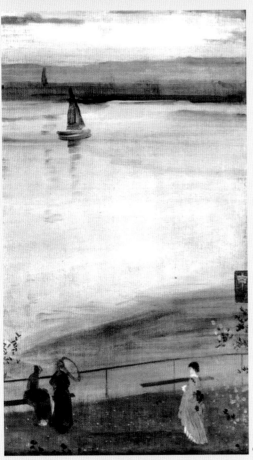

1 | 詹姆斯・麥克尼爾・惠斯勒　**藍色波浪**　1862　油彩、畫布
　61×87.6cm
2 | 詹姆斯・麥克尼爾・惠斯勒　**最後的舊威斯特敏斯特**　1862
　油彩、畫布　60.96×77.47cm
3 | 詹姆斯・麥克尼爾・惠斯勒　**肉色和綠色的黎明**　1866
　油彩、畫布　58.4×75.9cm
4 | 詹姆斯・麥克尼爾・惠斯勒　**藍和金色夜曲：南漢普頓水景**　1872
　油彩、畫布　50.5×76.3cm
5 | 詹姆斯・麥克尼爾・惠斯勒　**藍和綠色夜曲**　1871　油彩、畫布
　50×59.3cm
6 | 詹姆斯・麥克尼爾・惠斯勒　**灰色和綠色交響曲：海洋**　1866
　油彩、畫布　80.7×101.9cm
7 | 詹姆斯・麥克尼爾・惠斯勒　**黑和金色夜曲：墜落的焰花**
　1872-1877　油彩、木板　60.3×46.4cm
8 | 詹姆斯・麥克尼爾・惠斯勒　**藍和金色夜曲：老巴特西橋**
　1872-1875　油彩、畫布　66.6×50.2cm
9 | 詹姆斯・麥克尼爾・惠斯勒　**紫和綠色變奏曲**　1871　油彩、畫布
　61×35.5cm
10 | 詹姆斯・麥克尼爾・惠斯勒　**灰和金色夜曲：卻爾西雪景**　1876
　油彩、畫布　46.4×62.9cm
11 | 詹姆斯・麥克尼爾・惠斯勒　**灰和金色夜曲：運河**　1884
　水彩、畫紙　29.2×23.2cm

截然不同，艾金斯後來成為重要的寫實主義畫家。1870年代初卡莎特在巴黎結識竇加（Degas），成為終身摯友，在竇加引領下參加了印象派畫家團體，參與了自第四屆印象派畫展起的各次展覽。此後她的生命大部分時間在歐洲度過，終生未婚，和莫里索（Berthe Morisot）是19世紀印象派畫家群中傑出的兩位女性畫家。她與巴黎其他印象派同儕如馬奈、莫內、畢沙羅、雷諾瓦、塞尚等也有深厚友誼，透過自己兄弟幫他們出售作品給美國收藏家，對於印象主義在美國普及具重要作用。

卡莎特創作主題圍繞著家庭親情發揮，仕女和孩童占了絕大比例，提供出男性畫家不察的溫馨視角，一段時期也受到日本圖繪影響，不過她與多數印象派畫家不像惠斯勒注重東方文化的精神內容，而是選擇模仿東洋風的造形表現。風景是她人物創作的背景，純粹的風景描繪幾乎絕無僅有，從早期的〈樹林裡兩位坐著的女士〉到中期的〈紅罌粟〉和〈莉狄亞坐在陽台椅上編織〉，以及更後的〈夏日〉都是如此，這方面和竇加頗為一致。1891年四十七歲的卡莎特首次舉行個人畫展，但進入20世紀因眼疾困擾創作漸少，最後十年幾乎失明不能作畫，1926年逝於法國博夫雷納（Beaufresne），享年八十二歲。在她去世二十一年後的1947年，美國舉辦卡莎特回顧大展，追認了她的成就。

艾比和卡莎特一樣來自賓州，1852年生於費城，也曾就讀於賓夕法尼亞美術學院，後來為《哈潑斯周刊》繪製插畫成名。1878年起定居英國，開始傾注更多精力於油畫創作，受到前拉斐爾派啟發影響，描繪17、18世紀英國維多利亞時代生活及莎士比亞作品，風格繁密，人物富裝飾性，與當時法國風行的印象主義甚少交集。風景畫雖然僅屬偶一為之，但從其所畫水彩〈鄰近東漢普森〉和〈林中年輕仕女〉觀察，筆觸奔放自由，顯現了精準功力。1883年艾比成為皇家水彩學會成員，1898年再成為皇家藝術學院成員，1902年入選美國國家科學院院士，1907年為了不願失去美國公民身分，放棄了英國頒授的爵位榮銜。

旅英的艾比曾為美國波士頓圖書館和賓州議會大廈製作壁畫，前者的〈追尋聖杯〉在英國隔海繪製了十一年，是他的代表作；後者議會大廈壁畫因畫家1911年死亡而未及完成，後由其好友沙金幫助完成。艾比死後，遺孀將其大多遺作和檔案捐贈予耶魯大學，該校於1926年設立艾比紀念獎學金，獎勵英、美畫家追求個人之創作理想。

惠斯勒和艾比在英倫住居，卡莎特留在巴黎，各人抉擇與各自的語言和族裔背景脫不了關係。美國和歐洲的歷史血緣，使得這些畫家的「海外」經驗包含了回歸尋根的體驗，融入比較順暢，和大半世紀後大量中國畫家到西方取經的情形又是不同。

▌印象主義在美國的發展

西方美術傳統注重形象記錄，長期為宗教和政治所用，對於造型創作之素描、

解剖、透視十分用心，但色彩僅被視為物體固有色的明暗變化。19世紀科學發展，物理學對光和色的研究提供新的理論依據，給予畫家很大啟發。同世紀20年代照相術發明，至1860年代獲得快速成長，對於繪畫的記錄性功能造成根本衝擊，藝術家不得不尋求新的表現出路。1860年前後，法國興起探索光與色彩的新繪畫運動是歷史之必然，在1874年獲得「印象派」稱謂後蔓延全歐，1880年代波及至大西洋彼岸的北美，在波士頓和紐約展覽會上，法國畫家已向公眾介紹它的形式。同一時間，在法國學習的美國畫家羅賓遜（Theodore Robinson）模仿印象派寫意技法，並與莫內成了朋友，回美後帶回了印象的火種。在80年代後期，哈山姆等愈來愈多的印象風追隨者出現，至1910年代，印象派繪畫在美國以藝術殖民之勢蓬勃發展。在紐約，切斯教學起了很大影響；而於波士頓，塔貝爾（Edmund C. Tarbell）和班森（Frank Weston Benson）成為印象風格的重要實踐者。在康乃狄克州的科斯・科布（Cos Cob）和舊萊姆（Old Lyme）地方，賓州德拉瓦河岸新希望鎮（New Hope），以及印地安納州布朗郡（Brown County）等地，許多印象畫家聚集一起，用共同的審美眼光生活和創作。印象繪畫的迴瀾自東岸繼而席捲全美，西岸加州的卡密爾（Carmel）和拉古納海灘（Laguna Beach）也成為重鎮。

　　進入20世紀，印象繪畫仍然保持著活力，但它歌頌的唯美與歐風僅敘述了中、上階層的生活嚮往，並未觸及社會底層，因此不能得到所有認同。及至1913年「紐約軍械庫展覽」推出歷史性的現代藝術，公眾思想開始轉變，接著一戰、經濟大蕭條和二戰爆發，無憂無慮的美好生活成為泡影，印象主義失去了富裕的培育沃土，終於告別了時代舞台。

▍十位美國畫家

　　1897年一群畫家脫離國家設計學院為前身的美國藝術家協會，以抗議領導層的平庸、保守、欠缺理想和商業作風。由特瓦契曼（John Henry Twachtman）、朱利安・奧登・魏爾（Julian Alden Weir）發起，於次年組織以探討印象主義風格為目的的「十位美國畫家」（The Ten American Painters）團體，後來簡稱「十大」。成員還有杜因、西蒙斯（Edward Simmons）、梅特卡夫（Willard Metcalf）、德坎普（Joseph DeCamp）、芮德（Robert Reid）、弗蘭克・韋斯頓・班森、埃德蒙・查爾斯・塔貝爾。1902年特瓦契曼去世，改由威廉・梅里特・切斯繼入。團體也邀請溫斯洛・荷馬和雅培・塞耶（Abbott Thayer），但遭到荷馬拒絕，塞耶一度答允，後又改變心意。

　　姑不論藝術家自組團體，「十大」名稱是否帶有宣傳意味，持平而論，上面名單雖不符合窄義的印象主義定義，不過這11人確實是當年「廣義」的美國印象派畫家佼佼者，彼此年齡最大差距十三歲，被視為美國印象主義核心。「十大」活躍於紐約和波士頓，1898-1917年間每年舉行聯展，持續了近二十年，對外宣稱是自由主義組

1

5

2

6

3

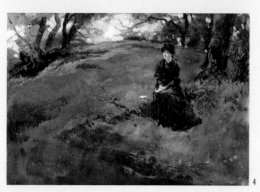

7

4

8

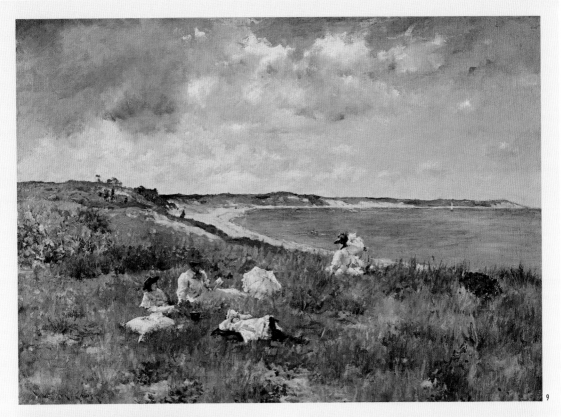

1 | 瑪麗・卡莎特　**紅罌粟**　1874-1880　油彩、畫布　尺寸不詳
2 | 瑪麗・卡莎特　**莉狄亞坐在陽台椅上編織**　1882　油彩、畫布
38.1×61.6cm
3 | 艾德文・奧斯汀・艾比　**鄰近東漢普森**　1878　水彩、畫紙
17.8×28cm
4 | 艾德文・奧斯汀・艾比　**林中年輕仕女**　1879　水彩、畫紙
25.4×30.5cm
5 | 約翰・亨利・特瓦契曼　**格勞瑟斯特**　1900-1902　油彩、畫布
63.5×76.2cm
6 | 湯瑪斯・威爾梅・杜因　**遁世歌手**　1890　油彩、畫布
88.1×117cm
7 | 湯瑪斯・威爾梅・杜因　**夏季**　約1890　油彩、畫布
107×137.8cm
8 | 愛德華・西蒙斯　**聖艾維斯港低潮**　1887　油彩、畫布
30.5×45.7cm
9 | 威廉・梅里特・切斯　**閒適時光**　1894　油彩、畫布
64.8×90.2cm
10 | 朱利安・奧登・魏爾　**農場草場**　1880-1889　油彩、畫布
52.7×73.7cm
11 | 朱利安・奧登・魏爾　**紅橋**　1895　油彩、畫布　61.5×86cm
12 | 威廉・梅里特・切斯　1895　油彩、畫布　76.1×122.3cm

織，但因內容的一致性，仍被視為一個「傳統」團體。以下按畫家出生年略作介紹：

切斯1849年生於印地安納州，在團體中年齡最長卻加入最晚，1902年特瓦契曼去世後成為組織成員。切斯早年赴紐約學畫，其後在聖路易發蹟，以肖像畫成名，80年代後專注風景創作，在紐約藝術學生聯盟等校授課，深具教學影響力。風景善以大角度取景，沙灘、海風、優雅的白衣女子和孩童是最愛的題材，〈閒適時光〉、〈靠近史內考克海灘〉畫出美國「黃金年代」中產階級怡然自適的生活憧憬。

杜因1851年生於波士頓，青年時在法國習畫，1880年後定居紐約，與切斯同樣執教於藝術學生聯盟。他承襲了惠斯勒的調性主義技法，題材不離朦朧優雅的仕女，個人風格明顯。不過說杜因是印象派畫家十分勉強，他的作品帶有象徵主義的內涵意旨。〈遁世歌手〉女歌者在自然間引吭高歌；〈夏季〉一女垂釣，一女旁觀，兩幅畫都綠意漾然。

西蒙斯是麻薩諸塞州人，為牧師之子，哈佛大學畢業後前往法國學畫，回美後以壁畫創作知名，紐約最高法院、華爾道夫飯店、華府國會圖書館和明尼蘇達州議會大廈都留有他繪製的作品，是1876-1917年間所謂的「美國文藝復興」時期重要畫家。〈聖艾維斯港低潮〉、〈夜〉也採用調性主義手法，對於光、水的氛圍營造用心。

朱利安‧奧登‧魏爾是「十大」發起人之一，1852年生，父親沃特‧魏爾是哈德遜河學派著名畫家，長期任教於西點軍校；兄長弗格松‧魏爾（John Ferguson Weir）也是畫家，曾任耶魯大學藝術學院首任院長。朱利安在1870年代初前往法國留學，正趕上第一屆印象派展出，當時對之並無好感，到80年代初觀念改變，從排拒轉為認同。〈農場草場〉是轉變期的作品，拖了多年才完成；〈紅橋〉是晚期創作，灰色調變化豐富，結構嚴謹。

特瓦契曼生於辛辛那提，曾至德國學習。「十大」中像杜因、坎普、塔貝爾等創作以人物為主，相比下特瓦契曼和梅特卡夫屬於純粹的風景畫者，而特瓦契曼更為粗曠寫意。特瓦契曼與朱利安‧魏爾相交莫逆，49歲在麻州旅行因腦瘤去世，在同輩畫友中算早逝的。〈白橋〉瑣碎細密；〈格勞瑟斯特〉是未完之作，潦草中別具率性。

梅特卡夫年輕時在波士頓和巴黎習畫，受米勒影響，回美國後參與西蒙斯的壁畫工作，在「十大」同儕中是較晚才獲得成功者。一生大部分時間活動於波士頓、紐約和費城，早期的〈格勞瑟斯特海港陽光〉明淨美麗；稍後期所作的〈中央公園早春午後〉含蓄蘊藉，內容愈為豐美。

德坎普晚特瓦契曼五年一樣生於辛辛那提，後來也去德國學習，善畫人物，兼及風景，早年許多畫燬於1904年波士頓大火，〈威尼斯〉及〈海景〉是倖存作品。

哈山姆不僅是「十大」發起人，也是美國印象派中除了卡莎特外，印象血統最純正的畫家。1859年生於麻州，藝術很大部分出自自學，早期從事木刻和插畫起家，

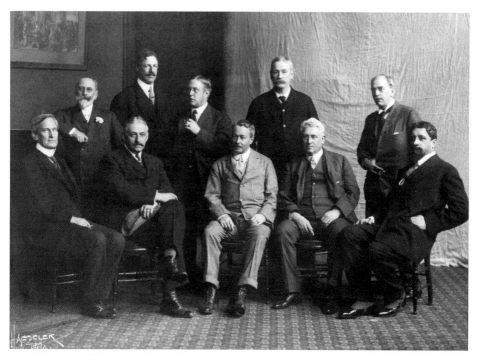

前排坐左起：西蒙斯、梅特卡夫、哈山姆、魏爾、芮德；後排站立左起：切斯、班森、塔貝爾、杜因、德坎普

1883年赴歐短暫學習，成為法國印象主義忠實追隨者。作品色彩溫暖明亮，具莫內和畢沙羅的綜合身影。〈賽莉亞塔斯特的花園〉和〈阿普蘭朵南岬〉創作相隔二十餘年，謹守著印象風格。

芮德1862年生於麻州，曾在波士頓、紐約和巴黎學畫，以仕女見長，追求唯美但筆觸瑣碎，作品的裝飾性使他成為壁畫和彩色玻璃設計師，風景偶而為之。〈伯特密爾瀑布〉和〈夏日山坡〉用色厚實、明亮，是其佳作。

班森同樣來自麻州，青年時讀波士頓美術館學校，原想成為鳥類插畫家，後來赴巴黎繼續學習，歸國後進入波士頓母校執教，進而成為繪畫系主任，與塔貝爾同為新英格蘭地區印象主義領軍人物，創作以人像為主，也善作水彩。是「十大」故世最晚的一位，1951年去世時印象主義已成過眼雲煙。〈停泊〉一作晴空下數艘船艇停靠在水波起伏的碼頭，手法直接而明快；〈蓮池〉則令人聯想起莫內的系列之作。

塔貝爾也曾受業於波士頓美術館學校，後赴巴黎深造，歸國後與班森同事，作育英才，成為著名的藝術教師。個人創作也以人物為大宗，妻子兒女經常成為畫中的主角，光色斑斕含蓄，帶有詩性。〈我家人在科圖特〉湖光樹影，人物一派閒適，十分美麗；〈新罕布什爾州新堡畢斯卡塔瓜河一瞥〉色彩明暗對比強烈，水面一角延伸出

1 | 威亞德‧梅特卡夫　**格勞瑟斯特海港陽光**　1895　油彩、畫布
73×66cm

2 | 威亞德‧梅特卡夫　**中央公園早春午後**　1911　油彩、畫布
91.3×91.3cm

3 | 約瑟夫‧德坎普　**海景**　1891　油彩、畫布　63.5 x76.2cm

4 | 查爾德‧哈山姆　**賽莉亞塔斯特的花園**　1890　油彩、畫布
45.1×54.6cm

7

8

9

10

11

12

5 | 查爾德・哈山姆　阿普蘭朵南岬　1913　油彩、畫布　87×91.9cm

6 | 羅伯特・芮德　夏日山坡　年份不詳　油彩、畫布　95.3×85.7cm

7 | 弗蘭克・韋斯頓・班森　停泊　1904　油彩、畫布　63.5×76.2cm

8 | 埃德蒙・查爾斯・塔貝爾　我家人在科圖特　1900　油彩、畫布
　　63.5×76.2cm

9 | 埃德蒙・查爾斯・塔貝爾　新罕布夏州新堡畢斯卡塔瓜河一瞥　1925
　　油彩、畫布　76.9×63.5cm

10 | 約翰・約瑟夫・恩內金　盛開的草甸　1897　油彩、畫布
　　55.9×76.2cm

11 | 莉亞・卡柏・培瑞　察爾斯登桃樹　1925　油彩、畫布
　　30.5×35.6cm

12 | 雅培・塞耶　莫納德諾克山　1911　油彩、畫布　56.3×61.4cm

巨大的空間想像。

廣義的美國印象派繪畫，幾乎包含19、20世紀之交的所有非古典而略帶現代色彩風格的創作，在風景題材方面，從因內斯影響到後期印象主義兼容並蓄的百花齊放，相對也說明北美這一新藝術運動跟風缺乏堅實的內質凝聚，呈現的多是熱鬧表象。「十大」雖是此派指標性人物，但他們對於印象主義執著的精純度各有不同，未成為成員的遺珠也不在少。像羅賓遜被認為是美國本土第一位印象主義畫者，但在「十大」成立前已經去世；沙金的「海外」背景雖使他未被列入「十大」，但其名望成就卻超越了大部分「十大」，已不需要虛銜加持。

印象畫家由於人數太多，就以1860年出生為分界線，分成兩組介紹，另把地域性代表者彙整敘述。整體觀察，60年前出生的藝術家是在青年時接觸和加入印象運動浪潮，以歐洲為師，表現也許生澀卻含具熱情；60年後生的畫家，少年時即被教育而自然跟隨，成熟卻欠缺開創精神，與他們同代的更有創意的畫家則揮別了外光表現和甜美、保守的內容，轉投新起的現代藝術領域發展，以反映日益快節奏和混沌的世界。

▌印象丰采 I ── 1860年前出生的畫家

恩內金（John Joseph Enneking）是生於俄亥俄州的德裔畫家，南北戰爭時曾服役軍中，後來在紐約、波士頓、慕尼黑和巴黎習畫，受到印象主義色彩影響，回美後在東岸發展，喜歡畫新英格蘭地區的早春和晚秋晨昏景色，〈藝術橋〉構圖嚴實；〈盛開的草甸〉花枝招展，一派生機，是其佳作。

莉亞‧培瑞（Lilla Cabot Perry）為波士頓醫生之女，1867年隨父母前往歐洲，開始接觸繪畫藝術。歸國後嫁給哈佛語言學者培瑞（Thomas Sergeant Perry），直到三十六歲才接受正規美術訓練。1887年莉亞再度前往歐陸，住在吉維尼（Giverny），與卡莎特、畢沙羅和莫內結為朋友，回美成為法國印象派在美國的早期推手。1897年隨丈夫到日本教授英文，曾在東京舉辦展覽，與明治維新後西化洋務之文化推動者岡倉覺三（Okakura Kakuzo）交往，覺三後來改名天心（Okakura Tenshin），受聘為波士頓美術館日本中國美術部主任。莉亞是當年重要的女性畫家，創作側重人物，〈察爾斯登桃樹〉是留存的少數風景畫之一。

雅培‧塞耶是畫家也是博物學家，以所畫仕女和天使像最為人知，風景作品多半創作於後來居住新罕布什爾州時期，像塞尚之於聖維克多山（Mt. Sainte-Victoire），他也繪寫了許多當地莫納德諾克山（Mt. Monadnock）景致，〈莫納德諾克山〉即為其中一幅，陽光斜照山巔，與陰暗肅穆的近景樹林形成對比，帶有冥想氣息。塞耶一生活了七十二歲，生時享有盛名卻命途多舛，經歷喪子、妻瘋，自己染患躁鬱症和神經衰弱之苦，曾拒絕「十大」邀請，晚年為免抑鬱自殺，不得不在療養院終老，筆下甜美的天使或許正是畫家內心精神尋求宗教性寄託的象徵流露。

羅賓遜一般認為是美國本土第一位印象主義畫者，1852年生於佛蒙特州，曾在芝加哥和紐約學畫，1876年赴巴黎深造，在吉維尼與莫內結交為密友。1892年返美定居，先後執教於紐約布魯克林及紐澤西州和費城等地藝術學校。1896年2月他寫信給莫內許下不久再會巴黎之約，卻在4月不幸因急性哮喘死亡，年僅四十三歲。兩年後「十大」成立，美國印象派進入黃金時代，他已不克參與其盛，僅從留下的〈果園〉、〈卡普里〉等作品讓人追憶先行風範。

肯楊・考克斯（Kenyon Cox）生於俄亥俄州，曾在辛辛那提和費城學畫，1877年移居巴黎學習學院派技法，1822年回到紐約任教於紐約藝術學生聯盟，後來主要從事壁畫工作。説考克斯是印象派畫家十分勉強，只能説他生活於印象主義生發的相同時代，與同儕畫友有著部分影響，創作介乎於古典和新藝術的轉變過程中，〈收穫後〉豔陽明燦，正是一個例子。

約翰・沙金的父親是費城名醫，因為長女夭折，與太太為了療傷搬遷到義大利改換環境。1856年在佛羅倫斯生下約翰，自小即顯露了藝術天賦，受到家庭刻意培育，精通英、義、法、德數國語言，後來在巴黎學畫，以沙龍肖像受到矚目。1887年回到美國，在波士頓畫展頗為成功，此後遊走於美歐與名流貴冑交往。人物肖像畫得到法國和西班牙大師真傳，嚴謹華麗，保持著古典之美，卻非印象主義風格；而在風景題材方面採用戶外寫生，呈現了印象派的光色，尤其水彩創作從繁重的佣金制度下得到自由紓解，整體繪畫帶有特殊的異國情調，生時享有國際聲譽，堪稱是當時最成功的畫家。不過一次世界大戰後他的創作招致到一些負面批評，例如「遊走富賈權貴，與美國現實生活脫節」、「徒具技巧，思想空洞」、「對20世紀立體主義以降的現代藝術無感」等，他平靜的拒絕改變。沙金終身未婚，性向背負著浪子和同志的雙重傳言，1925年因心臟病死於英國，一生留下約九百件油畫和兩千餘件水彩和部分壁畫作品。去世同年波士頓、紐約大都會及倫敦泰德美術館均舉辦了他的紀念展，但此後聲譽逐漸衰落，直到60年代美術史家才重新確立他的藝術大師地位。油彩風景如〈大西洋風暴〉、〈陰天威尼斯〉、〈家園〉、〈假期〉、〈挪威奔流〉、〈坎皮耶洛迪聖瑪麗娜〉、〈瓦雷・奧斯塔〉無論粗獷或細膩，動靜間都表現了扎實功底。水彩畫〈午睡的船伕〉、〈喀拉所見〉、〈佛羅里達棕櫚〉等技巧嫺熟，色系流暢明快，更具動人的韻味。

隆奎恩（Fernand Lungren）生在馬里蘭州，家族具有瑞典血統，早年和肯楊・考克斯結識，一同在辛辛那提和費城學習，1882年訪問歐洲，回美後任教於辛辛那提藝術學校。此時畫的都市街景帶有印象派色彩，後來對於新墨西哥州、加州死谷情有獨鍾，成為描繪西部曠野荒漠的西南藝術先行者。早期作品〈巴黎街景〉紳士淑女們撐傘在雨中行走，一派歐洲閒適景象，他的後期繪畫將在西南藝術一章再介紹。

阮傑（Henry Ward Ranger）是一位調性主義畫家，1858年生於紐約州，在雪

1

2

3

4

5

6

7

8

1 | 西奧多雷・羅賓遜　**果園**　1889　油彩、畫布　45.7×55.9cm
2 | 西奧多雷・羅賓遜　**卡普里**　1890　油彩、畫布　44.5×53.3cm
3 | 肯楊・考克斯　**收穫後**　1888　油彩、畫布　46.4×76.8cm
4 | 約翰・辛格・沙金　**大西洋風暴**　1876　油彩、畫布　59.7×80.7cm
5 | 約翰・辛格・沙金　**陰天威尼斯**　1880　油彩、畫布　52.5×70.5cm
6 | 約翰・辛格・沙金　**家園**　1885　油彩、畫布　73×96.5cm
7 | 約翰・辛格・沙金　**假期**　1901　油彩、畫布　137.2×243.8cm
8 | 約翰・辛格・沙金　**瓦雷・奧斯塔**　1907　油彩、畫布
　　92.1×97.8cm
9 | 約翰・辛格・沙金　**挪威奔流**　1901　油彩、畫布　56.2×71.4cm
10 | 約翰・辛格・沙金　**午睡的船伕**　1905　水彩、畫紙　35.6×50.8cm
11 | 約翰・辛格・沙金　**喀拉所見**　1914　水彩、畫紙　40.6×52.7cm
12 | 約翰・辛格・沙金　**佛羅里達棕櫚**　1917　水彩、畫紙
　　34.9×53.3cm
13 | 費南德・隆奎恩　**巴黎街景**　1882　水彩、畫紙　61.6×86.4cm
14 | 亨利・沃德・阮傑　**格羅頓長點**　1910　油彩、畫布　71.1×91.4cm
15 | 威廉・蘭森・拉斯洛普　**篝火**　1921　油彩、畫布　63.5×76.2cm

城（Syracuse）成長，後與家人搬到荷蘭，參加了當地藝術活動，風景畫帶有巴比松風格。1888年阮傑回到美國在紐約成立工作室，後來加入畫友沃里斯（Clark Greenwood Voorhees）在康乃狄克州舊萊姆（Old Lyme）地方成立的藝術村，〈格羅頓長點〉即是記載附近景色之作，與印象派畫家互動密切，畫風卻相對顯得保守。

拉斯洛普（William Langson Lathrop）生在俄亥俄州克里夫蘭市附近的帕內斯維爾鎮（Painesville），19世紀70年代後期在紐約以插畫和雕版工作起家，80年代後曾至歐洲訪問。1899年搬至賓州新希望（New Hope）地方，風景喜以遼闊的大取景入畫，質樸而詩意。新希望後來成為印象藝術重鎮，拉斯洛普的作品也被推介到全國。20世紀20年代畫家喜愛上駕船運動，經常在內河及大洋海岸繪畫沿岸景致，愛因斯坦曾是他的船上佳賓。1938年航船大西洋時遇到颶風，結果悲劇性遇難。〈篝火〉一作雲天變化豐富，運筆率直，甚見功力。

▌印象丰采 II —— 1860年後出生的畫家

1860年後出生的美國印象派畫家的成長期正值19世紀末國家百業發展的黃金年代，基本上生於優渥，慘烈的南北內戰記憶對他們已十分遙遠模糊，少年時接觸到強調外光表現的優雅、唯美的印象主義，青壯年成為追隨者而躍身藝術舞台，終身沉浸其中。但是外在環境正在快速改變，美國因自信的積累使得「國家主義」興起，歐洲文化影響逐漸衰微。一戰前，和他們同代的更敏銳的藝術工作者已轉而迎接新起的現代主義浪潮，以反映日益混沌和更有挑戰性的20世紀新發展，因此歷史給予這一代印象派畫家的評價相對保守，他們屬於傳統認知的「美」的守護者，而非藝術新領域的探勘和開拓者。較為人知的畫家有：

龐克（Dennis Miller Bunker）紐約出生，就讀於紐約藝術學生聯盟時即積極參與展覽和藝文活動。1882年前往巴黎深造，歸國後在波士頓執教，先後和塞耶、沙金、切斯及波士頓女富翁加德納（Isabella Stewart Gardner）等結識，正在事業前景光明情形下，不幸於1890年新婚兩月時染患腦膜炎去世，時年29歲。遺作〈梅德菲爾德沼澤〉荒野中生機繁茂，靜詳平和。

佛烈德利赫・賈德・沃生於紐澤西州，父親也是畫家，青年時在賓夕法尼亞美術學院從艾金斯學習，後來去巴黎師事威廉・阿道夫・布格羅（William Adolphe Bouguereau），再移居英國薩克島開始專攻海景。1908年回到美國在紐澤西州定居，畫下許多新英格蘭地區海岸景貌。〈聖艾維斯西南風〉風吹巨浪翻滾咆哮，敘述了自然的強暴力量；〈卡斯科灣貝利島東海岸〉高崖下白浪激盪，表現了岸與海的低語呢喃。

瑞諾斯・比爾（Reynolds Beal）紐約出生，在康乃爾大學主修造船，畢業後卻選擇繪畫生涯，油畫外也留下甚多水彩作品。在同代印象派畫友中，他以漸進方式迎向現代主義發展，畫風帶有野獸派表現形式，筆觸繁瑣，具有動勢，〈普洛鎮濱水區〉

是典型代表。

派克斯登（William McGregor Paxton）受業於巴黎高等美術學院，以畫人物肖像成名，活躍於波士頓地區，曾受邀為克利夫蘭（Grover Cleveland）和柯立芝（Calvin Coolidge）兩位總統畫像，風景作品很少，〈格勞瑟斯特港〉是其中之一。

歐文（Wilson Henry Irvine）求學於芝加哥藝術學院，早期活動於伊利諾州，致力插畫和平面設計工作。四十五歲搬遷到康乃狄克州舊萊姆（Old Lyme）藝術村全心畫畫，以捕捉光的詩意贏得聲譽。〈蒙罕根港灣薄暮〉繪畫緬因州海灣景致，樸素平實中流露了動人情感。

瑞德菲爾德（Edward Willis Redfield）德拉瓦州出生，在賓夕法尼亞美術學院與羅伯特‧亨利（Robert Henri）成為好友，但是二人藝術道途截然不同。瑞德菲爾德專注印象派風景創作，崇尚寫生；而亨利成為現代主義「垃圾桶學派」的開山導師，生平會在後文「現代藝術的萌發」一章敘述。瑞德菲爾德曾去法國學習，歸來後與拉斯洛普（William Langson Lathrop）共同在賓州新希望鎮建立藝術村，發揮積極影響，在同儕畫家中，以技巧高超著稱。〈紐約下城〉筆底都會萬家燈火，正是華燈初上時刻；〈往河邊之路〉描畫鄉下景致，樹林與小道敘述得極美，表現了難得的圖繪功力。

湯瑪斯‧巴內特（Thomas P. Barnett）具有建築師和畫家雙重身分，聖路易大學畢業後加入父親及兄弟的建築團隊，以古典主義設計知名。事業穩定後他的興趣轉移至美術創作上，偏愛強烈筆觸和明麗色彩的印象派風格，〈乾船塢〉是其一，也在密蘇里州議會大廈留下壁畫。

沃里斯（Clark Greenwood Voorhees）紐約市出生，獲得耶魯大學化學學士和哥倫比亞大學碩士學位。但是實驗室工作不能使他得到滿足，沃里斯把注意力轉向觀察自然，並進入藝術學生聯盟學畫，導致後來前往巴黎深造。1893年沃里斯在一次康州舊萊姆的自行車之旅時愛上當地如畫風景，此後帶引更多印象派畫友像阮傑和哈山姆等前來，開創出畫家聚集，甚具影響力的舊萊姆藝術村。沃里斯創作以簡馭繁，具有柔和內斂的自我風格，〈鯨灣柏樹〉和其他印象同伴鮮麗用色成為對比。

福瑞塞克（Frederick Carl Frieseke）生於密西根州中部小鎮歐沃索（Owosso），童年在佛羅里達州度過，後來短暫在芝加哥及紐約學畫，繼而遷往法國，參加吉維尼藝術村活動，發展出甜美、多彩的「裝飾印象派」（Decorative Impressionism）風格。後半生多半時間在歐洲生活，1939年逝於法國諾曼第，但與早年海外長住的同胞前輩惠斯勒、卡莎特和艾德文‧艾比已屬不同世代了。〈陽台〉、〈河上常日〉裡仕女姿容優雅，周圍氛圍更具加乘作用。

理查‧愛德華‧米勒（Richard Edward Miller）生在密蘇里州聖路易市，在華盛頓大學習畫時經由羅賓遜作品接觸到印象主義，其後在吉維尼藝術村和福瑞塞克結

9

12

10

13

11

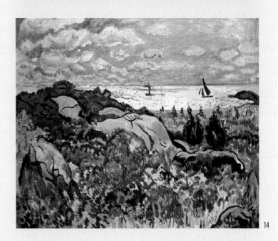

14

1｜丹尼斯‧米勒‧龐克 **梅德菲爾德沼澤** 1890 油彩、畫布
45.7×60.3cm

2｜佛烈德利赫‧賈德‧沃 **聖艾維斯西南風** 1907 油彩、畫布
76.5×127.2cm

3｜佛烈德利赫‧賈德‧沃 **卡斯科灣貝利島東海岸** 1909 油彩、畫布
76.2×91.4cm

4｜瑞諾斯‧比爾 **普洛鎮濱水區** 1916 油彩、畫板 71.8×90.2cm

5｜威廉‧麥克葛瑞格‧派克斯登 **格勞瑟瑟特港** 年份不詳
油彩、畫布 58.4×71.1cm

6｜威爾遜‧亨利‧歐文 **蒙罕根港灣薄暮** 年份不詳 油彩、畫布
45.7×61cm

7｜愛德華‧威利斯‧瑞德菲爾德 **紐約下城** 約1910 油彩、畫布
96.5×129.5cm

8｜愛德華‧威利斯‧瑞德菲爾德 **往河邊之路** 約1920 油彩、畫布
82.55 x101.6cm

9｜湯瑪斯‧巴內特 **乾船塢** 年份不詳 油彩、畫板 58×69cm

10｜克拉克‧格林伍德‧沃里斯 **鯨灣柏樹** 年份不詳 油彩、畫板
45.08×55.6cm

11｜佛烈德利赫‧卡爾‧福瑞塞克 **陽台** 1904 油彩、畫布
50.8×61cm

12｜佛烈德利赫‧卡爾‧福瑞塞克 **河上常日** 1908 油彩、畫布
66×81.3cm

13｜理查‧愛德華‧米勒 **風景中的裸女** 年份不詳 油彩、畫板
76.2×81.3cm

14｜理查‧海利‧李維 **海邊岩石與秋葉** 1913 油彩、畫布
50.8×61cm

為好友。1910年回美，直至1943年去世。其作品以仕女最受讚譽，與福瑞塞克的寫意相比，較為寫實，色彩豐富，不過純粹的風景創作極為罕見，〈風景中的裸女〉又名〈浴女〉，勉強算是人物和風景的結合之作。

李維（Richard Hayley Lever）是澳大利亞裔美國畫家，澳洲出生，青年時赴英國學畫，和美國去的賈德‧沃共用畫室，並與勞森（Ernest Lawson）結識，被說服於1912年轉往美國發展。由於畫風明朗活潑，很快得到注意，受邀在紐約藝術學生聯盟授課，成為匹茲堡卡內基國際展覽會評審，所畫〈總統遊艇〉被白宮收藏，躍身成為20世紀美國印象派領軍人物之一。晚年因關節炎不再作畫，過世時幾被遺忘，只有在〈海邊岩石與秋葉〉等作品一窺他曾經的風采。

梭特（George Sotter）出生於匹茲堡，在賓夕法尼亞美術學院師從瑞德菲爾德，為新希望藝術村成員之一，後來執教於卡內基‧梅隆大學。梭特喜畫雪夜，〈無題〉又名〈雪夜景象〉，繁星下的雪中村舍清寂靜穆。

賈柏（Daniel Garber）生於印地安納州，在辛辛那提和賓夕法尼亞美術學院習畫，其後沿襲美國畫家傳統到歐洲研習，歸國後在賓州新希望鎮定居，成為該村後繼成員，同時在賓夕法尼亞美術學院執教超過四十年。賈柏畫風嚴謹，善用中間色處理大氣的激盪光影，〈拜勒姆石場〉一作可見一斑。1958年賈柏作畫時從梯架跌下，送醫不治，為創作鞠躬盡瘁。

佛林斯比（John Fulton Folinsbee）紐約州生，青年學畫時印象主義業已開始退潮，但他仍流連其中，發展出深具條理的敘事風格，為印象派譜奏出動人的終曲。1916年他搬到新希望鎮，成為「賓夕法尼亞學派」（Pennsylvania School）中堅一員。〈凍河〉描繪北地冬景，和梭特的〈雪夜景象〉相比更平實無華；〈秋季白楊木〉呈現了秋陽映照的含蓄之美。

20世紀20年代，印象主義繪畫在美國東岸已成昨日黃花，但其餘波仍繼續往中、西部漫衍，廣袤的疆土需要時間消化，它雖被論述為傳統到現代的過渡，不過由於光色明亮，內容甜美，對於全國繪畫的普及還是產生了積極作用。

▌印象派的地方漫衍

美國歷史自東往西發展，18、19世紀東部波士頓、紐約、費城執全國藝術牛耳，中、西部在地繪畫猶未形成氣候，「邊陲遠地」自然風光只是東岸畫家的取材選擇。到了19、20世紀之交，明亮、入世的印象派獲得大眾青睞，藝術家模仿法國印象派吉維尼藝術村形式聚集一起生活創作，影響開枝散葉，地方藝術開始萌芽。中部印地安納州布朗郡步康乃狄克州科斯‧科布和舊萊姆地方、賓州新希望鎮後塵以藝揚名。西岸加州和南方德州陽光恆照，環境更與印象畫風吻合，加州畫家專注當地山海風景，卡密爾、拉古納海灘和帕薩迪納市成為新的藝術聚落。德州則以聖安東尼奧（San

Antonio）為中心，以獨特的南方植物創造了自我品牌。印象繪畫的地方漫衍延續了印象主義整體生命，促成後來所謂西南藝術誕生。

印地安納州胡西爾集團和布朗郡藝術村

印地安納州在地畫派被稱作「胡西爾集團」（Hoosier Group），胡西爾是印地安納州的綽號，代表性人物有斯蒂爾（Theodore Clement Steele）、理查·古勒（Richard Gruelle）、亞當斯（John Ottis Adams）、佛西斯（William Forsyth）、奧朵·史塔克（Otto Stark）等。斯蒂爾生於印州，被認為是胡西爾集團最重要畫家，以農村生活的理想化做創作主題，〈葡萄花〉是此段時候作品，其後的〈布魯克維爾花園〉已是典型明朗甜美的印象風格。1907年搬至布朗郡居住，自此那兒吸引到更多畫家定居。另一畫家亞當斯曾赴倫敦學畫，歸來後成為有影響力的藝術教育者，〈罌粟園〉百花齊放，異常美麗。布朗郡藝術村較知名畫家還有奧爾布賴特（Adam Emory Albright）、鮑曼（Gustave Baumann）、福涅爾（Alexis Jean Fournier）、瓦維特（John William Vawter）、保羅·泰納·沙金（Paul Turner Sargent）、魯特（Robert Marshall Root）等。

鄰近的肯塔基州，切斯（William Merritt Chase）的學生薩伊爾（Paul Sawyier）以油彩與水彩繪製當地風景馳譽於時，作品如〈小橋〉。另外密蘇里州聖路易地區，努德斯契爾（Frank Nuderscher）自學成為成功畫家，由於在地方推動藝術成績豐碩，獲得「聖路易藝術家院長」（dean of St. Louis artists）稱號，壁畫〈貿易要道〉是為密州州議會大廈所作。

加利福尼亞印象主義

加利福尼亞州印象派以外光（Plein-Air）風格著稱，Plein是法語「露天」之意，亦即空氣下的戶外寫生創作。加州因宜人氣候和美好風景被稱「光明之地」，這裡藝術家們走向室外，用畫筆描繪附近的海灘、高山、沙漠及連綿丘陵。從1900-1930年是鼎盛時期，到經濟大蕭條開始衰退，但影響仍持續多年。

藝術史學家將1870和80年代居住北加州的畫家奚爾稱作加利福尼亞第一代畫家，稍後的威廉·凱斯（William Keith）為第二代代表。奚爾已在哈德遜河學派一章做過介紹；威廉·凱斯同受哈德遜河和巴比松畫風影響，時間也早於印象派，但創作呈孤鶩式難以歸屬，留待「體制外的明珠」一章再述。繼起的北加畫家很多受因內斯和惠斯勒的調性主義影響，舊金山淘金熱創造了財富和市場，1915年巴拿馬太平洋國際博覽會為舊金山帶來很多法、美的印象派傑作，催生出約瑟夫·拉斐爾（Joseph Raphael）、艾敏·漢生（Armin Hansen）等當地名家。約瑟夫·拉斐爾在加州出生，後赴歐洲習畫，大部分時間居住海外，二戰發生才返回美國，〈諾德維克的鬱金

1｜喬治・梭特　雪夜景象　1949　油彩、畫布　66×81.3cm
2｜丹尼爾・賈柏　拜勒姆石場　1921　油彩、畫布　133.4×143.5cm
3｜約瑟夫・拉斐爾　諾德維克的鬱金香田　1912　油彩、畫布
　　67.3×71.8cm
4｜約翰・富爾頓・佛林斯比　凍河　1917-1918　油彩、畫布
　　50.8×61cm

5 | 約翰・富爾頓・佛林斯比 **秋季白楊木** 1918 油彩、畫布
61×76.2cm

6 | 約翰・奧提斯・亞當斯 **罌粟園** 1901 油彩、畫布
55.9×81.3cm

7 | 艾敏・漢生 **風暴觀者** 油彩、畫布 101.6×127.2cm

8 | 威廉・溫特 **桉樹林和海灣** 1930 油彩、畫布 76.2×91.4cm

9 | 西奧多・克萊門特・斯蒂爾 **布魯克維爾花園** 1901 油彩、畫布
33×45.7cm

10 | 喬治・加德納・西蒙斯 **聖艾維斯漁村** 年份不詳 油彩、畫布
64.1×76.5cm

11 | 歐森・克拉克 **蒙堤辛瑪花園** 1922 油彩、畫布 55.9×73cm

12 | 保羅・薩伊爾 **小橋** 1915 油彩、畫布 35.56×43.18cm

13 | 弗蘭克・努德斯契爾 **貿易要道** 1922 壁畫 尺寸不詳

香田〉寫荷蘭花海，與前面胡西爾集團亞當斯的〈罌粟園〉是完全不同的表現。艾敏‧漢生生在舊金山，就學於舊金山藝術學院前身馬克‧霍普金斯藝術學院（Mark Hopkins Institute of Art）和德國慕尼黑藝術學院，其後一生專注描繪美麗的北加州海岸風景，筆下漁民生活帶有荷馬般堅毅、剛強的身影，〈風暴觀者〉是最著名作品，浪濤和岸上人們，動與靜具有明顯對比。往昔美國傑出的海景畫多在述說大西洋故事，艾敏畫的太平洋一樣洶湧澎湃，令人難忘。

　　舊金山是北加州文化中心，附近蒙特瑞（Monterey）海岸景色秀麗，擄獲風景畫家關注。瑞德斯切（William Frederic Ritschel）生在德國，曾求學於慕尼黑皇家學院，1895年移民美國，從1911年起定居北加州海岸直至1949年去世，作品〈蒙特瑞海岸百夫長〉氣勢渾沌雄厚。1914年應邀到卡密爾藝術村執教，培育了一批善繪當地風景的畫家。 1931年海洋畫家朵爾諦（Paul Dougherty）也搬至此地，卡密爾市成為知名的藝術家聚居之所。

　　相對而言，南加州繪畫發展較慢，直到1906年才有藝術組織出現，但是這裡永恆的陽光伴隨20世紀人口迅速增長，更適合印象派藝術發展，代表人物是威廉‧溫特（William Wendt）和羅斯（Guy Rose）。溫特創建了拉古納海灘藝術村，獲得南加州風景畫「院長」稱號，〈桉樹林和海灣〉是其作品。羅斯雖然同列南加畫家，卻經常繪畫北加風景，〈拉古納桉樹〉和〈狼岬樹木〉枝幹鮮活，自具個性。拉古納海灘藝術村的畫家另如西蒙斯（George Gardner Symons），作品〈聖艾維斯漁村〉為明亮、快速的外光風格創作範本。帕薩迪納市重要畫家為克拉克（Alson S. Clark），生於芝加哥，後來就學於芝加哥藝術學院和紐約藝術學生聯盟，為切斯學生，1920年起定居並執教於帕薩迪納，〈蒙堤卒瑪花園〉一派南國景象。

　　隆奎恩早期繪畫已在「印象丰采 I」介紹，後來他從東岸幾度遷居，最後定居在聖塔巴巴拉，以沙漠畫在當地具領導作用。波特霍夫（Hanson Puthuff）生於密蘇里州，就學於芝加哥藝術學院和丹佛大學，寫樹與山更多於海岸，〈光的戲劇〉層次豐富。潘恩（Edgar Alwin Payne）的〈藍色峽谷〉是系列荒漠作品之一。上述諸人的西南探索對後來所謂的西南藝術發展影響甚大。

　　其他較出名的南加州畫家還有曾居住那兒的米勒，「印象丰采 II」已經述及。瓦契泰爾（Elmer Wachtel）在紐約藝術學生聯盟從切斯學習，〈日落〉光影對比強烈，是件佳作。畢斯卓夫（Franz Bischoff）為澳洲移民，1906年起定居洛杉磯，〈卡密爾海岸〉大筆批刷用色飽滿。布勞恩（Maurice Braun）住在聖地牙哥，〈南加風景〉平實細緻。瑞典裔移民畫家萬德弗斯（Gunnar Mauritz Widforss）1921年遷居加州，從優勝美地國家公園畫起，成為著名的美國國家公園記錄者，〈被風吹掃的樹〉是蒙特瑞寫生。此外班傑明‧布朗（Benjamin Brown）、雷德蒙（Granville Redmond）、瓦契泰爾（Marion Wachtel）、吉伯特（Arthur Hill Gilbert）等也常被藝術史者提起。

▌德州印象派

德克薩斯州位於美國中南，地廣人稀，早期專注畜牧，後來因石油致富，藝術發展緩慢，但是印象派的餘波仍然傳達到此，尤其德州獨特的植物吸引了藝術家注目，成為與風景的結合體。德州較早的畫家有羅伯特‧安德多克（Robert Jenkins Onderdonk）和切瑞（Emma Richardson Cherry），但最具代表者是道森－華特生（Dawson Dawson-Watson）和朱利安‧安德多克（Julian Onderdonk）。道森1864年生於英國倫敦，與羅賓遜等是最早入住法國印象派搖籃吉維尼藝術村的美國畫家。他和家人移居美國後在許多地方停留，最後落腳德州聖安東尼奧市，創作也從印象派逐漸走向西南藝術風格，〈哨兵〉的仙人掌花是德州西部寫景，藍綠背景平添了沙漠一份柔情。朱利安也是切斯學生，由於善畫德州州花藍色矢車菊，獲得「藍調」大師之名，並贏得「德州繪畫之父」美譽。〈聖安東尼奧河〉水影倒映；〈日出時矢車菊〉晨光清美，是他的典型作品。

▌結語

印象派的地方漫衍雖然沒有產生足以和波士頓及紐約抗衡的大師畫家，但它助長了藝術普及和對土地意識的認同，促成隨後美國地方主義的覺醒。不過在地派在發展過程中難免和商業結合以求取經濟支援，也侷限了它的成就。

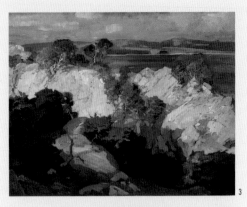

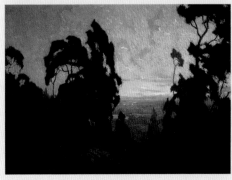

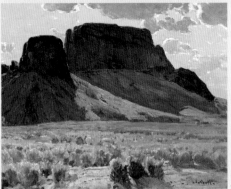

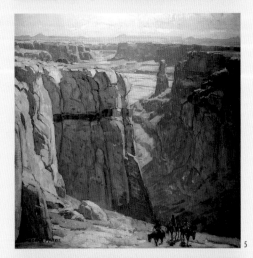

1 ｜蓋·羅斯 **拉古納桉樹** 1917 油彩、畫布 100.3×76.2cm
2 ｜蓋·羅斯 **狼岬樹木** 1919 油彩、畫布 45.72×38.1cm
3 ｜法蘭茲·畢斯卓夫 **卡密爾海岸** 年份不詳 油彩、畫布
　　101.6×127cm
4 ｜韓森·波特霍夫 **光的戲劇** 年份不詳 油彩、畫布
　　55.9×61cm
5 ｜艾德加·阿溫·潘恩 **藍色峽谷** 約1929 油彩、畫布
　　86.4×86.4cm
6 ｜艾莫·瓦契泰爾 **日落** 年份不詳 油彩、畫布 58.4×78.7cm

7｜朱利安‧安德多克　**日出時矢車菊**　1917　油彩、畫布　尺寸不詳
8｜古納‧莫里茲‧萬德弗斯　**被風吹掃的樹**　1925　油彩、畫布
　　28×42.5cm
9｜莫瑞斯‧布勞恩　**南加風景**　1934　油彩、畫布　尺寸不詳
10｜道森‧道森－華特生　**哨兵**　年份不詳　油彩、畫布　尺寸不詳

現代藝術的萌發

▊ 垃圾桶學派綜述

　　20世紀初美國現代藝術的發端首先以強烈的美國精神體現而出，當時美術的現實風格的轉變，一方面承續了早年風俗畫的內質，一方面也象徵了對印象主義的反動和出走，其間夾雜著不同藝術觀的糾結角力，也更顯現了藝術家對自己個性的表露和發揮，代表了後印象主義轉型到現代藝術的過渡面貌。

　　活躍於新世紀初至一戰的一群被稱為「八人幫」（The Eight）的青年畫家以羅伯特・亨利（Robert Henri）為首，包括毛瑞斯・布蘭德蓋斯特（Maurice Prendergast）、戴維斯（Arthur Bowen Davies）、盧克斯（George Luks）、葛拉肯斯（William Glackens）、史隆（John French Sloan）、勞森、希恩（Everett Shinn），其中許多是賓夕法尼亞美術學院安蘇茲（Thomas Pollock Anshutz）的學生，也有數位從事報紙插畫工作，他們敏銳的感受到現代社會對人類生活與精神的深刻影響，反對學院派的高雅精緻和印象派的都會小資表現，以及當時保守的藝術審查和評獎制度。這些畫家從荷馬、艾金斯揭櫫的寫實主義精神出發，借創作描繪城市街道和被正統藝術

　垃圾桶學派畫友們合影

家認為不堪入畫的題材，如都會酒徒、妓女、貧民雜院、擁擠的地鐵，搏鬥的拳擊手等。為與學院派對抗，1908年2月他們在紐約麥克白畫廊（Macbeth Galleries）舉辦了展覽，雖然各人的創作理念不盡相同，但是共同展示的冒險叛逆，帶來了對於僵化題材的突破，以及不拘一格的表現手法和藝術新視野，結果造成轟動，展出自紐約延伸至芝加哥、印第安納波里斯、辛辛那提、匹茲堡等地。

1916年「八人幫」和另一所謂的「費城五人組」（Philadelphia Five）舉行聯合展覽，由於畫家們避開上流社會的慣常主題，強調描繪平凡生活情景，一些評論家認為這群畫家們專注都市生活中的骯髒一面，戲稱他們為「垃圾桶學派」。不過此派藝術家不是一個正式團體，他們沒有把自己看成是一具有相同目標意志的強固組織，發表共同宣言，其中有些人有政治熱情，有些則完全不關心政治，彼此間唯一的共識是主張視覺藝術應正視城市和現代生活呈現。八人幫、費城五人組和垃圾桶學派儘管名稱不同，其實畫家彼此重疊，雖然吸引到社會注目，但是隨著1913年紐約「軍械庫展覽」介紹進歐洲的立體派、野獸派、表現主義並獲得正統地位，到1930年代初美國發生經濟大蕭條，這些年輕、激進、叛逆的團體即告別了短暫的歷史舞台，讓位給更新的「現代」國際風潮。不過他們先天下之憂而憂，成為「從黃金時代到大蕭條」（From the Golden Age to the Great Depression, 1900-1929）的先知群體。

▌八人幫簡介

八人幫成員以紐約為活動中心，下面是按出生年為序的各人簡介：

毛瑞斯‧布蘭德蓋斯特生於加拿大紐芬蘭，後在波士頓成長，1891-1895年留學巴黎，受到後期印象派影響，是美國最早採用現代主義手法創作的畫家之一。1908年參與了八人幫的濫觴——在麥克白畫廊與羅伯特‧亨利、喬治‧盧克斯等的聯合展出，不過與其他七人不同的是他不關注特定內容，而是將注意投注在表現形式的創新上，帶有先鋒派的特徵。〈聖馬洛〉一作線的筆意生動；〈岸上〉則面的色塊跳躍，二件作品手法迥異，卻又有隱約一致性。

亞瑟‧伯溫‧戴維斯生於紐約，曾在芝加哥藝術學院和紐約藝術學生聯盟學習，作品帶有象徵主義的浪漫幻想，詩意內斂卻形式先進，在當時獲有很高聲譽，不但是八人幫成員，也是具有里程碑意義的1913年紐約軍械庫展覽主要籌備者。戴維斯後來結識小洛克菲勒夫人艾比（Abby Aldrich Rockefeller）等收藏家，經他引薦的藝術家作品最終成為紐約現代藝術博物館（MoMA）的核心典藏。他的畫如〈早晨〉，海邊人或站或臥，背景曦光映照，如詩如畫；〈離別〉流水與浴女似在對話，引起神話故事般的綿延想像。

羅伯特‧亨利早年在賓夕法尼亞美術學院求學時從托馬斯‧帕洛克‧安蘇茲學習，曾追隨印象主義，到巴黎學畫回美後成為印象派和教學體制的反對者，是八人

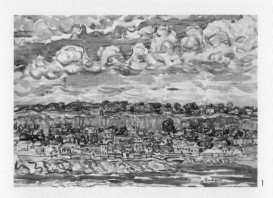

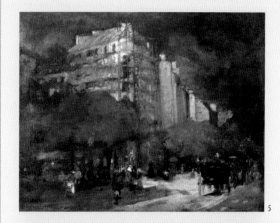

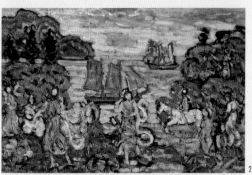

1｜毛瑞斯・布蘭德蓋斯特　**聖馬洛**　1907　水彩、畫紙
　38.4×55.9cm

2｜毛瑞斯・布蘭德蓋斯特　**岸上**　約1914　油彩、畫布
　56.2×86.4cm

3｜亞瑟・伯溫・戴維斯　**早晨**　1900-1905　油彩、畫布
　59.3×71.1cm

4｜亞瑟・伯溫・戴維斯　**離別**　年份不詳　油彩、畫布
　60.3×71.4cm

5｜羅伯特・亨利　**穹頂咖啡屋**　1892　油彩、畫布　66×81cm

6｜羅伯特・亨利　**雨雲**　1902　油彩、畫布　66×81.9cm

7｜喬治・盧克斯　**紐約麥迪遜廣場**　約1915　油彩、畫板
　81.3×111.8cm

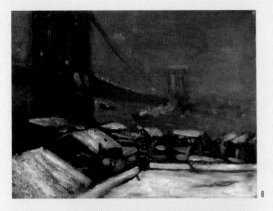

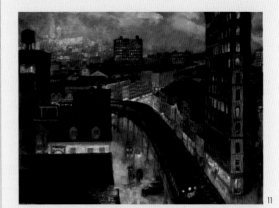

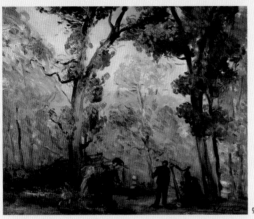

8｜喬治·盧克斯　**布魯克林橋**　1916　油彩、畫布　35.6×48.3cm
9｜威廉·葛拉肯斯　**秋景**　1893-1895　油彩、畫布　63.5×76.2cm
10｜威廉·葛拉肯斯　**東河公園**　約1902　油彩、畫布　65.7×81.3cm
11｜約翰·史隆　**格林威治村城市**　1922　油彩、畫布　66×85.7cm
12｜約翰·史隆　**六大道和第三街高架層**　1928　油彩、畫布
　　76.2×101.9cm
13｜恩斯特·勞森　**風景**　1915　油彩、畫布　50.7×60.8cm
14｜埃弗瑞特·希恩　**紐約港**　1898　粉彩、紙板　21.6×33.7cm

幫和垃圾桶學派的精神領袖,為學院派切斯主要對手,強調創作不是為客房和沙龍而作,必須不怕得罪當前品味,大膽反對藝術權威,指稱學校為「藝術墓地」,宣稱「讓藝術價值見鬼去吧」,革命性十分強烈。他的創作形式粗放,〈穹頂咖啡屋〉畫綠蔭覆蓋街市上似隱似現的咖啡館。〈雨雲〉借明暗對比,突顯了雲的敘述。〈雪中紐約〉積雪盈厚,記下大都會寸步難行的冬季景象。〈近龍蝦岬洶湧的海〉粗重強悍,反映了作者的個性。

喬治·盧克斯是醫生之子,幼時在賓夕法尼亞州南部煤礦區成長,對貧困人們十分同情,成長後曾去歐洲學畫,回來找到記者和插畫工作。藝術創作以城市工薪家庭的生活百態取材,善於處理眾多人物的擁擠場景,色彩豐富,追隨羅伯特·亨利成為藝術的反動者,由於性格不羈,獲得「壞小子」稱號。在現實生活上,盧克斯不脫社會邊緣人的悲劇性,晚年經常醉酒,最後在酒吧與人爭吵遭到毆打,回家時死於門口。〈紐約麥迪遜廣場〉帶有抽象的寫意性;〈布魯克林橋〉陰鬱的天色一如畫家陰暗的生平。

威廉·葛拉肯斯曾任職記者和插畫家,後來進賓夕法尼亞美術學院夜校就讀,和羅伯特·亨利一樣成為安蘇茲的學生。後來去歐洲居住,歸來後定居紐約,所作街景充滿活力。不過葛拉肯斯的生活與盧克斯和史隆的動盪不同,他的妻家富裕,或許環境使然,使得後期創作逐漸脫離八人幫主題,而和印象派甜美的雷諾瓦靠攏。〈秋景〉速寫式記錄下公園所見,〈東河公園〉也是描繪中產階級生活情景。

約翰·法蘭屈·史隆生於富庶家庭,不幸後來父親染患精神疾病,16歲時不得不輟學工作,接觸到版畫製作。在賓夕法尼亞美術學院夜校就讀時和葛拉肯斯同學,認識羅伯特·亨利並被吸引,成為八人幫重要成員。史隆也為《費城問訊報》(The Philadelphia Inquirer)畫插畫,並靠版畫和教學維生,繪畫以城市場景捕捉能力著稱,因對時政不滿而加入社會黨成為左派,生時經濟拮据,並未得享真正成功。〈冬日,六點鐘〉夜色中人頭簇擁,黑色列車如一巨獸;〈格林威治村城市〉取景和光色表現帶有開創性;〈六大道和第三街高架層〉彷彿聽得到火車的隆隆噪音,女子們夜裡在街上嬉遊,生動記下了都會的生活故事。

恩斯特·勞森生在加拿大,青年時來到美國,在紐約藝術學生聯盟就學時受到印象「十大」的特瓦契曼指導影響,後來創作在印象主義和寫實主義間擺盪。1893年他到法國留學,和英國作家威廉·薩默塞特·毛姆(W. S. Maugham)同房,被認為是毛姆所寫小說《人性枷鎖》的人物原型。勞森回美後加入八人幫的展出,但是在成員中屬於比較低調的一位,即使與羅伯特·亨利的對手切斯也維持著良好關係,晚年更離開紐約舞台搬至佛羅里達州定居,1939年在那裡溺水身亡。〈開挖賓州車站〉、〈風景〉下筆粗獷,顯露了未加修飾的直觀感受。

埃弗瑞特·希恩為紐澤西州農民之子,幼年即顯現了藝術才華,成長後在費城

為報紙畫插畫，與羅伯特‧亨利結識。希恩後來到歐洲遊歷，受到杜米埃、竇加、土魯斯－羅特列克－蒙法等作品啟發，開始都會劇場的粉彩創作，回國後成為八人幫成員。不過與其他同儕不同，希恩並未參加隨後的軍械庫展覽，創作內質也有差異，鍾情描畫芭蕾人物、劇場夜景，一生有四位妻子和眾多情人，被稱作寫實主義的花花公子。附圖的〈紐約港〉和〈冬季的巴黎廣場〉都是粉彩作品，光影、色彩均很豐富。

▍費城五人組

　　費城五人組（Philadelphia Five）和費城的淵源其實並不特別深厚，成員年齡大部分較八人幫輕，團體名稱與印象派「十大」一樣，數字僅是籠統稱謂，所指畫家包括邁爾斯（Jerome Myers）、希金斯（Eugene Higgins）、吉弗德‧比爾（Gifford Beal）、貝洛斯（George Wesley Bellows）、霍伯（Edward Hopper）、科雷曼（Glenn O. Coleman）和卡爾‧史賓瓊恩（Carl Sprinchorn），不過其中霍伯拒絕被貼標籤，不願入列，即使如此，被點名者仍然多於五位，各人成就也截然不同。

　　杰羅姆‧邁爾斯在五人組中最為年長，維吉尼亞州人，在費城和巴爾的摩成長，19歲來到紐約，進入藝術學生聯盟學習。1887年所畫〈後院〉被藝術史學家認為是最早表現垃圾桶學派主題之作，但他其他創作以人物為主，描畫紐約移民每日可見的生活。邁爾斯在20世紀初被麥克白畫廊發掘，接著1912年大都會藝術博物館購藏了他的作品，並成為1913年紐約軍械庫展覽組織者之一，使他成為同代畫家中成功的樣板，直至1940年去世都享有甚高聲譽，死亡後卻逐漸遭到公眾淡忘。

　　尤金‧希金斯在密蘇里州堪薩斯市出生，愛爾蘭裔，4歲喪母，在聖路易市跟隨石匠父親長大，父親講述的米開朗基羅故事成為他的藝術啟蒙教育。1897年希金斯到歐洲學畫，深受杜米埃、米勒的人道主義影響，作品表現了對貧窮勞動者的關懷，純粹描繪風景的畫作不多，〈傍晚市鎮〉行筆大膽粗放，明暗對比強烈。

　　吉弗德‧比爾生於紐約，家庭成員中許多是藝術家和藝術愛好者，大哥瑞諾斯‧比爾，筆者在前幾篇「美國印象派」中曾有介紹。吉弗德早年從切斯學畫，普林斯頓大學畢業後在紐約藝術學生聯盟繼續研讀，創作經歷印象主義和寫實主義風格，後來擔任藝術學生聯盟任期最長的校長。〈紐約哥倫布大道上升梯〉記錄雪地上的紐約街景，流露都會日常生活平凡、繁忙的景象。

　　貝洛斯是五人組最重要畫家，也是所謂垃圾桶學派代表人物。生於俄亥俄州，當地大學就學時熱愛體育運動，畢業後來到紐約學習繪畫，成為羅伯特‧亨利的學生，並且加入了其所領導的城市生活描述創作，成就迅速獲得注目，成為同代中的頂尖畫家。1909年貝洛斯任教於紐約藝術學生聯盟，後來受聘於芝加哥藝術學院，創作內容包括工薪人們生活及激烈的拳擊撕打等，善於處理群眾場面和光影效果，一生未曾訪問歐洲，是當時畫家裡的異數，表現出強烈的美國草莽精神。由於所作對社會底層

1｜埃弗瑞特·希恩　冬季的巴黎廣場　1940　粉彩、紙板　36×49cm
2｜杰羅姆·邁爾斯　後院　1887　油彩、畫板　尺寸不詳
3｜吉弗德·比爾　紐約哥倫布大道上升梯　1916　油彩、畫布
　　92.7×123.2cm
4｜喬治·衛斯理·貝洛斯　碼頭工人　1912　油彩、畫布
　　114×161cm

5 ｜喬治・衛斯理・貝洛斯　**懸崖居民**　1913　油彩、畫布
　　102×106.8cm

6 ｜喬治・衛斯理・貝洛斯　**海岸房屋**　1911　油彩、畫布
　　101.6×106.7cm

7 ｜喬治・衛斯理・貝洛斯　**黑頭鷗和海**　1913　油彩、畫布
　　38.1×49.5cm

8 ｜喬治・衛斯理・貝洛斯　**緬因州蒙希根海港**　1913　油彩、畫板
　　38.1×49.5cm

9 ｜喬治・衛斯理・貝洛斯　**奇馬約聖所**　1917　油彩、畫布
　　50.8×61cm

10 ｜尤金・希金斯　**傍晚市鎮**　年份不詳　油彩、畫板　24.1×27.9cm

11 ｜格蘭・科雷曼　**李堡渡船**　1923　油彩、畫布　63.5×75.9cm

12 ｜托馬斯・波洛克・安蘇茲　**俄亥俄河蒸汽船**　約1896　油彩、畫布
　　69.2×122.6cm

13 ｜卡爾・史賓瓊恩　**紐約眺望**　年份不詳　粉彩、畫紙
　　34.29×45.72cm

百姓賦予了濃厚同情，帶有社會傾訴的政治意涵，被稱作「抒情左派」（the Lyrical Left）。〈碼頭工人〉畫冬季紐約的待業工人，與〈懸崖居民〉描述的紐約貧民區生活是垃圾桶學派最著名作品。他的風景畫也很不少，〈海岸房屋〉、〈黑頭鷗和海〉、〈緬因州蒙希根海港〉等是緬因景色描繪。〈奇馬約聖所〉乃新墨西哥州旅行記遊，生動記載了這一西南天主教聖地乾旱、獨特的風土人文景觀。

　　格蘭・科雷曼也生於俄亥俄州，十幾歲時在印地安納州擔任報紙插畫學徒，後來到紐約成為羅伯特・亨利的學生，油畫創作接近簡直的素人畫風，略帶懷舊情緒，版畫作品則帶社會批判意識。〈李堡渡船〉筆法稚拙，意境樸素開朗。

　　卡爾・史賓瓊恩也是羅伯特・亨利的學生，自從參加軍械庫展覽和1916年八人幫與費城五人組聯展後，大部分時間居住於緬因州，描繪主題從都市轉向自然，因此脫離了主流藝界注目。〈紐約眺望〉創作年不詳，從題材看，應是早年的速寫。

▌垃圾桶學派等相關藝術家

　　費城五人組整體水準不若八人幫整齊，但是表現仍然具有可觀性，尤其貝洛斯成績卓越。和垃圾桶學派相關其他畫家，重要者有：

　　托馬斯・帕洛克・安蘇茲（Thomas Pollock Anshutz）生於肯塔基州，在賓夕法尼亞美術學院是艾金斯助手，不過當艾金斯因男模事件遭學校去職時，他成為艾金斯的反對者，並且因此一事件獲益，但是藝術創作始終追隨艾金斯的解剖和攝影路線，未曾脫離寫實主義範疇。安蘇茲聲稱自己是社會主義者，所畫〈鐵工，中午〉被認為是最早注目美國工業荒涼的作品。在教學上他相信藝術院校傳授的僅是基本技能和知識，鼓勵學生發展自身理念，強調藝術變化、實驗和質疑定見的必要性，他的教育影響更甚於個人創作，許多學生成為後來垃圾桶學派響馬。〈俄亥俄河蒸汽船〉是一採用照片改畫的鄉間行船系列之一，圖畫內旨連繫了過去和現代時間，色彩豐富，是其佳作。

　　哥森生於波羅的海三小國的立陶宛，移民美國後進入費城賓夕法尼亞美術學院為安蘇茲學生，1900年曾至巴黎深造，回美後於1902年搬到匹茲堡居住，由於地理距離，他沒有參與八人幫或費城五人組展覽，不過理念始終相近。哥森雖然得到匹茲堡資本金主資助，但是鋼鐵之都的環境，血汗煉鋼廠日以繼夜在生產，黑煙蔽空，光與夜怵目驚心的對映場景造就了他獨特的藝術成就。系列作品如〈夜間的匹茲堡煉鋼廠〉和〈匹茲堡工業景象〉等都不是對時代環境優美歌讚，而是沉痛控訴。

　　愛德華・霍伯生於紐約州，曾從羅伯特・亨利習畫，和貝洛斯同學，後來三次前往歐洲，但是創作未受歐洲新興藝術影響，堅持走自己路線，從周圍生活尋找創作題材。霍伯初時靠商業美術維生，後來因筆下的紐約都市生活和新英格蘭風景看似平淡和沒有激情，卻在靜止、空蕩和疏離的畫面下蘊含隱隱騷動而吸引到人們注意。創

作反映了現代人內心對於時代生活深層迴盪的孤寂感受，表現了過往寫實主義未曾觸及的人類心理層面。代表作〈夜梟〉畫城市裡深夜留連咖啡館的寂寞男女，成為20世紀前半最著名的社會敍述。其他純然的風景作品如〈皇后區大橋〉、〈鐵路旁的房屋〉、〈燈塔山〉、〈星期天的早晨〉、〈鱈魚岬的下午〉、〈汽油站〉等，在寫實表相後面，一如既往流露了濃重的荒冷和憂鬱特質，耐人深思。

自19世紀末至20世紀第一次世界大戰，美國工商發達、都會成型、財富高度集中，一戰後美國躍居世界首強，開展出爵士樂新藝術靡醉，嶄新自信的新女性出現的表面繁榮的「咆哮的20年代」（Roaring Twenties），在此背景下，垃圾桶學派作者拒絕為迎合上流階層逃避現實的「漂亮的謊言」創作，要求藝術植根於日常生活的真實，同情弱勢族群和公平正義，較諸同時流行的印象畫派遺韻更具時代的覺醒認知。除上述畫家外，攝影家雅各布·里斯（Jacob Riis）和列維斯·海因（Lewis Hine）也常被列為學派成員，雅各布拍攝的街頭流浪兒和列維斯的受苦童工每每令觀者動容，影像的直接力量更甚於繪畫。1929年10月，資本貪婪終於導致華爾街股市災難性崩盤，經濟大蕭條席捲全球。經濟衰退的直接結果造成龐大失業潮，導致美國工會勢力在上世紀30年代興起，強大的勞工組織與資本家對抗，極端資本主義受到抑制。隨同財富重新調整，形成新的中產階級，並成為社會中堅力量，象徵了被剝削的無產階級勞工走入歷史，垃圾桶學派作品成為這段社會巨變時代「曾經」的風霜見證。

▌新形式的風景探索 I

一戰前，1905年紐約攝影師史蒂格利茲（Alfred Stieglitz）和愛德華·史泰欽（Edward Steichen）在自己的攝影工作室（紐約第15街291號）成立了著名的291畫廊，除舉辦攝影展外，並把內容擴充到繪畫與雕塑方面。1908-1917年間291畫廊大量展覽介紹歐洲新興的現代派藝術家作品，現代主義運動開始猛烈衝擊美國。1913年2月17日紐約舉行的軍械庫展覽會引起轟動，標誌了美國現代藝術的誕生，成為西方現代主義洪流的新生力量，軍械庫展覽會中最為突出的立體和抽象派繪畫引領風騷，在隨後兩次世界大戰之間，達達和超寫實主義觀念也獲得流行，垃圾桶學派自此讓位於更激進、全面而蓬勃發展的現代藝術，其萌發期的創作史稱精確主義（Precisionism），整體表現可謂新舊交陳，眾聲喧嘩。二戰後新的國際冷戰形勢，美蘇對抗，現代繪畫甚至被賦予了政治功能，抽象表現、普普等一波波新浪潮成為民主世界的文化表徵，以與共產陣營的社會寫實主義區隔。

現代繪畫表現的特徵是過往敍述對象的形不再重要，畫家的個人思想和感受發揮成為了常態，個性、隱喻、技法、氛圍反客為主，才是表現精髓，因此過往美麗怡人的風景敍述成為昨日黃花，令人產生是否「風景畫已死」的質疑。事實是風景成為創作探索思考的主體，而不是記錄，它以更多元的演化形式繼續存在，直接影響到地方

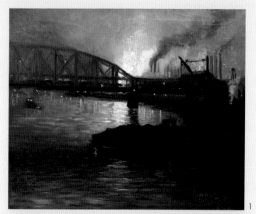

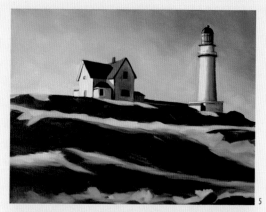

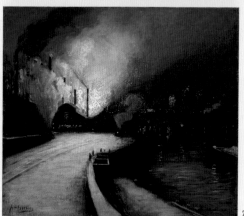

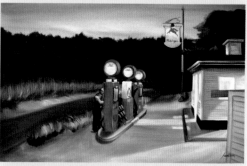

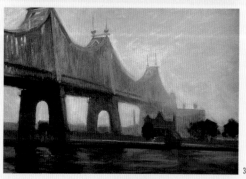

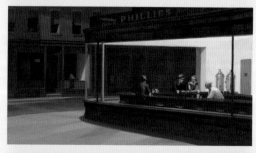

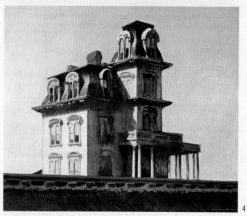

1 | 阿榮·哈利·哥森　**夜間的匹茲堡煉鋼廠**　年份不詳　油彩、畫布
　　50.8×61cm
2 | 阿榮·哈利·哥森　**匹茲堡工業景象**　1928　油彩、畫布
　　91.4×101.6cm
3 | 愛德華·霍伯　**皇后區大橋**　1913　油彩、畫布　88.9×152cm
4 | 愛德華·霍伯　**鐵路旁的房屋**　1925　油彩、畫布　61×73.7cm
5 | 愛德華·霍伯　**燈塔山**　1927　油彩、畫布　71.8×100.3cm
6 | 愛德華·霍伯　**汽油站**　1940　油彩、畫布　66.7×102.2cm

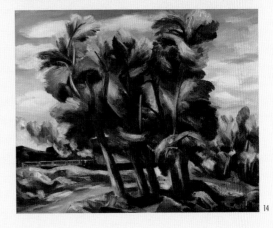

7｜愛德華·霍伯　夜鳥　1942　油彩、畫布　84.1×152.4cm

8｜奧斯卡·弗洛里安努斯·布魯姆訥　傍晚音色　1911-1917
　　油彩、畫布　38.7×50.8cm

9｜阿爾弗雷德·亨利·慕瑞爾　風景　約1915-1924　水粉、畫紙
　　54×45.7cm

10｜約翰·馬林　下曼哈頓　1922　水彩、畫紙　54.9×68.3cm

11｜阿爾伯特·亨利·克瑞比爾　秋景　1937　油彩、畫布
　　25.4×30.5cm

12｜馬斯登·哈特利　聖維多利山　1927　粉彩、紙本　50.8×61cm

13｜威廉·潘哈婁·韓德森　納姆比的寺廟　油彩、畫布　30.5×38.1cm

14｜布羅·朱利葉斯·奧爾森·諾德菲爾德特　四棵樹　1937
　　油彩、畫布　66×81.3cm

主義與西南藝術興起，以及都會繪寫的演繹，這些會在後文另闢篇章介紹。美國現代派畫家中較重要致力風景創作的作者按出生年為序如下：

布魯姆訥（Oscar Florianus Bluemner）出生成長於德國，二十六歲來美，先在芝加哥，後來轉到紐約發展，初時從事建築設計圖繪工作，四十歲後才立志成為全職畫家。1913年參加紐約軍械庫展覽，其後在史蒂格利茲的291畫廊個展，但是生活始終貧困，1938年自殺死亡。〈傍晚音色〉機械式的構圖和顏色塊面處理，略帶德國表現風格。

慕瑞爾（Alfred Henry Maurer）生於紐約，因家庭因素，十六歲時輟學工作，後來獲得卡內基研究獎金前往巴黎學畫，選擇寫實風格，並在一些展覽中獲獎。但是慕瑞爾三十六歲時澈底揚棄了寫實手法，轉向前衛的立體和野獸派形式，但是難於得到肯定，最後也是自殺了卻了生命，死後經過半世紀終於受到推崇。附圖〈野獸派風景〉和〈風景〉二作顏色大膽，手法帶有實驗性，在同代畫家中無出其右。

約翰・馬林（John Marin）生在紐澤西州，後來在賓夕法尼亞美術學院和紐約藝術學生聯盟就學，再前往歐洲接觸到新起的現代藝術，回美後在291畫廊個展，又參加軍械庫展覽，以抽象風景和水彩創作成為美國現代藝術運動元老。水彩〈布魯克林橋〉和油畫〈下曼哈頓〉分別展現了狂放不羈的率性筆意。

克瑞比爾（Albert Henry Krehbiel）出生丹麥，一生大部分時間在芝加哥生活，芝加哥藝術學院畢業後去巴黎深造，贏得羅馬大獎和四枚金牌。克雷比爾創作帶有印象派的遺韻，但是善用簡筆，色彩華麗，〈秋景〉雲樹飄揚如一首華爾滋舞蹈。

哈特利（Marsden Hartley）是現代派畫家、詩人和散文家，曾在紐約從切斯學習，後來由於作品獨特的神祕內容得到史蒂格利茲賞識，安排在291畫廊展出。1913年至柏林結識康丁斯基（Wassily Wassilyevich Kandinsky）、馬爾克（Franz Marc）等畫家，回到美國最後定居在故鄉緬因州，對當地地域性繪畫發展甚有貢獻。〈阿羅約・哄多〉為新墨西哥州寫生；〈聖維多利山〉是仿傚塞尚繪就作品，有紅色及粉紅系列，以紅色最為突出。

韓德森（William Penhallow Henderson）麻薩諸塞州生，童年時隨家人多次遷徙，後來回到波士頓，再至歐洲學習藝術，返國後在芝加哥任教。其後由於妻子染患肺結核而搬到新墨西哥州聖塔菲（Santa Fe）療養，在當地留下一些壁畫製作，〈納姆比的寺廟〉也是該州寫景。

史泰雅（Joseph Stella）在義大利出生，十九歲來到美國紐約並進入藝術學生聯盟學畫，1909年返回歐洲，在巴黎接觸到方興未艾的現代主義決定了往後的創作路線，1913年回到紐約且參加了著名的軍械庫展覽而受矚目。作品色彩豐富，具裝飾性，帶有未來主義傾向。一生創作過多幅布魯克林橋作品，附圖的〈橋〉是其中之一。

布羅・朱利葉斯・奧爾森・諾德菲爾德特（Bror Julius Olsson Nordfeldt）生於瑞典，十四歲和家人移民美國，芝加哥藝術學院畢業，諾德菲爾德特是母親姓氏，是後

來所加，以免與其他畫家混淆。除油畫外也致力日本式版畫和印刷創作，風格富有詩意韻致。〈四棵樹〉行筆粗獷，帶有動勢。

史泰欽是畫家、攝影家和畫廊主持，1905年與史蒂格利茲共同創立291畫廊，後來曾任紐約現代藝術博物館攝影部主任，為重要的現代藝術推動者，繪畫作品帶有濃厚的攝影意味，〈夜曲，樹〉細緻、朦朧，優美如詩。

亞瑟·德夫（Arthur Garfield Dove）成長於富有的紐約家庭，康乃爾大學畢業後從事插畫工作，1907年前往歐洲加入一個實驗藝術組織，返美後與史蒂格利茲建立起親密友誼，成為291畫廊中堅畫家，1912年的展出被認為是美國首次抽象畫展。〈火車上看田野的穀物〉、〈我和月亮〉粗實厚重，個人風格明顯。

亞瑟·卡雷斯（Arthur B. Carles）生長於費城，賓夕法尼亞美術學院畢業後前往法國深造，1910年作品被選入291畫廊展出，1912年更在該處個展。1917至1925年應聘回母校賓夕法尼亞美術學院執教，後來因酒精中毒又加中風，纏綿病榻多年死亡。卡雷斯創作色彩豔麗，半抽象語言被某些藝評認為預告了隨後抽象表現主義的出現，〈遠距離有樹的法國風景〉是兼具著他的彩色特質和表達手法的作品。

加斯帕德（Leon Gaspard）生於俄國，在巴黎成為畫家，一次大戰時身受重傷，後來隨美國芭蕾舞演員妻子移民美國，定居新墨西哥州陶斯（Taos）休養，度過生命後來五十餘年。他創作敍述遙遠的俄羅斯風土更甚於當地風景，帶給美國藝壇某種異國風情，〈阿科馬小旅行團〉是少數墨西哥州寫景作品之一。

坎特（Rockwell Kent）是畫家也是作家，與霍伯同生於1882年，在紐約從羅伯特·亨利習畫時二人和喬治·貝洛斯同學，繪畫呈現的孤寂心靈與霍伯也頗相似，但是坎特多了份對大自然的敬畏和從文明的出走。坎特曾分別居住於明尼蘇達州、紐芬蘭、阿拉斯加、南美火地島、佛蒙特州、愛爾蘭和格陵蘭，系列土地創作和報導記述具有奧祕宏觀的精神內省，表現風格與同時的加拿大「七人團」（Group of Seven）部分形似。二戰後坎特的政治觀與美國政府相左，由於反對核武，倡導美蘇友誼，曾受當時反共的麥卡錫主義（McCarthyism）迫害，被限制出國，繪畫生命也因政治立場和抽象表現主義興起等因素而遭忽視，但事件後1967年獲得列寧和平獎。從〈設陷阱者〉、〈南美火地島〉、〈火地島阿德米瑞蒂海峽〉、〈超越死亡〉等作品看，在20世紀前半的「前現代」氛圍下，他為美國寫實風景留下了震撼心靈的動人篇章。

▌新形式的風景探索 II

德穆斯（Charles Demuth）生於賓夕法尼亞州蘭開斯特（Lancaster），可能因小兒麻痺而自幼跛足，一生多病，後來為糖尿病所苦，也是同性戀者。賓州美術學院畢業後到巴黎學習，加入現代藝術運動，回國後成為紐約291畫廊史蒂格利茲的成員。他和史都華·戴維斯帶有立體主義的畫風是20世紀20年代美國第一個圓熟的現代風

7

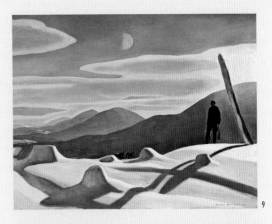

9

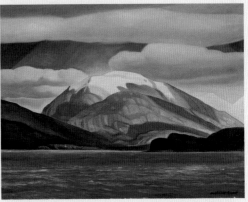

10

8

11

1 | 亞瑟·加菲爾德·德夫　火車上看田野的穀物　1931　油彩、畫布
　　61×86.7cm

2 | 亞瑟·加菲爾德·德夫　我和月亮　1937　石臘、乳膠於畫布
　　45.7×66cm

3 | 約瑟夫·史泰雅　橋　1920-1922　油彩、畫布
　　224.79×137.16cm

4 | 亞瑟·卡雷斯　遠距離有樹的法國風景　約1905　油彩、畫板
　　22.9×33cm

5 | 萊昂·加斯帕德　阿科馬小旅行團　1919　油彩、畫布
　　27.9×30.5cm

6 | 愛德華·史泰欽　夜曲·樹　1900-1909　油彩、畫布
　　46.4×38.1cm

7 | 查爾斯·德穆斯　新教堂焚香　1921　油彩、畫布　66×51.1cm

8 | 查爾斯·德穆斯　Aucassiu 和 Nicolette　1921　油彩、畫布
　　61.3×50.8cm

9 | 洛克維爾·坎特　設陷阱者　1921　油彩、畫布　86.7×112.1cm

10 | 洛克維爾·坎特　南美火地島　年份不詳，油彩、畫布
　　86.4×110.8cm

11 | 洛克維爾·坎特　火地島阿德米瑞蒂海峽　1922-1925
　　油彩、畫布　86×112cm

格。德穆斯的畫雖然敘述工業主題，作品名稱往往具有文學意韻，〈新教堂焚香〉工廠煙囪圖像似寺廟香燭，煙也類同。〈Aucassiu和Nicolette〉畫題取自法國史詩，與原著的關係則十分曖昧。

　　查爾斯・希勒（Charles Sheeler）是美國現代主義重要畫家和攝影家，和德穆斯同年生於費城，後來學習工藝美術，曾從切斯學畫。1904-1908年兩次走訪歐洲，受到分析立體主義和純粹主義的影響。雖然獲得紐約麥克白畫廊賞識，但由於擔心繪畫創作無法維生而選擇從事攝影工作，以城市建築和工業廠房作主題，但是後來以所拍照片反過來創作繪畫，筆下工廠不像哥森所畫匹茲堡煉鋼廠般帶有批判性，而較平和中性。〈美國風景〉、〈典型風景〉、〈紅河廠〉等工業景致去除了工作的人，樸素地記述了時代景觀，〈金門〉是晚期作品，一改從前的平視構圖，以仰角和強烈對比狀態陳述。

　　榮內貝克（Arnold Ronnebeck）是德裔藝術家，青年時在巴黎學習雕塑並參與現代派活動，和雕塑家麥約（Aristide J. B. Maillol）、布爾代勒（Antoine Bourdelle），畫家畢卡索等交往。一戰時回到德國從軍，兩次受傷。戰爭後1922年來到美國紐約，立刻被迎進史蒂格利茲的現代圈子，在美作品最為人知的是表現摩天大樓的版畫創作。榮內貝克後來定居丹佛，對那兒美術發展具重要作用，他的作品將在「都會繪寫與照相超寫實」一章介紹。

　　歐姬芙（Georgia O'Keeffe）是史蒂格利茲的第二任妻子，作品用抽象的語言表達孤獨意識和壓抑感，帶有神祕主義色彩，詳細評介留待「女性創作」篇章再敘述。

　　詹・馬突爾卡（Jan Matulka）波希米亞裔，1890年出生捷克，1907年來到美國，次年進入國家設計科學院學習，創作受後期印象主義、立體主義和抽象派影響，都會作品如〈紐約〉帶有爵士色彩，田園主題則具內省氣質，可見塞尚身影。

　　迪金生（Preston Dickinson）生於紐約，紐約藝術學生聯盟畢業後得到獎學金前往巴黎學習，一戰時回返美國，在1920年代以描繪工業題材開始受到注意，1930年赴西班牙訪友作畫，不幸染患肺炎客死異地。〈哈林河〉色彩簡明，雪地城市帶有圖案趣味。

　　戴維斯（Stuart Davis）出生費城，後來擔任費城新聞美術編輯，並成為羅伯特・亨利的學生和垃圾桶學派一員。他是1913年紐約「軍械庫展覽」最年輕畫家，繪畫風格受立體派影響較大，具有很強的裝飾性，也嘗試過其他的抽象手法和野獸派色彩，藝術觀且受到中國和印度思想啟示，反映了爵士時代都市生活的視覺感受。〈樹和墳墓〉表現了冥想氣質，〈抽象〉描畫出跳躍的都會脈動。

　　查爾斯・布奇菲爾德（Charles Burchfield）生於俄亥俄州，克里夫蘭藝術學院畢業，二十八歲搬至紐約發展，是同代畫家中極少數致力水彩風景創作的畫家，和愛德華・霍伯誼屬好友，作品帶有幻想內容和先驗色彩。〈電信之歌〉的痙攣線描是他的典型風格，〈十二月的獵戶座〉群星閃爍明滅，神祕而美麗。

　　克里斯（Francis Criss）生於倫敦，三歲來美，曾就讀於賓夕法尼亞藝術學院和紐約藝術學生聯盟，參與過聯邦藝術計劃的壁畫繪製。〈城市風景〉寧靜而有宗教情感。

霍華德‧史契里特（Howard B. Schleeter）出生在紐約州水牛城，曾在奧布萊特藝術學校（Albright Art School）就讀，一次世界大戰時服役海軍，直至1936年因接獲聯邦藝術計劃壁畫委製才成為全職畫家，創作包括油畫、水彩、綜合媒材和雕塑，富實驗性，後半生居住新墨西哥州並任教當地大學。〈冷風〉在寫意揮毫中略帶蠟染效果。

克勞佛德（Ralston Crawford）生於加拿大，在紐約度過童年，後來在加州和賓夕法尼亞美術學院學畫，創作主要以抽象幾何手法表現工廠、橋樑等建體題材。〈跨海公路〉、〈白石橋〉化繁為簡，透視的消逝點加上淡淡白雲，予人延伸的無盡想像。

羅佐威克（Louis Lozowick）出生俄國，以版畫創作為人所知，生平和作品會在後續的「都會繪寫與照相超寫實」一章再介紹。

波特（Fairfield Porter）曾在哈佛主修美術，後來在藝術學生聯盟研究時搬至紐約居住，作品帶有法國納比派身影，被歸入紐約學派成員。除創作外波特也寫藝評，在抽象表現主義盛行時代，堅持真實的生活經驗的相關表達，而不是意識形態的表演，〈連翹和梨花開綻〉正是這種思想的實踐。

貝爾登（Romare Bearden）是非裔畫家，生於北卡羅萊納州夏洛特市，紐約大學畢業，參與過多個雜誌編輯和插畫工作，1940年在華府首次個展，躍身為成功的藝術家。他的畫取材廣泛，尤善以拼貼手法表現非裔生活，他也兼及音樂、表演和文學創作，成為著名的哈林文化協會藝術總監。1970年代後居住太太祖籍的加勒比海聖馬丁島，〈紫色亞當〉即是海島鬱鬱的茂林景象。

愛德蒙‧雷萬多斯基（Edmund Lewandowski）生於威斯康辛州密瓦基市，畢業於當地雷頓藝術學院，職業生涯曾從事廣告插畫，1930年代參與了聯邦藝術計劃的壁畫繪製工作，後來在威斯康辛州、佛羅里達州和南卡羅萊納州各學府執教。喜歡以船舶工廠、鷹架等重工業設施為創作題材，〈大湖區造船業〉結構嚴謹，紅色和灰藍色的對比強而簡明。

迪本科恩（Richard Diebenkorn）出生於俄勒岡州波特蘭市，在舊金山成長，早年參加抽象表現主義，但在1950年代中期開始轉變，加入了加州海灣地區的具象繪畫復興運動，60年代風格益趨成熟，終於以獨特的抒情和色域表現成為大師，1991年被授予國家藝術獎章。〈海牆〉和〈市景 I〉都是迪本科恩自身風格建立完成的風景作品，再後創作的〈海洋公園〉系列則重回了抽象幾何表現路線，「風景」對象更形模糊難辨。

此外的現代派畫家，奧爾特（George Ault）、尼爾斯‧史班賽（Niles Spencer），女畫家杜德里格斯（Elsie Driggs）等也常被歸為精確主義。一些地域主義（Regionalism）又稱美國場景繪畫（American scene painting），代表畫家如班頓（Thomas Hart Benton）、伍德（Grant Wood）、考克斯（John Rogers Cox）等另闢專章討論，還有培爾登（Agnes Lawrence Pelton）和沙基（Kay Sage）致力詩意想像風景的超寫實主義，海倫‧弗蘭肯賽勒（Helen Frankenthaler）以抽象表現獲得成就，則留待「女性創作」篇章再敘述介紹。

1 | 查爾斯·希勒　美國風景　1930　油彩、畫布　61×78.8cm
2 | 查爾斯·希勒　典型風景　1931　油彩、畫布　63.5×81.9cm
3 | 普雷斯登·迪金生　哈林河　1926　油彩、畫布　41×51.4cm
4 | 霍華德·史契里特　冷風　1962　油彩、畫板　45.7×61cm
5 | 史都華·戴維斯　抽象　1937　油彩、畫布　220.3×439.1cm
6 | 查爾斯·布奇菲爾德　電信之歌　1917-1952　水彩、畫紙
　　86.4×134.6cm
7 | 查爾斯·布奇菲爾德　十二月的獵戶座　1959　水彩、鉛筆、畫紙
　　101.3×83.5cm

8 ｜ 瑞斯登・克勞佛德　**白石橋**　1939-1940　油彩、畫布
102.2×81.3cm
9 ｜ 羅馬瑞・貝爾登　**紫色亞當**　1987　拼貼　26.7×33cm
10 ｜ 費爾菲爾德・波特　**從詹姆斯・舒勒的日記**　1966　油彩、畫板
35.6×45.7cm
11 ｜ 理查德・迪本科恩　**市景I**　1963　油彩、畫布　153×128.3cm
12 ｜ 愛德蒙・雷萬多斯基　**大湖區造船業**　1949　油彩、畫布
76.2×61cm

加拿大風景畫

▋ 早期先行者

　　加拿大的藝術史發展和美國近似，16世紀法、英殖民主義者先後抵達北美北部這一遼闊疆土，原住民印第安和愛斯基摩人文化藝術遭到破壞，文物佚失，因此現實意義上的加拿大美術論述也是從歐洲移民進入後開始，但是風景創作在其中占有較諸美國更形重要的地位影響。1603年法國人來到魁北克建立永久居住點，初時繪畫經由未受專業訓練的民間藝術家創作，描繪下當時人民生活風光。法裔熱愛藝術的傳統使他們在當地創建了藝術工藝學校，培養雕刻家、畫家、木匠人才，天主教會是主要贊助者。1749年英國殖民軍征服新法蘭西，1763年加拿大淪為英屬殖民地，英國地誌畫家帶給加拿大美術最重要畫種──風景記述，軍籍的戴維斯（Thomas Davies）的作品陳述了山川地理。後繼畫家有威廉·博茲（William Berczy）、貝拉爾吉（Francois Baillairge）、利格瑞（Joseph Legare）、魏爾（Robert Whale）、保羅·凱恩（Paul Kane）和克里格霍夫（Cornelius Krieghoff）等，以風俗人像和風景畫共同建構了加國初闢時期的美術面貌。

　　19世紀後期，1867年不列顛北美省聯邦建立具有歷史里程碑意義，國家締建過程激發的民族情感反映到藝術領域，1880年建立加拿大皇家藝術學院（Royal Canadian Academy of Arts），繪畫和雕塑創作逐步達到專業水準。風景畫家奧布萊恩（Lucius O'Brien）、埃德森（Allan Edson）和人物畫家哈里斯（Robert Harris）等受到歐洲巴比松畫派和寫實主義影響，其他一些畫家作品中則能看出美國哈得遜河學派痕跡。18、19世紀較重要的風景畫先行者按出生序大致有：

　　托馬斯·戴維斯生於倫敦，皇家軍事學院畢業，曾參加對法國、與印地安人之戰，以及美國獨

立戰爭，官至砲兵指揮，卻以繪畫和博物學留名青史。〈眺望1776年11月16日英國赫斯旅攻擊華盛頓堡叛軍〉記述獨立戰爭華盛頓堡一役景象。

約瑟夫・利格瑞出生在魁北克，屬於自學得成的畫家，除風景外也畫宗教畫，並開設當時加拿大最早的藝廊。〈恰迪瑞爾瀑布〉是早期加拿大壯麗的自然寫景。

保羅・凱恩在愛爾蘭生，十歲左右隨父母移民到加拿大多倫多，青年時曾前往美國和歐洲，但因經濟拮据並未入學。在美時認識畫家喬治・卡特林，受到影響開始關注印地安原住民生活。回多倫多後又前往西部壯遊，畫下五大湖周圍印地安部落風光和風俗人物，成為加國殖民期最重要畫家。〈聖海倫山夜間噴發〉、〈草原火〉記述了怵目驚心的火山噴發和野火場景，是大自然毀滅和新生的輪迴剎那。

康內流斯・克里格霍夫荷蘭出生，青年時隨父親到紐約，後來加入美國陸軍並開始繪畫。退伍後定居魁北克，29歲前去巴黎，在羅浮宮臨摹傳統大師作品。回北美後創作許多法裔農民和印地安人生活及魁北克風景寫生，〈聖安妮的瀑布〉是其中之一。

盧西奧斯・奧布萊恩出生在安大略省，畢業於上加拿大學院，擅長水彩，後來擔任加拿大皇家藝術學院首任院長。〈貝斯岩日出〉寫魁北克海岸景致，色、水的控制十分純熟。

艾倫・埃德森原居住在魁北克省斯坦布里奇（Stanbridge），後來搬至蒙特婁，開始參與繪畫活動。其後前往英、法，創作受巴比松畫派影響，在巴黎沙龍和費城及安特衛普世界博覽會中展出。〈曼弗瑞馬哥湖山雨欲來〉畫加、美交界的湖光秋色，美麗動人。

沃克（Horatio Walker）曾在美國費城和紐約活動，創作以人物風俗為主，也帶有巴比松派影子，附圖為他的〈清理牧場〉。

▌加拿大藝術俱樂部和泛印象主義

進入20世紀，加拿大藝術界形成各自的繪畫群體與流派，1907年多倫多畫家莫里斯（Edmund Montague Morris）組織的「加拿大藝術俱樂部」（Canadian Art Club），是第一個具有自覺意識的近代繪畫團體，到1915年解散之前舉辦了八次展覽，成員表現了一種色調低沉的空氣感，接近泛印象主義風格，但因過多受歐洲影響，缺乏加拿大鄉土表現的主體性。1914年多倫多著名的「七人團」開始組織，民族熱情落實成為藝術內涵，開啟出加拿大風景畫黃金時代。1920年蒙特婁「海狸會」（Beaver Hall Group, 1920-1921）成立，成就了加國女性藝術家地位。1939年「蒙特婁當代藝術協會」（Contemporary Arts Society-Montreal, 1939-1948）產生，將現代主義的超現實、抽象和新造型創作推上舞台。下面簡談加拿大藝術俱樂部成員和同時的泛印象主義畫家，七人團和現代主義者留待後二篇繼續論述：

1

5

2

6

3

7

4

8

1 | 托馬斯‧戴維斯　眺望1776年11月16日英國赫斯旅攻擊華盛頓堡叛軍
　　1776　水彩、紙本　尺寸不詳
2 | 約瑟夫‧利格瑞　恰迪瑞爾瀑布　約1840　油彩、畫板
　　15.7×15.5cm
3 | 保羅‧凱恩　草原火　約1849　油彩、畫布　59.7×86.4cm
4 | 康內流斯‧克里格霍夫　聖安妮的瀑布　1854　油彩、畫布
　　31×46.5cm
5 | 盧西奧斯‧奧布萊恩　貝斯岩日出　1882　水彩、紙本　24.5×35.4cm

9

12

13

10

14

11

6｜艾倫・埃德森　曼弗瑞馬哥湖山雨欲來　1880　油彩、畫布
　　60.6×107cm
7｜霍雷諦奧・沃克　清理牧場　約1910　油彩、畫布　29.2×38.7cm
8｜荷馬・沃森　山河　1932　油彩、畫布　45.7×60.8cm
9｜威廉・拜姆納　旁斯庫爾斯教堂和市場　1913　水彩、紙板
　　50.8×35.6cm
10｜派拉吉・弗蘭克林・布洛內爾　加蒂諾風景咆崗瀑　1925
　　油彩、畫布　30×45cm
11｜威廉・布列爾・布魯斯　有罌粟花的風景　1887　油彩、畫布
　　27.3×33.8cm
12｜亨利・博　野餐　1904-1905　油彩、畫布　72.5×92.5cm
13｜約瑟夫・阿奇博多・布朗　溪磨坊微明　1911　油彩、畫布
　　84.3×109.7cm
14｜詹姆士・威爾森・莫瑞斯　魁北克渡輪　1907　油彩、畫布
　　62×81.7cm

荷馬‧沃森（Homer Watson）在安大略成長，進入多倫多一師範學校就學，因遇見奧布萊恩，加深成為藝術家的職志。其後前赴紐約，會見到喬治‧因內斯，創作帶有哈得遜河學派風格，曾任加拿大皇家藝術學院院長和加拿大藝術俱樂部第一任會長。〈山河〉用色濃郁，帶有詩意。

拜姆納（William Brymner）蘇格蘭生，二歲時隨家人移民至加拿大蒙特婁，1878年回到巴黎學習美術，師事學院派名師布格羅等，技法熟練，色彩明麗。拜姆納回加拿大後成為著名美術教師，對蒙特婁海狸會成員影響甚大。附圖為他的水彩〈旁斯庫爾斯教堂和市場〉。

派拉吉‧弗蘭克林‧布洛內爾（Peleg Franklin Brownell）美國出生，於波士頓藝術博物館學習後又到法國研習，後來應聘擔任加拿大渥太華藝術學校校長，且為加拿大藝術俱樂部創始會員。〈加蒂諾風景咆崗瀑〉現已改建成為水庫，原始景觀空留追憶。

威廉‧布列爾‧布魯斯（William Blair Bruce）出生安大略省漢密爾頓（Hamilton）中產家庭，曾在巴黎藝術學院和巴比松藝術村學習繪畫，獲得沙龍展金牌獎。1885年布魯斯將約二百件作品運回加拿大展覽，不幸船隻沉沒，數年心血損失殆盡。〈有罌粟花的風景〉是畫家後來所作，可以對其風格略窺一斑。

亨利‧博（Henri Beau）生於蒙特婁，在巴黎學畫後長期活躍於美、法和加國藝術圈，風格甜美，是印象主義追隨者，但成名時印象風潮已近尾聲，被稱作垂死時代的最後代表。〈野餐〉把握到樹林光影閃爍不定的變化景象。

約瑟夫‧阿奇博多‧布朗（Joseph Archibald Browne）生於英國，1888年移居加拿大，在多倫多求學，是加拿大藝術俱樂部創始會員。〈溪磨坊微明〉色調渾厚，月光水影更添增朦朧氛圍。

莫瑞斯（James Wilson Morrice）為蒙特婁富商之子，原在多倫多就讀法律，後來到英、法改習繪畫，大半生住在巴黎，曾和馬諦斯共用畫室。一次大戰時回到加國，但仍和歐洲藝術界保持來往。晚年沉迷酒精，健康惡化，1924年到北非寫生，病逝於突尼斯。〈魁北克渡輪〉的北國冬景行筆簡潔，非常耐看。

古倫（Maurice Cullen）紐芬蘭生，幼年遷往蒙特婁居住，22歲開始學畫，一次世界大戰時參加軍隊，作品被歸為泛印象主義。〈畢奧普瑞春日結束〉冰河解凍，正是轉暖季候。

蘇佐－柯特（Marc-Aurèle de Foy Suzor-Cotè）生長於魁北克省，二十一歲時到巴黎學習聲樂，同時選修繪畫，獲得巴黎沙龍大獎。回加拿大後在蒙特婁成立工作室，留下許多印象派風格的加國風景。〈魁北克阿沙巴斯卡三月底〉同樣是描繪早春雪景，和古倫所作又是不同意象。

艾德蒙‧莫塔吉‧莫里斯是加拿大藝術俱樂部組織者，出身安大略一顯赫家族，初於多倫多大學修習建築，後來赴紐約藝術學生聯盟和巴黎藝術學院學習繪畫。曾前

往加拿大大草原畫下許多原住民領袖肖像，成為珍貴歷史記錄，〈草原上的印地安營寨〉是人像創作外的「風景」記述。

甘農（Clarence Gagnon）蒙特婁生，在蒙特婁藝術協會學藝後到巴黎深造，後來即分住加、法兩地。一生畫了許多風景作品，既有印象派風韻，也帶有現代主義內容。〈運河船〉和〈陰天的威尼斯聖喬治島〉行筆粗獷，用色精準，均是佳作。

▌七人團和相關畫友

1914-1918年間發生在歐洲的第一次世界大戰，加拿大雖然尚非真正國家，卻以大英聯邦成員身分參與了戰事，戰後1926年獲得內政、外交獨立自主，1931年終於肇建成為正式國家。在這段國家誕生前夕的黎明時刻，人民自我意識高漲，文化同在尋找出路。原住民和法、英移民組成的社會雖然寬容，卻缺乏統一民族的文化傳承，一些藝術拓荒先驅苦心追尋新國家的精神認同。1920年強斯頓（Frank Johnston）和弗蘭克林・卡米可（Franklin Carmichael）聯合哈里斯（Lawren Harris）、J. E. H. 麥當勞（J. E. H. MacDonald）、A. Y. 賈克生（A. Y. Jackson）、李斯梅（Arthur Lismer）和瓦雷（Frederick Varley）舉辦了著名的「七人團」畫展，七位成員有數位在同一格利普商業藝術公司（Grip Ltd.）工作，他們和其他畫友在一戰前一起聚集，寫生，在沉醉加國自然風光的湖光山色同時，討論風景創作在現代藝術中的意義。北國的荒原、森林、大山、湖海和極地風光被表現在粗獷豪放、雄渾熱烈的形式中，靜寂、安祥、深沉、肅穆、原始、莊嚴，創造出濃郁的泥土芳香的地域風采。

七人團揭櫫的現代藝術觀念和民族意識結合的畫風並不是一開始就獲得成功，而曾遭受粗糙、陰沉、晦暗、落後的惡評，不過畫家們表現的強烈使命感與擺脫歐洲形式束縛，以鮮明的土地特徵和情感所表達的史詩般壯麗的風景敘述，向世界發送訊息：「加拿大的藝術不是從屬，而具有自身獨立性。」文化尊嚴、土地熱愛和國家發展融為一體，帶起深遠影響，終使他們成為建構加國本土精神的民族英雄。他們之後加拿大再也未能出現堪匹敵的、如此理想、自信並富創造性的繪畫群體。

七人團稱謂取自初創時的參加人數，但嚴格說來，在其成立之前與之後都不止七位。湯姆生（Tom Thomson）和七人關係密切，但由於過早死亡而未成為團員，卻是實質上的精神盟友，被稱作「七人團的第八人」。西海岸不列顛哥倫比亞省女畫家艾蜜莉・卡爾（Emily Carr）曾經受邀以客卿身分參與展出，經歷和藝術理念與團友相近。另外，阿爾弗雷德・約瑟夫・卡森（A. J. Casson）於1926年加入組織，霍爾蓋特（Edwin Holgate）和費茲傑羅（LeMoine FitzGerald）分別在1930、1932加入團體。不過七人團成功聚焦了全國關注，也引起多倫多外其他地方藝術家們反彈。1932年麥當勞去世，七人團宣告解散，次年擴大由來自全國的二十八位藝術家組成「加拿大畫家集團」（Canadian Group of Painters）延續該團理念，也吸納入更多當代的藝

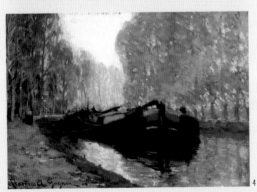

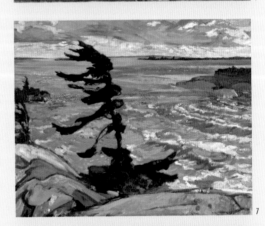

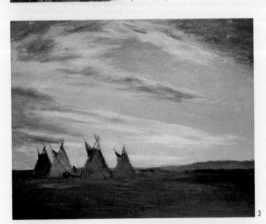

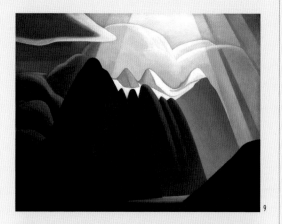

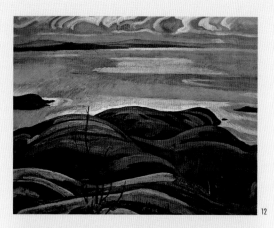

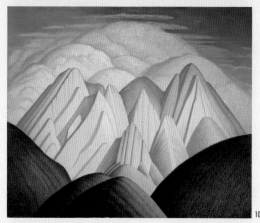

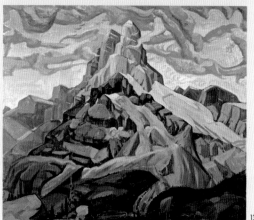

9

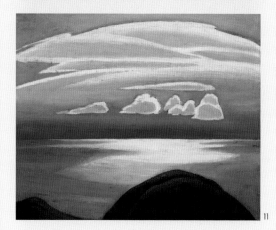

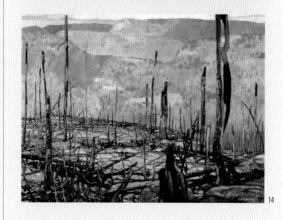

10

11

12

13

14

1 ｜ 毛利斯・古倫　**畢奧普瑞春日結束**　1906　油彩、畫布　76.2×101.6cm

2 ｜ 弗伊・蘇佐－柯特　**魁北克阿沙巴斯卡三月底**　約1918　油彩、畫板　20.3×24.8cm

3 ｜ 艾德蒙・莫塔吉・莫里斯　**草原上的印地安營寨**　1900　油彩、畫布　尺寸不詳

4 ｜ 克拉倫斯・甘農　**運河船**　1908　油彩、畫板　15.5×22.9cm

5 ｜ 克拉倫斯・甘農　**陰天的威尼斯聖喬治島**　1911　油彩、畫板　11.7×18cm

6 ｜ J. E. H. 麥當勞　**梣山**　1922　油彩、畫布　76×88.9cm

7 ｜ 佛烈德利赫・瓦雷　**風暴氣候**　1921　油彩、畫布　132.6×162.8cm

8 ｜ A. Y. 賈克生　**紅色楓樹**　1914　油彩、畫布　82×99.5cm

9 ｜ 勞倫斯・哈里斯　**無題山景**　1927-1928　油彩、畫布　122.3×152.7cm

10 ｜ 勞倫斯・哈里斯　**無題（近傑士伯的山）**　1934-1940　油彩、畫布　152.6×127.8cm

11 ｜ 勞倫斯・哈里斯　**蘇必略湖**　約1948　油彩、畫布　87.2×102.9cm

12 ｜ A. Y. 賈克生　**蘇必略湖北岸**　1926　油彩、畫布　63.5×81.3cm

13 ｜ 亞瑟・李斯梅　**主教堂山**　1928　油彩、畫布　122×142.5cm

14 ｜ 法蘭克・強斯頓　**阿爾戈馬火後**　1920　油彩、畫布　127.5×167.5cm

術因子。

　　七人團原始成員和畫友的生平簡介於下，後來加入的卡森、霍爾蓋特和費茲傑羅三人留待下篇「後七人團的餘韻」再敍述。

▌七人團（Group of 7）

　　J. E. H. 麥當勞在團體中年歲最長，也是一名詩人，生於英國都漢姆（Durham），十四歲移居加拿大安大略省漢密爾頓（Hamilton）並進入當地藝術學校，兩年後搬至多倫多，在那裡繼續學習商業美術，和哈里斯等畫友相濡以沫發展出七人團組織。早期作品以色彩亮度和強度引起注意，但也遭到評論家「顏色素質語無倫次」攻擊。晚年因中風使健康受損，卻接受康丁斯基的抽象繪畫思想，在風景主題中注入抽象意韻。〈桲山〉或稱花楸果，民間又稱旅人樹，為寒溫帶灌木野果，麥當勞將之配置在溪澗背景中，成為一幅絕美圖畫。〈奧哈拉湖〉寫洛磯山分水嶺西側雪山絕壁和一鏡湖泊，行筆率意，用色飽滿。

　　佛烈德利赫·瓦雷也出生於英國，曾在英國和比利時學習美術，三十一歲移民至加拿大多倫多，一戰時受委任為戰爭藝術家，前往歐洲繪製了很多如〈德國戰俘〉等記述戰事之作。返回加拿大後成為七人團成員，專注描繪加國的荒野山川。〈風暴氣候〉的大取景遼闊高爽，一派北國氣象。〈溫哥華夜渡〉顏色強烈，雲月與渡船水紋共織出一個神祕的夜曲。

　　A. Y. 賈克生幼年在加國接受版畫訓練，後來前往芝加哥在商業藝術公司任職，且半工半讀進入芝加哥藝術學院，並赴法國學習。第一次世界大戰爆發，賈克生應召入伍，不久在法國受傷，治癒後轉任戰爭藝術家。戰事結束回到加拿大參與了七人團的創組，後任教安大略藝術學院。〈紅色楓樹〉秋紅的葉與深藍流水相依相輔，妝添了季節的顏色。〈蘇必略湖北岸〉縱目千里，大湖浩瀚彷彿無邊無際。

　　勞倫斯·哈里斯生於安大略省布蘭特福德（Brantford）一富裕家庭，十九歲時到德國柏林就讀，熱衷哲學和神智學（Theosophy）探討。哈里斯在七人團組織時期提供工作室供同儕使用，創作借加國廣袤疆土和極地風光，探索象徵和神祕主義，作為個人靈性的組成部分，是團體中堅核心人物。〈蘇必略湖北岸〉與賈克生所畫不但同名，也繪於同年，枯木日光呈示出宗教性的情懷。〈無題山景〉繪於相近時候，同樣敍述了對自然的崇仰之情。1930年代哈里斯採用幾何抽象來代表廣泛的概念主題，〈無題〉（近傑士伯的山）是此時作品。到1940年代中期他將抽象構成與風景的意象結合一起，〈蘇必略湖〉更形空溟和遐想。

　　亞瑟·李斯梅生在英國，曾在比利時學習繪畫，二十六歲移民加拿大多倫多，後擔任維多利亞藝術設計學校校長。一次大戰時也擔任戰爭藝術家，戰後成為七人團一員，以構圖和筆法繁複自成面貌。後半生致力兒童藝術教育，搬遷至蒙特婁後擔任蒙

「七人團」合影，左起瓦雷、賈克生、哈里斯、費爾雷（Barker Fairley，文學家）、強斯頓、李斯梅、麥當勞。

特婁藝術博物館學校校長。〈主教堂山〉位於洛磯山脈優鶴（Yoho）國家公園，以近焦取景。〈晴朗地〉略帶塞尚筆意，繁茂的樹木生機勃勃。

法蘭克・強斯頓多倫多生，青年期在美國費城學習，並至紐約工作，一戰時也被委以戰爭藝術家職務。雖然籌組了七人團1920年首屆展覽，但在次年即離開多倫多擔任溫尼伯藝術學院院長，此後僅與集團維繫著鬆散的友誼關係。〈巴加瓦納瀑布〉光影強烈；〈阿爾戈馬火後〉則記述了火焚後的山林景況。

弗蘭克林・卡米可生於安大略省奧瑞利亞（Orillia），二十歲時來到多倫多，進入安大略藝術學院學習，後來成為七人團最年輕成員，和團體同儕相比，風格較為柔軟和美，注重精緻的細部處理。卡米可協助創立加拿大水彩協會，並在1932年後回到母校長期任教。〈山坡秋景〉和〈奧瑞利亞附近秋景〉都是記述自然秋色，彩色明麗豐富。

▎相關畫友

湯姆・湯姆生生於安大略省克雷芒特（Claremont），青年時在機械工廠當學徒，後來進入多倫多格利普藝術設計公司。雖然本人從未接受正規美術訓練，但和七人團畫家們交往而開始作畫，和卡米可共用畫室。其後為全心投入大自然的寫生創作，辭去設計工作，在阿昆岡公園（Algonquin Park）作護林防火員，並擔任藝術同

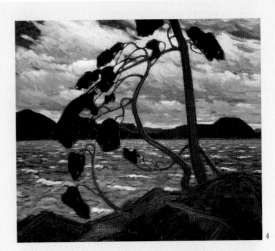

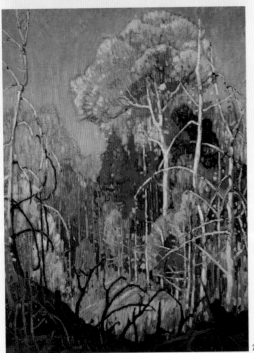

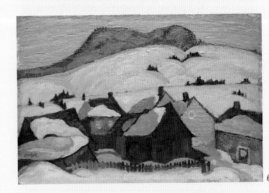

8

9

10

11

12

13

14

1 | 弗蘭克林・卡米可　**山坡秋景**　1920　油彩、畫布　76×91.4cm
2 | 弗蘭克林・卡米可　**奧瑞利亞附近秋景**　1924　媒材不詳　尺寸不詳
3 | 湯姆・湯姆生　**傑克松**　1916-1917　油彩、畫布　127.9×139.8cm
4 | 湯姆・湯姆生　**西風**　1917　油彩、畫布　120.7×137.9cm
5 | 藍道夫・史丹利・何登　**從河上觀看**　年份不詳　油彩、畫布
　　20.7×26.7cm
6 | 愛德溫・霍爾蓋特　**莫蘭高地**　1927　油彩、畫板　27.9×40.6cm
7 | 大衛・米爾恩　**凱利礦床**　1920　水彩、畫紙　38.7×55.6cm
8 | 萊昂內爾・勒蒙納・費茲傑羅　**草原風景**　年份不詳　油彩
　　24.4×29.4cm
9 | 阿爾弗雷德・約瑟夫・卡森　**石塘**　1959　媒材不詳　尺寸不詳
10 | 查爾斯・費舍・康佛特　**喬治亞灣瓦利樹**　年份不詳　油彩、畫布
　　51×66cm
11 | 傑克・韋爾登・亨福瑞　**無題**　年份不詳　油彩、畫布　47×62.2cm
12 | 梭羅・麥當勞　**梨具**　約1947-1953　版畫印刷　50.8×76.2cm
13 | 卡爾・舍費爾　**田野上空的風暴**　1937　油彩、畫布
　　69.2×94cm
14 | 古德里奇・羅伯茨　**日光下的秋樹林**　年份不詳　油彩、畫板
　　27.9×39.4cm

伴的嚮導。1917年湯姆生在安大略省北部皮划艇之旅神祕死亡，年不滿四十，引起溺水或他殺的爭議懸疑，真相至今沒有答案。由於死亡時七人團尚未成立，以致未列名團體成員，但哈里斯在〈話說七人團〉文章中說湯姆生「在團體成立前已經入會」，在其後的七人團展覽中從未被排拒於外。所作〈傑克松〉、〈西風〉一靜一動，相當程度成為七人團風潮之代表作品。

　　艾密麗‧卡爾曾受邀參加七人團展覽，但由於並非在多倫多活動，主要於西岸太平洋省分發展，創作呈現了自然森林的詩性，也常結合原住民藝術進入自己的視覺圖畫，以類似野獸主義風格形成了自身的抽象抒情風景，受到評論家注意，作品與較詳細論述會在後面的「女性創作」篇章繼續。

▌後七人團的餘韻

　　「七人團」通常被認為是第一個加拿大獨立的藝術團體和繪畫風格，然而，這種說法遭到一些藝術學者質疑，認為在七人團的同時代或者更早改變即已經存在。像1920年蒙特婁「海狸會」成立，雖然兩年後宣告解散，但是影響持續了很長時間。不過海狸會會員和七人團關係密切，部分成員更加入七人團組織，因此很難分開論述他們的自主特色。若從成員中何登（Randolph Stanley Hewton）的〈從河上觀看〉或霍爾蓋特（Edwin Holgate）的〈莫蘭高地〉檢視，團體性格並不明顯。海狸會真正的成就是產生亨麗艾塔‧美寶‧梅（Henrietta Mabel May）、安妮‧薩維奇（Anne Savage）等所謂「十位女藝術家」，確立了加國女性畫家地位，她們和會外的伊莎貝‧葛莉絲‧麥克勞琳（Isabel Grace McLaughlin）等，筆者將在未來的「女性創作」篇章介紹。另外在20年代，伯川姆‧布洛克（Bertram Brooker）和女畫家慕恩（Kathleen Munn）嘗試採用抽象形式的非客觀創作為個人靈性的組成成分來探索象徵和神祕主義，但是作品的質與量未能形成影響氣候。

　　七人團的活躍期在20世紀的20、30年代，1933年該團擴大組織，與來自全國各地的二十八位藝術家共同組成「加拿大畫家集團」，其後至1954年又增加了三十三人，創作題材不再圍於荒野，而逐漸走回人間現世。集團中以風景見長者有：

　　米爾恩（David Milne）具有畫家和作家雙重身分，曾在紐約藝術學生聯盟學習，且參加1913年紐約「軍械庫展覽」。一次大戰時入伍前赴歐洲，戰後回到美國，再回加拿大安大略省定居。藝術創作個人風格強烈，水彩〈凱利礦床〉以極少顏色表現了具有張力的自然景致。

　　費茲傑羅（Lionel LeMoine Fitzgerald）生於溫尼伯，繪畫主要自學得到成，絕大部分是記錄自家宅院所見，雖然於1932年加入七人團組織，卻與同儕關注的荒野主題截然有別。附圖的〈草原風景〉高遠遼闊，蘊含無言的詩意。

　　愛德溫‧霍爾蓋特一生參與了兩次世界大戰，藝術生涯大部分投注在蒙特婁地

區。作品以人物肖像為主，1930年加入七人團，不過創作內容與形式和七人團強調的自然、國族主題並不吻合。

阿爾弗雷德・約瑟夫・卡森是多倫多人，在中央技術學院夜校學習後，由於七人團成員卡米可介紹，於1926年加入該團。相較於其他畫友，他的創作較為刻意節制，帶有圖案樣式，代表作品如〈石塘〉、〈白松〉等。

康佛特（Charles Fraser Comfort）出生蘇格蘭愛丁堡，隨父母移民加拿大後就讀溫尼伯藝術學校，1930年代後任教安大略藝術設計學院及多倫多大學。二次世界大戰時受委任為戰爭藝術家，戰後擔任國家美術館董事，廣泛參與了不同藝術組織工作。〈喬治亞灣瓦利樹〉創作年不詳，湖光樹影，晴朗美麗。

亨福瑞（Jack Weldon Humphrey）出生於與美國緬因州接壤的新布倫斯瑞克省（New Brunswick），曾在美國波士頓和法國巴黎學習，回國後致力水彩和油畫創作，〈無題〉平穩紮實，用色變化細膩。

梭羅・麥當勞（Thoreau MacDonald）是七人團成員 J. E. H. 麥當勞之子，跟隨父親學習，因為天生色盲，所作大多為黑白或單色作品。〈犁具〉約繪於1947-1953年間，雁陣從收成後的田野飛過，枯樹高雲，已到秋涼轉寒時節。

舍費爾（Carl Schaefer）生在安大略省漢諾威（Hanover），師從七人團的 J. E. H. 麥當勞，二戰時加入皇家空軍在英國和冰島服役，畫有許多田莊作品，〈田野上空的風暴〉是其一。

羅伯茨（Goodridge Roberts）為詩人和小說家之子，自幼受到藝術的刻意培植，在巴黎高等美術學院和紐約藝術學生聯盟習畫，1952年代表加拿大參加威尼斯雙年展。〈日光下的秋樹林〉行筆率意，自具格律。

科斯格洛夫（Stanley Cosgrove）在蒙特婁藝術學院學習，和前述的霍爾蓋特成為好友。1939年在魁北克首次個展，獲得獎學金赴法國留學，因二戰爆發，結果轉往墨西哥向歐洛斯科（Jose Clemente Orozco）學習。回國後成為加拿大畫家集團一員並當選皇家科學院院士。所作〈風景〉、〈冬樹〉等筆意粗獷，色彩暗鬱，帶有真摯無華的個性表現。

理查德（René Richard）雖不屬於集團成員，但是草莽性與七人團十分接近，因此放在一起論介。理查德瑞士出生，十一歲時隨家人移民加拿大在阿爾伯塔省（Alberta）務農生活，成年後改獵皮草維生，走遍加國北部荒寒地帶。三十二歲在巴黎認識同胞畫家甘農成為他的學生，返國後繼續捕獵職業，畫下大量半抽象的荒野風景，1943年在蒙特婁展覽獲得巨大成功。〈獨木舟〉的粗獷寫意，個人風格濃烈。

▌當代藝術協會成員與相關畫家

1938年底成立的「蒙特婁當代藝術協會」是由約翰・萊曼（John Lyman）的思

想和藝術實踐影響組成，包括亨福瑞、羅伯茨等，形成與七人團抗衡的東方集團。萊曼為美國出生的加國畫家，法國學習後數度往來歐陸與加拿大，其純繪畫的美學觀念和帶有簡約的敘情性作品如〈巴黎－盧森堡〉初時得不到保守社會接受，直到1931年再次從巴黎回到蒙特婁才終於獲得認可。當代藝術協會更得到兩名受到歐洲超寫實主義影響的重要畫家培廉（Alfred Pellan）和博爾杜阿斯（Paul-Emile Borduas）支持。1941年另一全國性的「加拿大藝術家聯合會」（Federation of Canadian Artists）宣告成立，除去和「加拿大畫家集團」重疊成員外，畢埃勒（André Charles Biéler）和克勞提耶（Albert Edward Cloutier）較為出色，附圖為畢埃勒所作〈孟斯庫爾市場〉。

麥可‧斯諾　**飛停**　2008　裝置　多倫多伊頓中心

二戰後加國藝術受以紐約為中心的美國現代藝術影響，1950年代後抽象繪畫和新造型藝術家里奧勒（Jean-Paul Riopelle）、哈羅德‧唐（Harold Town）和麥可‧斯諾（Michael Snow）以高度個人風格創作崛起，但是風景因素仍然存在，像斯諾的裝置〈飛停〉，內容即取材北國風景的延伸。

▌結語——畫家在當代藝術中的風景獨白

在北美大陸上，美國和加拿大繪畫都是從風景中尋得國家文化的凝聚力，但是自從現代藝術勃興，美國揮別了客觀景物的描寫，擁抱商業文明的瞬間喧嘩，而加拿大畫家卻沒有背離孕育他們的原始自然。及至上世紀末和本世紀初的加國當代藝術發展，面對前衛風潮，勒米埃（Jean Paul Lemieux）、亞雷克斯‧科爾維爾（Alex Colville）將風景與生活寫實做出完美結合，表現迴異歐陸和美國的敘述形式。勒米埃是20世紀魁北克最重要的畫家，所畫人物和風景傾訴了一種漠然情緒，〈白色香榭麗舍〉的蒼茫雪原是他的典型風格。科爾維爾在多倫多成長，二戰時參加軍旅，戰後成為美術老師，所繪〈馬和火車〉、〈海灘的一對〉、〈狗、男孩和聖瓊斯河〉、〈出發〉、〈太平洋〉、〈七隻烏鴉〉等，以冷峻無言、敏感孤獨的內心表述贏得廣大的認同。

加拿大經歷了漫長的和平建國並參與了兩次遙遠的世界戰爭，在藝術家眼裡，人生擺在廣袤的自然時空，何嘗不也是一幕幕恆久的風景。他們創作的風景獨白，使得加拿大美術置身於世界當代潮流，卻保持了自己的人文內涵，成績斐然。

1 | 史坦利・科斯格洛夫　**風景**　年份不詳　油彩　30.5×40.6cm

2 | 雷內・理查德　**獨木舟**　1965　油彩、畫板　104.1×121.9cm

3 | 約翰・萊曼　**巴黎－盧森堡**　1923　油彩、畫板　33×41cm

4 | 安德烈・查爾斯・畢埃勒　**孟斯庫爾市場**　1949　水粉、紙本
　　23.8×32.5cm

5 | 尚・保羅・勒米埃　**白色香榭麗舍**　1956　油彩、畫布
　　52×109.2cm

6 | 亞雷克斯・科爾維爾　**馬和火車**　1954　蛋彩　40×53.3cm

7 | 亞雷克斯・科爾維爾　**出發**　1962　媒材不詳　尺寸不詳

8 | 亞雷克斯・科爾維爾　**七隻烏鴉**　1980　壓克力、纖維板
　　60×120cm

Chapter 7

墨西哥風景畫

▋前言

　　位於北美洲南方的墨西哥不同於北部的美、加,這兒歷史文化悠久,藝術上人文生活的影響較諸自然更形強烈。廣義的墨西哥藝術史通常圍繞現今的地理區域,依循時間先後,大致分為歷史前期、殖民時期、19世紀革命獨立時期、20世紀壁畫復興運動及現代主義風潮作論述。歷史前期指1519年歐洲人抵達前的古老印地安瑪雅(Maya)和阿茲台克(Aztec)文明,時間超過三千年,雖然文化璀璨,藝術上卻未留存風景表現。1521年西班牙征服此地,導致近三百年殖民統治。受到政治和教會影響,幾乎所有建築、繪畫生產全部沿襲歐洲傳統,內容反映生活美德和虔誠信仰,歷史與肖像成為美術主導畫種。1821年獨立建國後,經歷君主政體、共和、君主復辟、恢復共和、軍人獨裁和再度共和,文化上初時仍然遵從歐洲風格,但本土因素影響終於出現改變。及至20世紀上半,隨著社會寫實主義藝術家如阿特爾博士(Dr. Atl)、歐洛斯科(Jose Clemente Orozco)、里維拉(Diego Rivera)、西蓋羅士(David Alfaro Siqueiros)和費爾南多・萊亞爾(Fernando Leal)的壁畫復興運動確立了對混種文化面貌的認同。20世紀50年代後墨西哥藝術家的「斷裂運動」(The Rupture Movement)揮別了壁畫運動的社會論述,風格愈趨全球化,而隨後的「新墨西哥主義」(Neomexicanismo)則以自身的流行文化呼應後現代的多元訴求。

　　在殖民統治壓迫,戰爭動亂和社會革命背景下,長久來這兒多數畫家幾乎只見君權的威儀,神權的敬仰或革命的激情,而不見自然山川的秀美壯麗,人們對生活的關注更甚於純粹美麗風景欣賞。綜觀北美三國的風景創作表現,相較於美國的崇偉和加拿大的壯麗,墨西哥的表述受到歷史、地理和人文孕育,偏向荒蕪乾渴,風景繪畫不只是土壤、植物的景觀再現或感動讚嘆,更是人類活動的方案,具有厚重的生命內質。威猛、暴烈、毀滅而不確定性的火山、荒岩、枯木等成為重要的,具隱喻性的表現材

110

料，視覺力度讓人驚心動魄。即使其後的現代主義創作，也呈現了民族生命的情感喜怒，未經雕琢而保留著樸素本質。

▌殖民時期、革命獨立和19世紀

　　在殖民時期、革命獨立和19世紀，外來畫家對殖民地藝術發展占據重要地位。早期的16、17世紀有法蘭德斯畫家培瑞恩斯（Simon Pereyns）、西班牙人安德烈斯·德·拉·孔查（Andrés de la Concha）等影響、帶領本地畫家利亞爾潘朵（Cristóbal de Villalpando）等從事歷史宗教的人物繪製。18、19世紀法國人沃爾德克（Jean-Frédéric Waldeck）和英國畫家艾傑頓（Daniel Thomas Egerton）開始有接近風景的敘述留存。沃爾德克1766年生，據說是法國古典主義畫家雅各－路易·大衛（Jacques-Louis David）的學生，但是資料並不可信，〈霍奇卡羅金字塔〉是他在墨西哥的寫生。艾傑頓是英國藝術家協會成員，來至墨西哥留下〈波波卡特佩爾火山口〉等作品，1842年在墨國遭到謀殺死亡。另外德國畫家約翰·莫里茨·魯堅達斯（Johann Moritz Rugendas）十九歲時首次來到南美，此後一生繼續美洲探索，畫下許多風景作品，〈科利馬火山〉是他的旅墨之作。魯堅達斯的德國同胞，工程師卡爾·內伯爾（Carl Nebel）繪製了許多書籍插畫石版作品，包括1846年美墨戰爭的記述，〈薩卡特卡斯概見〉是純粹的風景描繪。另位法國訪客尚－阿道夫·博斯（Jean-Adolphe Beaucé）繪製了墨西哥戰爭史畫如〈1863年3月29日普埃布拉圍困時巴贊將軍攻擊聖澤維爾堡〉等，爾後美國哈德遜河學派的湯瑪斯·摩蘭也留有墨西哥風景寫生，這些作品本身或描述事件的背景，直接、間接記錄了墨國的風光景致。

　　19世紀中葉墨西哥獨立後的後殖民時代，西班牙人朝聖者克拉福（Pelegrin Clave）及墨西哥本土畫家璜·科爾德羅（Juan Cordero）和雷布爾（Santiago Rebull）等仍然致力歐洲風格的肖像人物繪製，1871年聖卡洛斯學院（Academia de San Carlos）成立，直到今日，這裡產生許多重要的藝術和建築人才，包括兩位風景畫代表人物：蘭德西奧（Eugenio Landesio）和貝拉斯科（José Maria Velasco），還有部分應和畫友，他們的簡介略述於下：

　　尤金尼歐·蘭德西奧原籍義大利，曾在羅馬從事風景畫創作，1955年受聘墨西哥聖卡洛斯學院執教二十二年之久，成為墨國風景畫的開拓者，其理想式的創作表現影響了幾代畫家。〈緊鄰彭薩科拉，聖安東尼奧道路聖安吉洛橋〉作品裡，教堂、橋樑、彎河與人民共譜出日常的生活景觀。〈科隆莊園〉從近景到遠景，表現細膩。〈墨西哥谷從聖塔伊莎貝山〉裡土著人們在山坡休息，中間是遼闊平原，與遠處雲天和積雪的火山織就出浪漫的美麗世界。

　　卡西米羅·卡斯特羅（Casimiro Castro）出生於墨西哥獨立後五年（1826），經歷國家初建的動盪歲月，以版畫繪製下墨國的歷史圖像。在墨西哥市寫生〈布卡瑞里

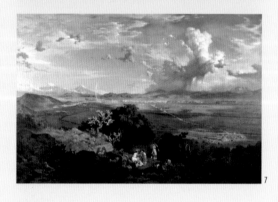

1 | 尚－佛烈德利赫・沃爾德克　霍奇卡羅金字塔　約1829
　　水彩、畫紙　尺寸不詳
2 | 丹尼爾・湯瑪斯・艾傑頓　波波卡特佩爾火山口　1834
　　油彩、畫布　33×41cm
3 | 約翰・莫里茨・魯堅達斯　科利馬火山　約1834　油彩、畫布
　　尺寸不詳
4 | 卡爾・內伯爾　薩卡特卡斯概見　1839　石版印刷　22.5×33.5cm
5 | 尚－阿道夫・博斯
　　1863年3月29日普埃布拉圍困時巴贊將軍攻擊聖澤維爾堡　1870
　　油彩、畫布　215×375cm
6 | 尤金尼歐・蘭德西奧　緊鄰彭薩科拉，聖安東尼奧道路聖安吉洛橋
　　1855　油彩、畫布　50×64.7cm
7 | 尤金尼歐・蘭德西奧　墨西哥谷從聖塔伊莎貝山　1870　油彩、畫布
　　150.5×213cm
8 | 卡西米羅・卡斯特羅　布卡瑞里大道　1855　石版印刷　30×38cm
9 | 路易士・科托　聖克里斯托波・羅米塔風景　1857　油彩、畫布
　　72×98cm
10 | 路易士・科托　瓜達盧佩學院　1859　油彩、畫布　73.5×112cm
11 | 何塞・金門尼斯　墨西哥主教堂育幼學校內部　1857　油彩、畫布
　　81×104.5cm
12 | 何塞・馬利亞・貝拉斯科　聖奧古斯丁修道院前庭　1860
　　油彩、畫布　72×98cm
13 | 何塞・馬利亞・貝拉斯科　特奧蒂華坎太陽金字塔　1878
　　油彩、畫布　29×44cm
14 | 何塞・馬利亞・貝拉斯科　墨西哥鐵路麥特勞克深谷曲橋　1881
　　油彩、畫布　尺寸不詳

大道〉圖中，西班牙國王卡羅斯四世（Carlos IV）雕像至今仍在原處，但是圓形鬥牛場已經被高樓取代而不復存在。

路易士・科托（Luis Coto）出生墨國托盧卡市（Toluca），在聖卡洛斯學院學畫成為蘭德西奧的學生，並繼老師之後在該校任教。〈聖克里斯托波・羅米塔風景〉和〈瓜達盧佩學院〉都借風景描寫表現了當時生活情景。

何塞・金門尼斯（José Jiménez）為蘭德西奧弟子，只活了二十九歲，其他生平不詳，所作〈墨西哥主教堂育幼學校內部〉平穩紮實，收藏於墨西哥國家藝術博物館。

何塞・馬利亞・貝拉斯科是墨國最重要的風景畫家，也是蘭德西奧的學生，曾獲得全國展覽金獎，且在費城、芝加哥及巴黎世界博覽會中展出，由於純正的本土身分，所作被視為墨國地理民族的象徵。〈聖奧古斯丁修道院前庭〉表現了恬適的鄉居景象。〈特奧蒂華坎太陽金字塔〉描繪墨國獨特的歷史遺蹟。〈墨西哥鐵路麥特勞克深谷曲橋〉結合了時代建設力量，暗示國家的艱難前進。〈眺望大奧阿莎卡城市和山谷〉採用大取景手法，表現了廣袤而略帶乾澀的鄉土。〈觀看桂拉塔歐〉丘陵綿延起伏，行人背負行囊默默獨行。

差不多與這些畫家同時的阿瑞奧拉（Fortunato Arriola）為富有的地主之子，自學繪畫有成，三十歲後定居美國舊金山，成為墨西哥的「海外」畫家，以肖像和熱帶風光的風景作品受到注意，1872年去紐約參加畫展，回程時因所搭輪船爆炸死亡。所作〈薩克拉曼多河日落〉具有含蓄的浪漫主義情感。

稍後的克勞賽爾（Joaquín Clausell）學畫時因為政治活動入獄遭學校開除，出獄後改讀法律並成為律師和記者，復因捲入政治麻煩而流亡巴黎，與印象派畫家畢沙羅，作家左拉（Zola）等交往。三十五歲重拾畫筆，專注印象風格的風景創作。其後返國直到1935年去世，對阿特爾博士、里維拉等壁畫復興運動畫家多所掖助，成為銜接兩個時代的重要人物。〈農場〉和〈傍晚之海〉用色厚實，以印象手法描繪了墨國的自然景色。

▌壁畫復興運動時期

墨西哥近代革命通常指20世紀初期墨國發生的政治和社會巨大變革，時間約從1910年迪亞茲（Porfirio Díaz）舞弊的選舉至1920年12月北方之奧布雷貢（Alvaro Obregón）當選總統為止。十年革命動亂使得墨西哥失去全國十分之一人口，導致全國革命黨（後來改名革命制度黨）興起，帶領國家施行社會主義政策，對藝術產生了深巨影響，直接結果產生了1920至50年代的墨西哥壁畫復興運動。這一運動發生背景是長期革命衝突終於歇止，百業待興，國家亟待建設。對許多城市知識分子和藝術家來說，政府委以工作成為盟友，共同宣揚政治理念，包括強調墨國本土認同的民族主義詮釋，而不是歐洲主題的再現。

這條政令宣導與藝術生產合一運動，由當時教育部長何塞‧巴斯孔塞洛斯（José Vasconcelos）發起，面對高達九成文盲的時局，提出「以藝術啟蒙民智」主張，政府提供公共建築和學校牆壁，邀請藝術家創作，目的是榮耀墨西哥革命和重新定義墨國人民的民族認識。參與藝術家採用大膽的土著形象和民俗色彩，描寫自身歷史的群眾活動，以平民的社會性取代歐洲的莊嚴表現。運動發起者和代表畫家是阿特爾博士和其後有所謂三傑：歐洛斯科、里維拉和西蓋羅士，在強烈的主題意識主導下，以藝術創作來陳述社會主義思想，在表現形式上與歐洲傳統美學手法決裂，雖然當時招致資本主義緊鄰美國的惡評，喻之為無藝術價值的宣傳畫，卻也成為後殖民時空第三世界的藝術典範，終使得墨國繪畫第一次進入國際關注的視野。其中致力或兼及風景創作的畫家有：

馬丁內茲（Alfredo Ramos Martinez）是壁畫復興運動萌芽期重要畫家，1871年生於新萊昂省蒙特瑞（Monterry, Nuevo Leon）地方，為珠寶商之子。1900年前往巴黎學習，參與了各種藝文沙龍，並贏得春季沙龍金獎。九年後回返墨國，不久成為國家科學院藝術部董事，接著創立一所露天藝術學校，學生包括後來壁畫三傑之一的西蓋羅士。不過正當壁畫運動蓬勃展開之際，馬丁內茲為治療女兒痼疾遷居到美國加州，最後卒於斯地，作品以生活人物為主，獲有「墨西哥現代主義之父」美稱。〈墨西哥風景〉是少數風景創作之一，粗實厚重，帶有強烈的泥土氣息。

阿特爾博士1875年出生於墨國中部哈利斯科州（Jalisco）畢華莫市（Pihuamo），本名杰拉德‧莫里樂（Gerardo Murillo），聖卡洛斯學院畢業後到義大利深造，加入社會主義組織，且改變了自己名字。回國後創辦雜誌批評時政，同時投入壁畫復興運動的宣導，起步比他的壁畫同儕為早，在文學創作上也享有盛譽，後來被任命擔任母校聖卡洛斯學院院長職務。由於對戶外自然的熱愛，阿特爾博士成為繼貝拉斯科之後墨西哥最重要的風景畫家，對於火山的描繪前無古人，1943年在觀察帕里庫廷（Paricutín）火山噴發時受傷截肢。所作〈雲〉、〈帕里庫廷火山爆發〉、兩件〈帕里庫廷火山〉、〈加利斯科，費胡阿莫山谷〉等不是優雅的風景讚歌，而是雄渾的自然交響曲。

哥蒂亞（Francisco Goitia）為墨國中部一莊園管理員的私生子，母親在生產他時死亡，可謂帶有先天的悲劇性。在聖卡洛斯學院從貝拉斯科學習，其後前往歐洲在西班牙巴塞隆納深造，1912年回到家鄉，正值革命高潮，目睹了人民慘痛生活，對他創作激發了積極影響。20年代壁畫復興運動積極展開之際，哥蒂亞沒有參加政府提供的壁畫工程，反而沉迷宗教過著隱士般生活，一生留下的作品不多，但是〈薩卡特卡斯風景與吊死男子〉已是墨西哥革命期的代表「風景」，〈橄欖樹群〉則表現了扎實的繪畫功底。

何塞‧克萊門特‧歐洛斯科為壁畫復興運動本土派大師，1883年生，曾經就讀聖

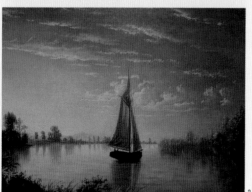

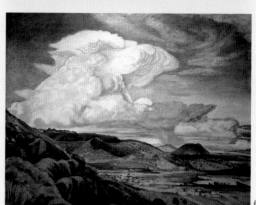

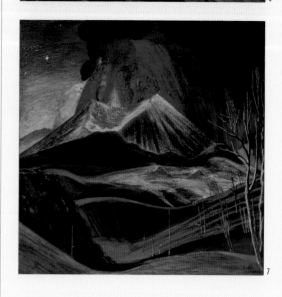

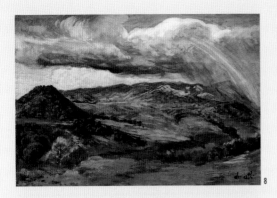

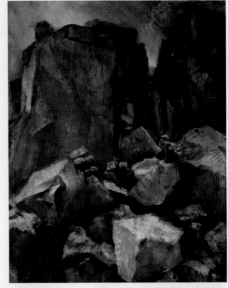

1 | 何塞・馬利亞・貝拉斯科　**眺望大奧阿莎卡城市和山谷**　1887
　　油彩、畫紙　45×60cm
2 | 福圖納托・阿瑞奧拉　**薩克拉曼多河日落**　1869　油彩、畫布
　　尺寸不詳
3 | 華金・克勞賽爾　**農場**　1910　油彩、畫布　45.4×55.2cm
4 | 華金・克勞賽爾　**傍晚之海**　約1910　油彩、畫布　101×151cm
5 | 阿弗瑞多・拉莫斯・馬丁內茲　**墨西哥風景**　約1935
　　水彩、炭筆、紙本　68.6×82.6cm
6 | 阿特爾博士　**雲**　1934　油彩、畫布　76.9×100cm
7 | 阿特爾博士　**帕里庫廷火山爆發**　1943　油彩、畫板　168×168cm
8 | 阿特爾博士　**加利斯科，費胡阿莫山谷**　約1953　油彩、紙板
　　44.1×64.1cm
9 | 法蘭西斯科・哥蒂亞　**薩卡特卡斯風景與吊死男子**　1914
　　油彩、畫布　194×109.7cm
10 | 何塞・克萊門特・歐洛斯科　**龍舌蘭下**　1926-1928
　　墨水、鉛筆、畫紙　41.9×52.1cm
11 | 何塞・克萊門特・歐洛斯科　**三位女士和龍舌蘭的風景**　1930
　　油彩、畫布　46×65.5cm
12 | 羅伯特・蒙特涅格羅　**岩石**　約1960　油彩、畫布　69.84×57.15cm
13 | 迪亞哥・里維拉　**屋橋**　1909　油彩、畫布　147×121cm

卡洛斯學院，二十一歲時因為炮竹意外炸傷左手，不得不整個鋸掉。藝術創作因強烈政治意識，使他揮別傳統學院式的表現，改從濃重、激情的草莽手法，但是最初得不到賞識，不得不前往美國工作十年之久，直至1934年重回墨國才終於受到肯定。由於個人生活經歷，相較於里維拉鼓吹的革命光榮，歐洛斯科更多描述人類苦難，內容往往血腥殘暴。所作風景不多，少數如〈龍舌蘭下〉畫下樹底被劍刺穿的屍體，慘厲程度和哥蒂亞不相上下；〈三位女士和龍舌蘭的風景〉也呼應著自己厚重的社會論述。

蒙特涅格羅（Roberto Montenegro）出生於瓜達拉哈拉（Guadalajara），在聖卡洛斯學院學畫時和里維拉、哥蒂亞等同學，其後前往馬德里和巴黎深造，歸國後成為最早的第一批壁畫家之一，但由於所作並未呈現強烈的社會思想，終至在群雄爭逐的壁畫運動中失去聚焦。創作以人物為主，後期作品帶有超現實內容，風景甚少，〈岩石〉結構嚴謹厚重，是他的佳作。

迪亞哥‧里維拉生於瓜納華托（Guanajuato），為壁畫運動領袖，聖卡洛斯學院畢業後到歐洲的馬德里和巴黎學習，曾受塞尚和立體主義影響。回到墨西哥後參加政府推動的壁畫計劃，以產量巨大和意識鮮明、內容繁複的滔滔偉論成為運動領袖。風景表現雖不是創作主軸，為數仍然頗有可觀：早年畫有法國、西班牙等地風景如〈屋橋〉、〈風雨後〉、〈風景〉等，大體沿襲歐洲的繪畫表現技法，平和中蘊含著詩意；〈薩帕塔式風景〉是立體風格的創作。中期常借自然來敍述激動的人生，〈仙人掌風景〉、〈象徵風景〉等，旱地的仙人掌和枯樹被擬人化成為生命的歡娛與痛苦。墨西哥市國家宮壁畫〈特拉特洛科市場〉則重現了歷史前期輝煌的阿茲台克盛世景況，金字塔、城市建築和遠方火山背景共營出一個平靜有序的舞台世界。

大衛‧阿法羅‧西蓋羅士為壁畫復興運動後期代表畫家，生於奇瓦瓦省（Chihuahua），一生投注藝術和政治，兩者都充滿著叛逆精神。史達林主義信仰使他遠赴西班牙參與當地內戰，又參加國內之暴力抗爭，曾經入獄和遭到驅逐出境。所作和歐洛斯科及里維拉比較，無產階級意識更為強烈。〈奇瓦瓦〉是件奇怪的「風景畫」，故鄉成群人們崇拜著謊言死雞，似在強調一切均是徒勞無功。〈火山風景〉承繼了阿特爾博士的火山論述，只是爆發得更為猙獰，更具毀滅性。

除以上畫家外，何朗（Saturnino Herrán）是里維拉同學，所作學院風格的雄偉的土著畫像，賦予原住民性靈尊嚴，在美術史上有重要地位，但由於不畫風景，本文就略過不述。另一位壁畫復興運動重要畫家萊亞爾也沒有風景作品。芙麗達‧卡蘿（Frida Kahlo）是里維拉的妻子，也是20世紀最著名女畫家之一，雖然畫油畫而不是壁畫，依然是墨西哥現代派的深思熟慮的一部分，她的作品強調了墨西哥民俗文化色彩影響，作品以自身肖像最為人知，風景不多，但由於表現了女性的土地意識，我將在未來的「女性創作」篇章再述。

▍浪花淘盡英雄

　　墨西哥壁畫復興運動代表畫家大多在20世紀50、60年代陸續過世，浪花淘盡英雄，使得這場蓬勃的藝術革命逐漸走入尾聲。在這些藝術家生前死後，由於過度投入政治，他們部分作品受到反對者破壞而消失，但是運動整體的光輝持續存在，且成為傳奇。畫家群體中除阿特爾博士外幾乎沒有真正的風景畫者，或者說他們無暇放眼生活以外的自然，不過從留下的少量風景創作看，其驚心動魄的表述與自身的社會人文深深結合，血淚愛恨令人印象深刻。

▍現代主義及當代發展

　　20世紀壁畫復興運動的民族主義首先由塔馬尤（Rufino Tamayo）打破，他以美國紐約做舞台，以略帶超現實思想的半抽象作品贏得國際聲響。其他一些早期現代派畫家，像羅梅羅（Carlos Orozco Romero）等也是在墨國以外發展，後來逐漸影響到自己國內創作。

　　至1950年代，墨西哥經濟增長、中產階級和工人力量壯大，1959年古巴革命勝利，墨國社會受到鼓舞，爭取民主權利呼聲高漲。藝術上伴隨現代化發展與國際間關係的重建，視覺藝術、建築、文學、電影和戲劇都出現了革新變化，學界將這一時期的創作者稱做「斷裂的一代」（Generación de la Ruptura），認為是墨西哥「當代」文化的源起。此前奧地利－墨西哥畫家帕廉（Wolfgang Paalen）的創作提供了拉美藝術家對歐洲超寫實主義自我內化的重要借鏡，影響此時開始顯現。畫家菲爾格雷斯（Manuel Felguérez）、奎瓦斯（José Luis Cuevas）、納瓦羅（Gilberto Navarro）、科羅內爾（Rafael Coronel）、阿爾弗雷多・卡沙內達（Alfredo Casaneda）和雕塑家璜・索里亞諾（Juan Soriano）等拒絕僵硬的社會現實和民族主義論述，以具象或抽象創作呈現出超現實的視覺悖論。1952年位於墨西哥市玫瑰區倫敦街163號的Prisse畫廊開幕，「斷裂」的風雲人物是這裡常客，成為墨國藝術發展轉向和當代藝術變革的見證。

　　及至1960至80年代，充滿了色彩和對比度的新表現主義興起，瑞士－墨西哥畫家岡瑟・傑索（Gunther Gerzso）、菲爾格雷斯和哥瑞諦斯（Mathias Goeritz）的抽象表現引領風騷，但與「風景」遙遠。80年代中期代表者中璜・亨德瑞克斯（Jan Hendrix）和皮塔朵（Alejandro Pintado）的裝置則常與風景掛鉤。其後新墨西哥主義是一個稍微超現實，有點媚俗，專注於流行文化的後現代版本，而不是歷史和社會表述的風潮。這一名稱原帶貶意，對墨西哥傳統價值觀提出質疑，後續影響仍待評估。

　　茲將以上時間與風景創作相關的藝術家與作品簡介於下：

　　卡洛斯・歐洛斯科・羅梅羅為瓜達拉哈拉一裁縫之子，父親雖然不懂藝術，卻支

1 | 迪亞哥‧里維拉　特拉特洛科市場（局部）　1945　壁畫
　　尺寸不詳　墨西哥市國家宮
2 | 迪亞哥‧里維拉　薩帕塔式風景　1915　油彩、畫布　145×125cm
3 | 迪亞哥‧里維拉　風雨後　1910　油彩、畫布　120.7×146.7cm
4 | 迪亞哥‧里維拉　仙人掌風景　1931　油彩、畫布　125.5×150cm

5 ｜魯菲諾・塔馬尤　**岩石風景**　1925　油彩、畫布　39.5×49.5cm
6 ｜魯菲諾・塔馬尤　**月狗**　1973　版畫　57.2×76.8cm
7 ｜魯菲諾・塔馬尤　**男人**　1953　壁畫　560×400cm
　　達拉斯藝術博物館
8 ｜大衛・阿法羅・西蓋羅士　**奇瓦瓦**　1947　油彩、畫板
　　76.5×93cm
9 ｜大衛・阿法羅・西蓋羅士　**火山風景**　約1960　壓克力畫板
　　63.5×82.55cm
10 ｜卡洛斯・歐洛斯科・羅梅羅　**色彩測試**　1953　油彩、畫布
　　29.2×39.4cm

持兒子學習繪畫。羅梅羅後來成為漫畫家並參與許多文化機構的創立，自身創作受到歐洲超寫實主義影響，所作〈色彩測試〉帶有夢幻氣質。

魯菲諾・塔馬尤生於墨國南部的奧阿沙卡（Oaxaca），父母去世後搬到墨西哥市與姑姑居住，在聖卡洛斯學院學畫時正值壁畫復興運動蓬勃發展時候，但他不認同里維拉等主張的革命必要論述，認為革命只會帶來傷害，因而拒絕政治社會現實表述，由於在當時環境無法表達自己，而在1926遷往紐約發展。他在隨後創作裡注入大量墨西哥元素，陳述了荒蕪的自然和印地安神話思想，因此獲得國際聲名，但是在墨國本身，對他的成就始終存有爭議，直到壁畫運動狂飆過後才得到愈來愈多的認可。塔馬尤晚年回到墨西哥定居，1991逝世時被譽與壁畫三傑齊名的「第四大」（The Fourth Great One），以及墨國現代主義的完成者。從他的〈岩石風景〉、〈村屋〉、〈男人〉、〈乾旱的風景〉、〈月狗〉諸作，可以觀察到濃厚的土地、自然與人文情感。

萊德斯瑪（Gabriel Fernández Ledesma）出生墨國中部阿瓜斯卡連迭斯（Aguascalientes），生平工作跨足陶藝、出版、教育和手工藝各領域，繪畫以人物為主，風景作品〈工業風景〉粗重厚實，表現了南國氣象。

璜・奧戈爾曼（Juan O'Gorman）為一愛爾蘭父親和墨西哥母親之子，在聖卡洛斯學院修習建築，畢業後成為墨國最早的現代主義建築師，留下著名作品有國立自治大學中央圖書館、里維拉和芙麗達・卡蘿之家等。奧戈爾曼也從事壁畫和圖繪創作，風格繁瑣細膩，與他建築的簡約成為明顯對比，〈追憶雷梅迪奧斯〉是其典型表現。奧戈爾曼晚年罹患憂鬱症，七十七歲自殺結束了生命。

沃爾夫岡・帕廉出生於奧地利維也納富裕的猶太家庭，家中來往的藝術友人包括作曲家馬勒（Gustav Mahler）等，青年時在巴黎與勃拉克（Georges Braque）等現代藝術家交往，其後父母離異家道沒落。由於結識超現實詩人艾呂雅（Paul Eluard）、安德烈・布魯東（André Breton）和畫家杜尚（Marcel Duchamp），帕廉參加了最早的「超現實」主義畫展。1939年應芙麗達・卡蘿邀約前往墨西哥，後來脫離「超現實」主義，興趣轉移至美學探討和考古上，1959年自殺死亡。附圖〈禁地〉、〈平衡〉都是他巴黎時期的超現實作品，與風景帶有某種連繫關係。

辜帖列思（Francisco Gutierrez）生於奧阿沙卡（Oaxaca），幼時失去聽覺，後來的繪畫選擇現代語彙，與當時流行的社會意識不同。三十九歲過世，生平記載不多，作品多數散失，死後卻得到愈來愈多的注目。〈靜物〉一作將靜物和風景結合，具有無言的詩意。

安吉阿諾（Raul Anguiano）出生時正值墨西哥革命高峰期，十九歲遇見里維拉和歐洛斯科，參與壁畫繪製工作，屬於壁畫復興運動第二代畫家。除壁畫外安吉阿諾也致力油畫和版畫，內容描述印地安原住民生活，〈婦女和龍舌蘭〉是其中一幅。

塞拉諾（Manuel Gonzalez Serrano）出生在哈利斯科州（Jalisco）一虔誠天主教家庭，作品帶有現實與虛幻的非邏輯表現，自然風景常被用為創作元素，但也由於早逝，生前並未享受成功，〈風景〉是留存作品之一。

尼希扎瓦（Luis Nishizawa）為日本移民和墨西哥女子之子，聖卡洛斯學院畢業，投身壁畫、圖畫及雕刻創作，長期執教於國立自治大學。筆下風景如〈佩德雷加爾〉、〈風景〉等大多描繪墨國中部高原景色，反應了墨西哥和日本的文化特質。不同於大多數墨西哥風景畫家，景象是他表述的終極，而不僅只是語言。

莫雷諾（Nicolás Moreno）出生於墨西哥市，自小幫祖父趕驢，開始接觸到大自然。十歲時因為城市政治動盪而避居鄉間，對自然的喜愛使他後來選擇成為風景畫家，所作不僅記錄了景色的美麗外表，還包括破壞、貧窮與苦難內質，被譽為何塞·馬利亞·貝拉斯科和阿特爾博士傳統的繼承者。〈架子〉描繪出熱地山谷的茂盛植被，寫實中帶著細緻的感情。

伊格納西奧·巴瑞奧斯（Ignacio Barrios）是礦工之子，幼年時來礦場探視父親，周邊的森林是他最好的遊樂場。1948年報考聖卡洛斯學院，得到里維拉支持並成為安吉阿諾的學生。由於家境貧困，他以水彩取代多數畫家使用的油彩，並且以獨特的水份處理技巧獲得聲譽。

璜·亨德瑞克斯為荷蘭出生的墨西哥當代藝術家，十六歲就讀皇家藝術學院，因為叛逆，遭到學校開除，後來短暫進入Ateliers '63學校並遊歷世界。1975年得到獎學金前往墨西哥研究當地風景，此後就留在墨國創作，製作有許多大型裝置，靈感主要取自大自然的樹與葉，再現出一個人造的自然風景，2010年為多哈大學學生中心所製〈藝術牆〉正是這樣作品。

亞歷杭德羅·皮塔朵生於墨西哥市，像亨德瑞克斯一樣，也是企圖以裝置再造一個人造風景，只是他以歷史記憶來催化，達到不協和的轉化目的，在國際展上嶄露頭角。〈裝置〉展出於墨西哥市聖卡洛斯國立博物館，自然圖片和歷史建築形成一個絕佳「風景」。

▌結語

從壁畫復興運動直至今日，墨國政府在其藝術發展間扮演著重要角色，提供各種獎掖機會，吸引國際藝術家參與，不過也因為政治力介入，風景畫始終淪為次要畫種。在20世紀後半的後現代時空，壁畫運動成為典範，成功開啟了國際市場，但也使得墨國的非主流風景創作繼續遭到忽視，未能得到藝術史公正的關注。在少數倖存的墨西哥風景畫觀察，它們與美國、加拿大最不同的是這裡畫家描繪的風景不是自然山川景致，而是顛沛的人生。

1｜法蘭西斯科·辜帖列思　**靜物**　1941　油彩、畫布　55×70.5cm
2｜加布里埃爾·費南德斯·萊德斯瑪　**工業風景**　1929　油彩、畫布
　　60×52cm
3｜璜·奧戈爾曼　**追憶雷梅迪奧斯**　1943　油彩、畫板
　　50.5×75.8cm
4｜沃爾夫岡·帕廉　**禁地**　1936　油彩、畫布　92.7×59.5cm
5｜沃爾夫岡·帕廉　**平衡**　1937　油彩、畫布　99×73cm

6 | 勞爾・安吉阿諾 **婦女和龍舌蘭** 1948 油彩、畫布
78.7×98cm

7 | 路易斯・尼希扎瓦 **佩德雷加爾** 1951 媒材不詳 尺寸不詳

8 | 路易斯・尼希扎瓦 **風景** 年份不詳 媒材不詳 尺寸不詳

9 | 廣・亨德瑞克斯 **藝術牆** 2010 尺寸不詳
裝置於多哈大學學生中心
Photograph Courtesy of Alexey Sergeev

10 | 尼古拉斯・莫雷諾 **架子** 年份不詳 媒材不詳 尺寸不詳

11 | 伊格納西奧・巴瑞奧斯 **鄉徑** 年份不詳 水彩、畫紙 尺寸不詳

12 | 曼努埃爾・岡薩雷斯・塞拉諾 **風景** 約1945 油彩、畫板
55.9×71.1cm

美國地域主義和西南藝術

▌地域主義產生緣起及影響

1861-1865年美國南北戰爭重創了南方各州，重建艱辛，聯邦政府其後施行的「半軍事管制」導致南方分離思想瀰漫。及至20世紀初美國都市發展，摩天大樓和大規模生產的機械文明成為現代生活標誌，中西部各州仍然以農業為本，和紐約等大都市城鄉差距擴大，諸項因素反映於藝術即是地域主義（Regionalism）興起。地域主義又稱美國場景繪畫（American scene painting），參與畫家很多出身美國農業心臟州郡，曾就讀芝加哥藝術學院或堪薩斯城藝術學院，創作特色是避開城市生活，創造農村場景，同情非裔民眾，流行時間約在1920-1950年代，尤其在大蕭條的1930年代達到高潮，1934年12月24日發行的《時代雜誌》將之譽為「真正的美國藝術的誕生」。在因應不景氣的小羅斯福（Franklin Delano Roosevelt）總統文化新政「聯邦藝術計劃」驅動贊助下，地域主義成為藝術的心靈慰藉，成為中西部多數聯邦郵局和政府建築物的裝潢風格。

美國風景畫傳統屬於民族主義或浪漫主義的傳遞表達，地域主義畫家認為創作應該關注本土人文歷史，而不是模擬發生歐洲的表現形式，主張藝術描繪日常生活，受到世紀初紐約垃圾桶畫派影響，具有政治和社會意識。二戰前美國「現代主義」尚未形成定論，許多藝術家拒絕1913年紐約軍械庫展覽呈示的歐洲泊來影響，選擇描繪美國城鄉場景的現實表現，蘊涵大蕭條（Great Depression）、社會寫實主義（social realism）、文學（literature）和自然主義（naturalism）幾方面內容。1935年格蘭特·伍德（Grant Wood）發表了〈反抗城市〉（Revolt Against the City）文章，認為大蕭條對美國藝術的影響，迫使許多藝術家不能赴歐留學，從而依靠自身傳統，而不是殖民文化。聲稱把

目光投向美國的創作不是封閉的，相反的，它創建了一個獨立的「現代」敘事風格。地域主義對流行文化產生很大影響，地方性圖繪出現在雜誌上，也影響了兒童書籍插畫。

然而到了1940年代，「現代主義」辯論演變成為地理和政治劃分的兩個陣營，雙方理論代表為藝評家克雷文（Thomas Craven）、紐約攝影家兼291畫廊主持人史蒂格利茲，最終史蒂格利茲推行之紐約軍械庫展覽以降的抽象表現獲取了「現代」正統，而地域主義由於創作涉及社會、經濟和政治內涵，被批評為保守和反現代主義，甚至蒙上民粹和法西斯惡名，黯然退出了時代舞台。事過境遷再重行檢視，此種貶抑並不公正，部分原因固然是商業社會都會品味的主導，另方面是二戰結束迎來了美、蘇冷戰世局，美國民眾的政治認識發生變化，蘇聯共產體制之「社會寫實主義」藝術教條化成為政府宣傳機器，導致美國藝術界對於現實表述產生了恐懼和迴避。

地域主義雖然在「現代」之爭落敗，但它事實上催化了美國藝術的現代演變，像抽象表現主義大師帕洛克（Jackson Pollock）即是地域主義畫家班頓（Thomas Hart Benton）門下學生。即使事情過後，地域主義的影響持續在紐約以外地方發酵，例如達拉斯九人團（Dallas Nine）、芝加哥意象畫派（Chicago Imagist）及西南藝術的興起等都有它的身影，因此今日許多評論視地域主義為二戰前美國繪畫的早期現代藝術運動。

▌地域主義三巨頭

地域主義三巨頭指密蘇里州托馬斯・哈特・班頓、愛荷華州格蘭特・伍德和堪薩斯州柯瑞（John Steuart Curry），他們的創作不因時潮起滅褪色，在美國美術史上占有重要地位。

托馬斯・哈特・班頓生於密蘇里州的政治世家，叔公是該州最早的參議員，父親為律師，當選四屆國會眾議員，童年在華府和密蘇里家鄉成長，其後就讀芝加哥藝術學院，二年後移居巴黎繼續學習，與墨西哥畫家里維拉等交往。一戰時班頓服役美國海軍，戰後居住紐約，左翼的政治思想使他選擇社會議題，尤其密蘇里州農村題材創作。1930年代一些壁畫由於繪有三K黨和奴役、私刑，直言無諱的批評政治、種族主義與好萊塢性文化，展示了強烈能量，有評論認為與其出身政治家庭，強調「人民聲音」有關，卻也引發許多爭議。他的其他作品則專注敘述中西部農民生活的期盼與絕望，在〈新興都市〉、〈打麥〉、〈雹暴〉、〈敗家子〉、〈打穀〉、〈收穫玉米〉、〈牧羊人〉、〈騎走〉、〈劉易斯和克拉克在鷹溪〉等作品中，往昔田園的寧靜被一種隱然的騷擾替代。班頓長期執教於紐約藝術學生聯盟，又再任教堪薩斯城藝術學院，但後來因為言論蔑視學校遭到開除。他是三巨頭中最長壽的一位，1975年工

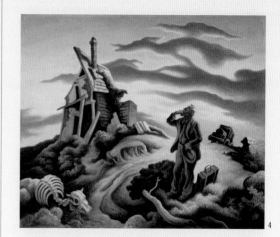

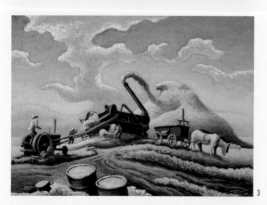

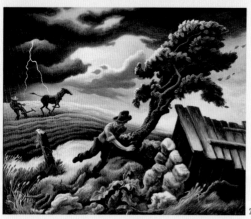

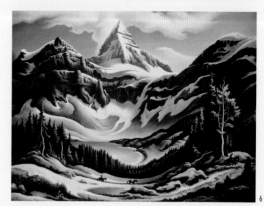

1 | 托馬斯・哈特・班頓　**新興都市**　1928　油彩、畫布
117.16×137.8cm
2 | 托馬斯・哈特・班頓　**雹暴**　1940　蛋彩、畫布、畫板
83.82×101.6cm
3 | 托馬斯・哈特・班頓　**打穀**　1941　油彩、畫板　24.9×33.1cm
4 | 托馬斯・哈特・班頓　**敗家子**　約1939-1941　油彩、畫板
66.36×77.47cm

5 | 托馬斯・哈特・班頓　**收穫玉米**　1945　油彩、畫布　59.69×74.93cm
6 | 托馬斯・哈特・班頓　**騎走**　1964-1965　油彩、畫布　142.6×188cm
7 | 格蘭特・伍德　**保羅・里維爾夜騎**　1931　油彩、畫板　76.2×101.6cm
8 | 格蘭特・伍德　**美國哥德式**　1930　油彩、畫板　74.3×62.4cm
9 | 格蘭特・伍德　**秋耕**　1931　油彩、畫布　74.29×99.69cm
10 | 約翰・斯圖亞特・柯瑞　**悲劇序曲**　1937-1942　壁畫　尺寸不詳
堪薩斯州議會大廈二樓壁畫

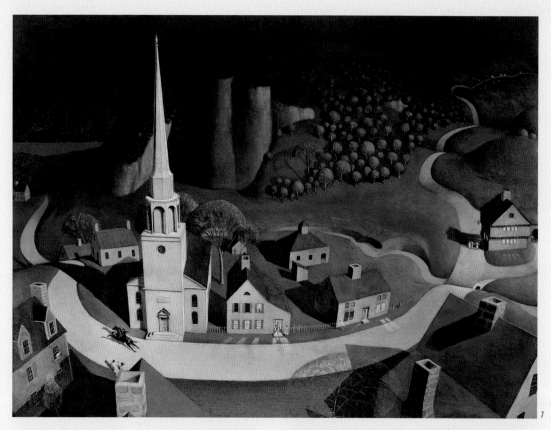

7

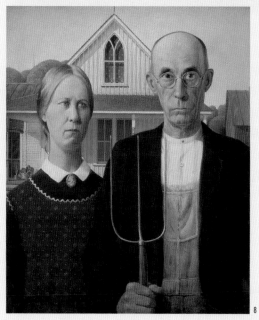

8

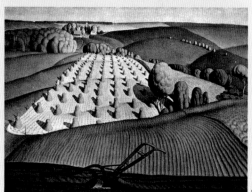

9

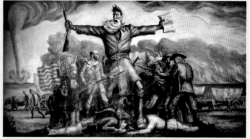

10

作中去世時八十六歲，眼看自己奉獻、信仰的藝術由盛而衰的時不我予，遭受輕視與污名，卻一生頑強、忠實的表達了自己。

　　格蘭特‧伍德出生愛荷華州農村，十歲喪父，母親帶他遷往附近城市錫達拉皮斯（Cedar Rapids），曾在當地金屬店作學徒，1913年進入芝加哥藝術學院學畫，並且赴歐研究。歸國後的大蕭條期間他在愛荷華大學藝術學院任教，1930年所作〈美國哥德式〉的名稱取自畫中房屋窗子形式，此作引起觀眾不同的解讀，有人認為是諷刺小城一成不變單調的生活，有人視為是展示堅定的拓荒精神，無論如何該畫成為美國農村的標誌性形象。伍德一生服膺「藝術家應該專注於自己所知，而不是試圖仿效」這份理念，借創作和演講推廣。1932年夏季在愛荷華州石市（Stone City）創辦了藝術村幫助藝術家參與公共藝術工程，但在二個夏季後因為財務困難而結束。與班頓作品的騷動相比，他的創作顯得安詳平和，〈愛荷華州石市〉、〈秋耕〉、〈赫伯特‧胡佛出生地〉、〈保羅‧里維爾夜騎〉、〈一月〉等理想化的表現了中西部城鎮風光，斯土斯情，成為地域主義的重要典範。

　　約翰‧斯圖亞特‧柯瑞生於堪薩斯州杜納萬特（Dunavant）地方一所農場，19歲進入堪薩斯市藝術學院，其後轉學至芝加哥藝術學院，畢業後擔任多個雜誌插畫工作。1926年到歐洲巴黎研究庫爾貝、杜米埃等寫實巨匠作品，返國後先後居住於紐約及康乃狄克州。1920年代後期得到惠特尼美國藝術博物館青睞，作品受到全國矚目，創作以人物為主，純粹風景極少。30年代經濟大蕭條時柯瑞接受聯邦委託，在威斯康辛大學麥迪遜分校農學院工作，並參加「聯邦藝術計劃」繪製壁畫，為家鄉堪薩斯州議會大廈東廂繪製的〈悲劇序曲〉以殉難的廢奴主義者約翰‧布朗（John Brown）及南北戰爭作主題，背景席捲大地的龍捲風和肆虐的野火象徵了狂暴災害。前景布朗張開雙臂，一手持《聖經》，一手持槍正在嘶吼，兩旁是對峙的雙方，腳下是為信念死亡的人。此畫被視為畫家最好作品，不過並未全部完成，1942年因為與主持單位理念衝突而選擇罷畫，1990年代州議會決議對整起事件表示歉意。無疑的，生活經歷賦予了柯瑞創作的思想泉源，但其社會現實不同於蘇聯、墨西哥繪畫流於政治的宣導或抗爭，〈堪薩斯州龍捲風〉、〈密西西比〉、〈威斯康辛州風景〉、〈草原火〉等流露了更多農村自然災害與人們的生活信仰。1946年柯瑞死於心臟麻痺，享年四十八歲。

▍地域主義其他畫家

　　地域主義在還沒有獲得正式稱謂之前，事實上最早已經出現在南部德克薩斯州，這裡是美國內陸最大一州，地處邊陲，歷史上曾經是獨立國家，無論政治、文化發展往往不隨東岸的紐約、波士頓起舞。羅伯特‧安德多克和法蘭克‧芮夫（Charles Frank Reaugh）屬於早地域主義畫家一代人物，長期在美南經營，以鮮明的德州身分

得到矚目，可稱地域主義的先行者。安德多克1852年生於馬里蘭州，後來在聖安東尼奧和達拉斯執教美術三十八年，創辦了「聖安東尼奧女性藝術家協會」和「達拉斯藝術學生聯盟」組織，作品〈市場〉和歷史畫〈阿拉莫陷落〉等是德州最早的名畫。其子朱利安·安德多克從切斯學習，以畫德州州花藍色矢車菊聞名，筆者在「美國印象派——印象派的地方漫衍」一章曾作介紹。芮夫晚羅伯特·安德多克八年生在淘金熱潮時期的加州，就讀於聖路易美術學院，曾赴巴黎研習，最後落居德州達拉斯，創辦了藝術學校和達拉斯藝術博物館的前身「達拉斯藝術協會」，學生中許多是後來甚具影響力的「達拉斯九人團」中堅成員，一生留下七千餘件作品，〈長角牛眺望峽谷〉是其中之一。

地域主義成形之後，三巨頭外，較重要的畫家有：

特拉維斯（Olin Herman Travis）出生達拉斯，原本學商，後來又從芝加哥藝術學院畢業，曾擔任芝加哥商業美術學院院長，三十五歲回到故鄉創辦了達拉斯藝術學院，此時地域主義成為顯學，自然而然成為當地藝壇要角，作品有〈無題〉等。

伍德魯夫（Hale Woodruff）為非裔美人，1900年生於伊利諾州，後在田納西州納什維爾（Nashville）成長，就讀當地的隔離學校，因得到獎學金而到巴黎留學四年，回國後再到墨西哥向里維拉學習壁畫，後來在亞特蘭大教學，接受阿拉巴馬州和加州的壁畫委製，內容大多敘述黑人生活和歷史抗爭，晚年任教於紐約大學。〈喬治亞風景〉是他留歐和留墨之間所作，繁複厚實，是他少量風景中的佳作。

瓊斯（Joseph John Jones）密蘇里州聖路易市出生，自學成材，職業生涯前半在密蘇里，後半在紐約發展，繪下許多農村圖畫與壁畫，〈美國農場〉是其一。

考克斯（John Rogers Cox）出生印地安納州特雷霍特（Terre Haute），為一銀行家之子，在賓夕法尼亞大學學商時附讀了美術學位。畢業後回鄉從事過銀行、學校畫廊主任等多項工作，最後決定自己創作，因內容帶有魔幻色彩而得到好評。考克斯作畫極慢，一幅風景往往需時一至兩年才完成，一生僅只留下二十餘件作品。附圖的〈灰與金〉是畫家畫的第二張油畫，和另一〈白雲〉都在描繪中西部大平原的農田景致，平靜中含帶隱隱的驚悚感。

大衛·貝茨（David Bates）生於達拉斯，當地南衛理公會大學畢業後前往紐約惠特尼美國藝術博物館學習了一年。回鄉定居後，以結合了當代藝術獨特大膽風格和南方風情的油彩和雕塑贏得讚譽。〈德州旋風〉表現家鄉的天災，〈黑水I〉敘述居處附近草山湖沼澤生態，一動一靜，同樣引人注目。

上述諸人外，尼可斯（Dale Nichols）、閏迪兒（Edna Reindel）、羅斯（Sanford Ross）、威廉·史瓦茲（William S. Schwartz）等也有一定知名度。

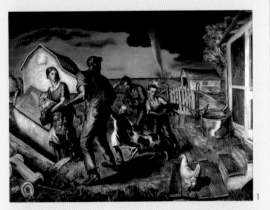

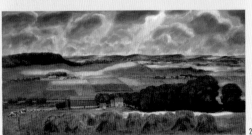

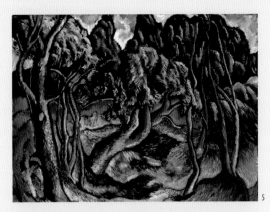

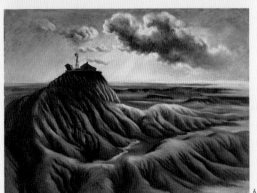

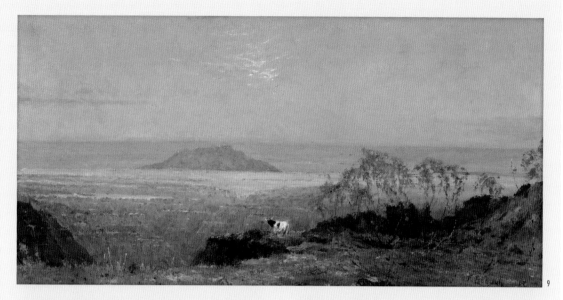

9

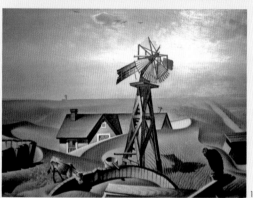

10

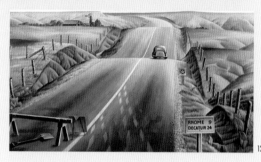

12

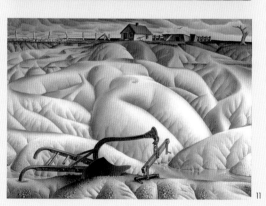

11

1｜約翰‧斯圖亞特‧柯瑞　**堪薩斯州龍捲風**　1929　油彩、畫布
117.5×153.4cm

2｜約翰‧斯圖亞特‧柯瑞　**威斯康辛州風景**　1938-1939　油彩、畫布
106.7×213.4cm

3｜羅伯特‧安德多克　**市場**　1880　油彩、畫布　59.7×105.4cm

4｜奧林‧赫曼‧特拉維斯　**無題**　年份不詳　油彩、畫板
40.6×50.8cm

5｜海爾‧伍德魯夫　**喬治亞風景**　1934　油彩、畫布　53.7×65.1cm

6｜約瑟夫‧約翰‧瓊斯　**美國農場**　1936　油彩、畫布
75.7×101.4cm

7｜約翰‧羅傑斯‧考克斯　**灰與金**　1942　油彩、畫布
116×152cm

8｜約翰‧羅傑斯‧考克斯　**白雲**　1943　油彩、壓克力、畫布
94×115.6cm

9｜查爾斯‧法蘭克‧芮夫　**長角牛眺望峽谷**　約1913　油彩、畫布
61×91.4cm

10｜亞歷山大‧霍格　**乾旱受傷土地**　1934　油彩、畫布
76.2×107.3cm

11｜亞歷山大‧霍格　**侵蝕第二號──裸躺的大地母親**　1936
油彩、畫布　111.8×142.2cm

12｜亞歷山大‧霍格　**羅美之路**　1938　油彩、畫布
76.2×106.7cm

▌達拉斯九人團

地域主義影響美國地方藝術興起，其中以「達拉斯九人團」和「芝加哥意象畫派」尤其受到注目。這些畫家不摹仿歐洲印象主義與現代風潮，創作強調自身土地關係，卻較最初的地域主義論述具有更廣深的探討內容，能夠自成風格面貌。其後西南藝術成為另一波重要的地域表現，留待本章第三篇敘述。

達拉斯九人團畫家於1932年一起以「達拉斯藝術家聯盟」名義在達拉斯藝術博物館展覽，創作集中以西南部人文、土地和野生動、植物作題材，成員包括霍格（Alexandre Hogue）、小托馬斯·史泰爾（Thomas M. Stell, Jr.）、卡諾翰（Harry P. Carnohan）、多齊爾（Otis Marion Dozier）、道格拉斯（John Douglass）、拜渥特斯（Jerry Bywaters）、史普魯斯（Everett Spruce）、萊斯特（William Lester）和佩里·尼可斯（Perry Nichols），成員中有些曾留學歐洲，創作帶有超寫實主義思想。茲對九人中重要者介紹於下：

亞歷山大·霍格是九人團中最著名畫家，密蘇里州出生，父親是牧師，幼時舉家遷至德州北部丹頓（Denton）地方，成長後曾到紐約廣告公司任職，再返回達拉斯。大蕭條期間霍格沒有參加聯邦藝術計劃，所作不是對於鄉土的讚美，而是孤獨的述說人類對於自然土地荒蕪的破壞過錯。〈乾旱受傷土地〉、〈侵蝕第二號──裸躺的大地母親〉、〈羅美之路〉、〈土地釘刑〉死一般侵蝕深陷的溝壑和峽谷景觀，暗示了大蕭條，也傳達了根源遠超出所謂美國糧倉邊界的傷逝情感，直接、間接表露了內心的焦慮。

亨利·卡諾翰生在德州，芝加哥藝術學院畢業後得到獎學金在歐洲研習了四年半時間，回國後在九人團裡肩負理論撰述角色，任教於達拉斯藝術學院和紐約哥倫比亞大學，晚年定居加州，生平畫作不多，附圖的〈鄉路〉色彩厚實飽滿。

奧蒂斯·馬瑞翁·多齊爾同樣生在德州，在達拉斯接受了最早的藝術教育，其後在科羅拉多泉（Colorado Springs）藝術中心擔任畫家羅賓遜（Boardman Robinson）的助手。野生動植物和大自然是他的創作主題，尤其以〈棉花莢〉等植物表現最為出色。

傑瑞·拜渥特斯畢業於南衛理公會大學，曾遊訪墨西哥和歐洲，歸來成為九人團一員，跨足創作、理論和藝術行政各領域，不但回去母校執教，在《達拉斯晨報》撰寫藝評，1943-1964年且擔任達拉斯藝術博物館館長。〈牧場〉一作結合了乾渴的土地、獸骨、枯樹、仙人掌和馬刺，像似吟唱一首荒寒之歌。

埃弗特雷·史普魯斯在阿肯色州生長，十七歲時搬到德州，此後一直在當地求學、工作，在德州大學（奧斯汀）藝術系執教了三十八年，作品個性鮮明，〈枯柏〉、〈沙漠〉等傳達了孤立絕望的情感。

其他與九人團關係密切畫家和雕塑家有T. 保林（Charles T. Bowling）、亨特（Russell Vernon Hunter）、T. 茂澤（Merritt T. Mauzey）、麥克隆（Florence McClung）、唐·布朗（Don Brown）、勞依德·洛斯·戈夫（Lloyd Lozes Goff）、奧斯汀（Dorothy Austin）、歐文（Michael G. Owen）、坦南特（Allie Victoria Tennant）、麥德林（Octavio Medellín）等。

▌芝加哥意象畫派

芝加哥意象畫派並不是一個正式藝術組織，形成於20世紀60年代中期至70年代初期幾次團體展覽的共同表現，其時美國藝術的「現代」之爭已告塵埃落定，地域主義成為昨日黃花，因此它的出現更具對於「現代」的反思意義。芝加哥藝術學院師生瑞·尤西達（Ray Yoshida）、帕施克（Edward Francis Paschke）、蘿西（Barbara Rossi）、羅傑·布朗（Roger Brown）等擔任了此一運動要角，共同織就出一個玩世、無厘頭和紛擾的藝術世界。其中羅傑·布朗的創作每借風景發揮，〈突如其來之雪崩〉、〈俄亥俄州土墩〉笨拙構圖中的自然，有災害，有詩意，也有畫家的人生寫照。

▌西南藝術

20世紀40年代開始的美國「現代」藝術之爭結果，雖然東岸都會創作取得勝利，摩天高樓和大規模生產的機器與技術發展成為現代標誌，中西部農業州郡揭櫫的地域主義農鄉寫實成為昨日黃花，但是巨大、堅實的西南土地、色彩和強烈陽光，作為通靈和象徵性的空間概念，還是在時代大潮中存留下不可磨滅的印記。

美國西南的地理定義，廣義上指包括加利福尼亞、內華達、猶他、亞利桑那、科羅拉多、新墨西哥、奧克拉荷馬和德克薩斯州之廣大範圍，約占全國領土近四分之一；狹義的「核心」西南則集中在亞利桑那州和新墨西哥州西部，德州最西，科羅拉多、內華達和猶他州南部，以及加州東南角地區。美國西南藝術（Art of the American Southwest）的產生由19世紀遠征的西進藝術家引進的戲劇性西部攝影和繪畫的「國土製作」（Landmarking）揭開序幕，內容不脫浪漫的人文想像。其源起是表現於陶器、編織、珠寶和雕刻創作上的當地印地安與墨西哥裔的混血文化，繪畫原是其中較弱一環，後來能夠崛起乃由於兩個借鑒：一是加利福尼亞州印象派（Plein-Air，法語：戶外寫生）畫意的向東眺望，到現代主義畫家為逃逸都市的精神桎梏，尋找回歸原始真實之路的西南放逐。另一借鑒是當地土地意識和墨西哥風景形式的挹注，這兒印地安人受西方基督教的影響，產生了具有印地安文化烙印的基督教文化，

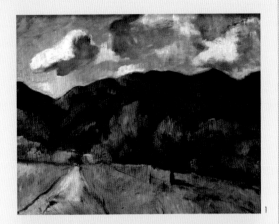

8

9

11

10

12

1 ｜亨利‧卡諾翰　鄉路　年份不詳　油彩、畫板　40.6×50.8cm
2 ｜奧蒂斯‧馬瑞翁‧多齊爾　棉花莢　1936　油彩、畫板
　　49.5×39.4cm
3 ｜傑瑞‧拜渥特斯　牧場　1941　蛋彩和油彩、畫板　50.5×65.7cm
4 ｜埃弗特雷‧史普魯斯　沙漠　1950　油彩、畫板　63.5×76.2cm
5 ｜羅傑‧布朗　俄亥俄州土墩　1973　油彩、畫布　137.8×184.2cm
6 ｜費南納德‧隆奎恩　峽谷月光　年份不詳　油彩、畫布　76.8×101.6cm
7 ｜梅納德‧狄克森　雲世界　1925　油彩、畫布　86.4×157.5cm

8 ｜伯特‧吉爾‧菲利普斯　陶斯附近Adobe房屋　約1922　油彩、畫板
　　40.6×50.8cm
9 ｜歐內斯特‧布魯曼斯虔　山湖　1935　油彩、畫布　71.7×100.3cm
10 ｜梅納德‧狄克森　新墨西哥州九月　1931　油彩、畫布
11 ｜威廉‧赫伯特‧道頓　秋的掛毯　1927　油彩、畫布
　　50.8×40.64cm
12 ｜卡迪‧威爾斯　黑色台地和莫娜達　1937　水彩畫紙
　　64.13×45.72cm

且受到地域主義另立中心的思想啟示。

1915年菲利普斯（Bert Geer Phillips）和布魯曼斯虔（Ernest Blumenschein）等人於新墨西哥州北部印地安部落陶斯成立陶斯藝術家學會（Taos Society of Artists），後來與附近聖塔菲市形成為藝術家、畫廊和博物館的聚落。影響所及，此一結合自然風景、動物、印地安與墨西哥土著生活、牛仔描畫等內容的地方創作，使聖塔菲市成為能夠與紐約藝術「主流」抗衡的市場重鎮，開創了奇蹟。不過不同於其他藝術學派有單一宣言或美學信仰，西南藝術的組織目的偏向和商業結合，然而表述的風景數量龐巨。重要畫家有：

費南德・隆奎恩（Fernand Lungren）早年在紐約以印象派歐式手法描繪都會街景，後來對於新墨西哥州、亞利桑那州及加州之荒漠死谷情有獨鍾，改而繪寫西部曠野風光，成為西南藝術先行者，除在〈美國印象派──印象丰采 I〉論及外，他後期的〈峽谷月光〉、〈華爾街峽谷〉等作，光影細膩柔和，記錄了西南地理的獨特景觀。

伯特・吉爾・菲利普斯生於紐約，紐約藝術學生聯盟學習後前往倫敦和巴黎深造，結識了歐內斯特・布魯曼斯虔。回美後二人結伴至科羅拉多和新墨西哥州旅遊，汽車輪胎在陶斯附近破裂，修理期間伯特迷戀上當地景色，決定留下，成為最早定居陶斯的非本土畫家，繪下許多印地安原住民生活和風景作品，〈陶斯附近Adobe房屋〉是其一。

歐內斯特・布魯曼斯虔生於賓夕法尼亞州匹茲堡，由於父親擔任樂團主任，他在辛辛那提音樂學院主修小提琴，後來興趣轉移至繪畫，就前往紐約進入藝術學生聯盟就讀，復去巴黎深造。回美後與伯特・吉爾・菲利普斯結伴至西南旅遊，菲利普斯在陶斯留居，布魯曼斯虔回到紐約母校藝術學生聯盟執教，卻經常往返西南，最終再回陶斯定居。〈香格瑞迪克里斯多山〉、〈陶斯谷乾草堆〉、〈有印地安營帳的風景〉、〈山湖〉、〈河灣〉等表現了西南大地的人文風采。

狄克森（Maynard Dixon）生於加州，大學畢業後從事插畫工作，因經常出外附近遊覽，發展出低視野的雲層創作，建立了自我品牌，晚年居住猶他州。在他的〈雲世界〉、〈新墨西哥州九月〉等作裡，天佔了畫面絕大位置，雲影變幻，顯現出遼闊的大地氣象。

哈特利受新墨西哥州文化濃厚影響，秉持現代主義表現，前在〈現代藝術的萌發──新形式的風景探索 I〉一章做過介紹，此處不再重覆。

道頓（William Herbert Dunton）青年時就讀波士頓考爾斯藝術學校（Cowles Art School），後來在紐約繪製插畫，遇見布魯斯虔後前往陶斯，為陶斯藝術家協會創始成員「陶斯六」（Taos Six）之一[註一]，繪有許多牛仔和野生動物作品，風景〈秋的掛毯〉富有很濃的裝飾性。

希金斯（William Victor Higgins）印地安納州出生，進入芝加哥藝術學院和歐洲巴黎及慕尼黑學畫，回美國後搬至陶斯居住，作品〈山與谷〉、〈山系列 II〉、〈新墨西哥州天空〉等粗獷厚實，個人風格強烈。

韓寧斯（Ernest Martin Hennings）紐澤西州出生，幼時隨家人遷居芝加哥，芝加哥藝術學院畢業後到歐洲繼續研習，因第一次世界大戰回到芝加哥，從事商業壁畫和肖像繪製。由於客戶委託，韓寧斯前往新墨西哥州繪畫，隨後落戶陶斯，〈聳立的山楊樹〉裡的山楊與印地安人是畫家最喜愛的題材。

安德魯‧達斯伯格（Andrew Dasburg）法國巴黎出生，五歲時移民美國，紐約藝術學生聯盟畢業後回巴黎訪問，成為熱烈的立體派創作者，曾參加1913年紐約軍械庫展覽。1918年達斯伯格獲邀到陶斯，此後居住於聖塔菲，〈阿比基的教堂〉是當地風景記錄。

歐姬芙於1917年來到新墨西哥州，用生命傳奇畫下該地乾禿不毛的丘陵景色，成功的風景描繪具標誌性作用，豐富了美國風景畫面貌，她的創作將在後續的「女性創作」篇章敘述。

約瑟夫‧巴考斯（Jozef G. Bakos）為波蘭裔畫家，在聖塔菲工作，創立「五畫家」（Los Cinco Pintores）現代畫組織^{（註二）}，且在科羅拉多大學執教。附圖為他的〈春日暴風雨〉。

雷蒙德‧強森（Raymond Jonson）生於愛荷華州，在俄勒岡州波特蘭成長，後就讀並任教芝加哥藝術學院，曾參加紐約軍械庫展覽。1922年訪問新墨西哥州後遷居當地，且在新墨西哥大學教學直至退休。作品繁複厚重，〈地球韻律第九號〉是典型風格。

納什（Willard Nash）出生費城，在底特律學習繪畫，二十二歲搬到聖塔菲，成為活躍的「五畫家」一分子，入選惠特尼雙年展，獲得「美國的塞尚」稱號。晚年遷往洛杉磯，〈聖塔菲風景〉用色豐富，層疊連綿的山巒予人無盡聯想。

威爾斯（Cady Wells）生於麻薩諸塞州，青少年時對音樂與美術產生廣泛興趣。二十八歲來到新墨西哥州，成為安德魯‧達斯伯格學生，也受雷蒙德‧強森和喬琪亞‧歐姬芙影響，開創出線性的半抽象畫風。水彩〈黑色台地和莫娜達〉具有旋律的神祕感，是件佳作。

莫梓雷（Loren Mozley）伊利諾州生，自幼在新墨西哥州成長，受安德魯‧達斯伯格的塞尚畫理指導，曾遠赴巴黎研學。回美後在紐約停留四年，再在陶斯定居，然後轉至德州大學藝術系教授了三十七年。〈有雪的山脈〉以碎片般的顏色組合，巧妙地揭示了我們宇宙的組成形式。

赫爾利（Wilson Hurley）生於奧克拉荷馬州突爾沙（Tulsa）市，青年時進入軍事學院，畢業後被派至菲律賓服役。四年後辭去空軍軍職，在喬治華盛頓大學改習法

律，拿到學位後在新墨西哥州阿布奎基（Albuquerque）執業，後來重拾童年的藝術夢想開始繪畫，最終成為專職畫家。〈峽谷風暴〉和〈積雨雲在多明哥‧巴卡峽谷〉都是鳥瞰取景，描繪西南的雲天氣候。

▌結語

西南藝術重要畫家除以上諸人外，還有亨利‧夏普（Joseph Henry Sharp）、歐文‧考斯（Eanger Irving Couse）、貝寧豪斯（Oscar Edmund Berninghaus）、傑拉德‧卡西迪（Gerald Cassidy）等，不過所作多在描繪印地安或牛仔人物，不是風景，故予略過。整體而言西南藝術受商業機制操作過深，使得後續創作流失了原始的樸素性和現代的探索內涵，偏向裝飾表現，成敗均緣於此。重要收藏在阿蒙‧卡特博物館（Amon Carter Museum）、克利夫蘭藝術博物館（Cleveland Museum of Art）、喬琪亞‧歐姬芙博物館（Georgia O'Keeffe Museum）、史密松尼美國藝術博物館、大都會藝術博物館和現代藝術博物館，以及一些私人藏家手上。

註一：「陶斯六」指陶斯藝術家協會創始之六位成員菲利普斯、布魯曼斯虔、夏普、貝寧豪斯、考斯、道頓。

註二：「五畫家」組織包括Will Shuster, Fremont Ellis, Walter Mruk, 約瑟夫‧巴考斯（Jozef Bakos），維拉德‧納什（Willard Nash）。

1 | 威廉‧維克托‧希金斯　新墨西哥州天空　約1943　油彩、畫布　137.2×142.2cm
2 | 歐內斯特‧馬丁‧韓寧斯　聳立的山楊樹　年份不詳　油彩、畫布　76.2×63.5cm
3 | 安德魯‧達斯伯格　阿比基的教堂　約1922　油彩、畫布裱於畫板　31.8×39.4cm
4 | 約瑟夫‧巴考斯　春日暴風雨　年份不詳　水彩、紙本　38.7×56.5cm
5 | 雷蒙德‧強森　地球韻律第九號　1926　油彩、畫布　114.3×132.1cm
6 | 維拉德‧納什　聖塔菲風景　約1930　油彩、畫布　49.5×59.7cm
7 | 威爾生‧赫爾利　峽谷風暴　1970　油彩、畫布　96.5×152.4cm

1

2

3

4

5

6

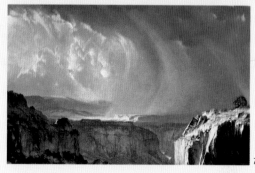

7

Chapter

9

女性創作

美國群英

▍美國早期、哈德遜河學派閨秀表現

19世紀初期美國女畫家數目雖然不多，但是她們的才華還是從少數留下作品中顯現出一斑。邁諾特（Louisa Davis Minot）的〈尼亞加拉大瀑布〉是記遊之作，氣勢迫人，不遜於同時男性畫者。當時許多女子因為出身家庭背景而接觸了藝術，像簡‧斯圖亞特（Jane Stuart）是開國時候著名畫家吉伯特‧斯圖亞特的女兒，卡妮‧皮爾（Harriet Cany Peale）是畫家倫勃朗‧皮爾（Rembrandt Peale）的妻子。及至哈德遜河學派風行，人們對藝術的熱情助長了女性投入，莎拉‧柯爾（Sarah Cole）為湯瑪斯‧柯爾（Thomas Cole）妹妹，朱莉‧畢爾斯（Julie Hart Beers）也是威廉和詹姆斯‧哈特兄弟胞妹，從莎拉的〈卡茨基爾山屋觀景〉和朱莉所畫〈克羅騰點哈德遜河谷〉可見到這些閨秀筆下雖然難免先生或父兄身影，不過美如田園詩篇的創作還是具有自身柔婉的實力。相近時間的女畫家還有葛瑞托雷科斯（Eliza Pratt Greatorex）、梅倫、勞拉‧伍德沃德（Laura Woodward）、蘇茜‧巴斯托、瑪麗‧約瑟芬‧華特斯（Mary Josephine Walters）等，其中一些致力於肖像，也有走出戶外從事風景記述的，成績不乏可觀性。例如伍德沃德的〈河流〉明暗對比強烈；巴斯托畫〈樹林陽光〉，光影與水細緻動人，都屬佳作。另外夏洛特‧柯曼（Charlotte B. Coman）在四十歲中年才開始繪畫，受到巴比松風格影響，〈初夏〉一片綠意，清麗怡人。

▍印象主義和同期女畫家

哈德遜河學派之後，歐洲印象主義被介紹至美國，女畫家卡莎特具巨大作用，她和另位莉亞‧卡柏‧培瑞在「美國印象派」一章曾作敘述。20世紀甜美的印象主

義浪潮中，女性參與人數更是大大增加，北加州的安妮‧萊爾‧哈蒙（Annie Lyle Harmon）是切斯學生，以住處附近樹、山為主題作畫，風格古典。1906年加州地震，哈蒙的四百餘件作品不幸燬於大火，〈門多西諾牧場岩椿〉是其後作品。

艾瑪‧蘭伯特‧庫柏（Emma Lampert Cooper）同為切斯學生，先生科林‧坎貝爾‧庫柏（Colin Campbell Cooper）也是著名畫家，二人職業生涯主要在紐約州羅徹斯特（Rochester）發展。〈院景〉一作陽光強烈，粗獷中不失細膩情感。

依麗莎‧芭丘斯（Eliza Barchus）出生猶他州鹽湖城，其後的一生在俄勒岡州波特蘭（Portland）度過，專注西部風景創作，得到數次博覽會大獎而引起關注，〈華盛頓州雷尼爾山〉疊色厚實，筆法稚拙，是其典型風格。

露西‧培根（Lucy Bacon）曾在紐約藝術學生聯盟學習，並至巴黎經由卡莎特介紹，師事印象主義畫家畢沙羅。回美後搬到加州定居，繼續印象派創作，〈花園風景〉色彩豐富美麗，展現了高超的技法功力。

瑪麗‧羅傑斯‧威廉姆斯（Mary Rogers Williams）生於康乃狄克州哈特福德（Hartford），就讀紐約藝術學生聯盟，酷愛旅行，曾在歐洲師從惠斯勒，〈有船的海景〉的高遠取景和暗灰色彩依稀留有乃師身影。

瑪莉‧伊夫林‧麥考米克（Mary Evelyn McCormick）在加利福尼亞設計學校學習時認識後來的先生蓋‧羅斯，二人同到法國參加莫內的吉維尼藝術村，回國後成為加州印象派代表畫家。〈蒙特瑞灣〉色彩飽滿，表現了加州中部的山海景象。

安妮‧布雷默（Anne Bremer）父母為居住舊金山的德國猶太裔移民，創作受到後期印象主義影響，參與的藝術行政工作幫助為加州現代運動奠定基礎。〈高地〉以粗筆勾畫海岸景致，蘊藉中含蓄著強烈動力。

愛麗絲‧席勒（Alice Schille）出生俄亥俄州哥倫布市，就學紐約藝術學生聯盟，為切斯學生，後來回到故鄉執教，創作以水彩受到讚譽。〈懸崖邊房屋〉描繪山城鱗次櫛比的房舍，深藍天空，突顯了全畫的力度。

安娜‧理查茲‧布魯斯特（Anna Richards Brewster）父母分別是畫家和詩人，先生是文學教授，本人致力風景畫創作，〈第五大道和57街〉厚重內斂。

柯德莉亞‧威爾遜（Cordelia Wilson）生於科羅拉多州，作品主要繪製新墨西哥等西南景觀，晚年居住於西雅圖市，〈陶斯綠河峽谷〉表現一望無際的高原景色，十分耐看。

瑪瑞昂‧瓦契泰爾（Marion Wachtel）出生威斯康辛州密瓦基市，芝加哥藝術學院學習，復至紐約從切斯學習，創作以人像為主。1903年遠赴加州並在當地結婚，開始改畫風景，最終以〈峽谷前的桉樹一瞥〉、〈哨兵習作〉等風景作品留下聲名。

簡‧彼得生（Jane Peterson）生在伊利諾州，藝術生涯大部分在東岸之紐約和麻薩諸塞等州活動，以鮮豔用色著稱，帶有印象派和表現主義風格，〈綠色布爾薩清真

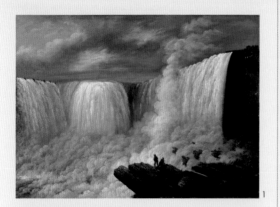

1

5

2

6

3

7

4

8

12

9

13

10

11

1 ｜路易莎‧戴維斯‧邁諾特　尼亞加拉大瀑布　1818　油彩、畫布
　76.2×101.6cm
2 ｜朱莉‧哈特‧畢爾斯　克羅騰點哈德遜河谷　1869　油彩、畫布
　31.1x 51.4cm
3 ｜夏洛特‧柯曼　初夏　年份不詳　油彩、畫布　75.9×91.4cm
4 ｜安妮‧萊爾‧哈蒙　門多西諾牧場岩椿　約1911　油彩、畫布
　29.2×43.8cm
5 ｜艾瑪‧蘭伯特‧庫柏　院景　年份不詳　油彩、畫布　81.3×63.5cm
6 ｜依麗莎‧芭丘斯　華盛頓州雷尼爾山　1857-1859　油彩、畫布
　40.7×61cm
7 ｜瑪麗‧羅傑斯‧威廉姆斯　有船的海景　年份不詳　粉彩、紙本
　30.5×51.4cm
8 ｜瑪莉‧伊夫林‧麥考米克　蒙特瑞灣　約1907　油彩、畫布
　尺寸不詳
9 ｜安妮‧布雷默　高地　約1920　油彩、畫布　76.84×91.44cm
10 ｜簡‧彼得生　綠色布爾薩清真寺　年份不詳　水粉、石墨、紙本
　18×24cm
11 ｜E‧查爾登‧佛琴　聖艾夫斯夏季早晨　1923　油彩、畫布
　94×121.9cm
12 ｜瑪麗‧艾格尼絲‧耶基斯　莎斯塔山　1923　油彩、畫布　尺寸不詳
13 ｜柔薇娜‧米可斯‧阿比迪　舊金山舊港水岸　約1906　水彩
　尺寸不詳

寺〉是土耳其寫生之作。

芬‧庫培吉（Fern Isabel Coppedge）除在芝加哥藝術學院和紐約藝術學生聯盟學習期外，一生幾乎都在賓夕法尼亞州費城度過，用創作記載了當地景象，覆雪的〈冬天的傍晚餘暉〉為其中之一。

佛琴（E. Charlton Fortune）出生於加州一蘇格蘭移民家庭，在加州、紐約和歐洲接受了繪畫訓練，後來活躍於舊金山和蒙特瑞。〈聖艾夫斯夏季早晨〉畫漁船收穫歸來，漫天海鷗飛繞，極具氣氛。

瑪麗‧耶基斯（Mary Agnes Yerkes）生於芝加哥市郊區，曾就讀芝加哥藝術學院，因為婚姻而搬到加州定居。西部的陽光和地理風景影響了她往後的繪畫創作，成為加州印象派的女性代表，繪有〈莎斯塔山〉等。

阿比迪（Rowena Meeks Abdy）在奧地利維也納出生，十一歲時和家人來到舊金山，此後即留在當地居住發展，所作較同時畫友更帶現代面目。水彩〈舊金山舊港水岸〉把握景色細膩明快。

19、20世紀之交其他繪製風景的知名女畫家還有葛蘭恩（Jane Emmet de Glehn）、凱特‧克拉克（Kate Freeman Clark）、威利茨－伯納姆（Anita Willets-Burnham）、瑪格麗特‧富爾頓‧史賓塞（Margaret Fulton Spencer）、愛麗絲‧斯托達德（Alice Kent Stoddard）等，人數過多，無法一一介紹。

加拿大與墨西哥女畫家

▎加拿大海狸會和其他

美國北鄰加拿大地域廣袤，自然風光秀麗，風景畫是美術創作的主要畫種，女性藝術家表現不讓鬚眉，面貌十分多樣，尤其東岸魁北克法裔地區藝術氛圍濃厚，女性投入人數最眾。當美國印象派女畫家們正優雅地描畫明媚風光的差不多相同時候，加拿大女同胞們在寒冷北國表現要內斂深沉得多。當時蒙特婁海狸會（Beaver Hall Group）有所謂「十大女畫家」稱謂，成員中艾蜜莉‧庫南（Emily Coonan）、莉麗亞斯‧托蘭斯‧牛頓（Lilias Torrance Newton）和布魯丹斯‧荷沃（Prudence Heward）致力人物肖像，其餘都以風景創作著稱：

亨麗艾塔‧美寶‧梅（Henrietta Mabel May）早年在蒙特婁學畫，繼之到巴黎深造，歸國後成為加國女藝術家團體的重要組織者，也是海狸會創始人和加拿大皇家藝術學會成員。〈從我大學街車間屋頂觀望〉和〈近拜聖保羅冬天〉作都是描繪北國的冬天雪景，技法純熟，含蓄中有動人力量。

埃塞爾‧西施（Ethel Seath）生於蒙特婁，十六歲開始插畫工作，後來擔任美術

教師，作品善於抒情表達，曾在英國展出，並入選1939年紐約世界博覽會加國館展覽。〈瀑布〉用筆豪放，線描生動，色彩豐富。

梅布爾·艾琳·拉可比（Mabel Irene Lockerby）出生年有1882和1887兩種記載，作畫喜以線條勾勒，繁複緊密，作品也在英國和紐約世博會展出。〈在蒙特婁〉的冬景描繪略帶裝飾性。

莎拉·瑪格麗特·阿莫·羅伯遜（Sarah Margaret Armour Robertson）生於蒙特婁，繪製油畫、水彩和壁畫，1928年受邀參加七人團的展出，作品如〈夏日村舍〉顯現其平和謙沖的性格。

凱瑟琳·莫里斯（Kathleen "Kay" Moir Morris）一生活躍於蒙特婁和渥太華兩地，創作受到高更影響，獲得第二屆威靈頓藝術大賽榮譽獎，作品在歐、美甚至南美阿根廷、巴西展出。〈魁北克莫林高地〉和〈海狸堂山〉厚實簡單，後者為早年少見的都市繪景。

安妮·薩維奇（Anne Savage）是當年少數有機會踏出蒙特婁地區，接觸更寬廣世界的女性，曾在美國明尼阿波里斯藝術學院學習，回到故鄉後在中學教學二十六年，與加國「七人團」成員成為摯友，一起前往歐洲展覽。早年繪製的〈國家場景〉色彩如詩，其實是自己兄弟在一次世界大戰陣亡的療傷之作；中年的〈勞倫登坡地〉曲線優美，流露了女性的婉約細膩。

諾拉·弗朗西斯·伊麗莎白·柯葉（Nora Frances Elizabeth Collyer）是海狸會最年輕成員，不同於團體大部分同儕的法裔背景，她出身英裔清教徒家庭，曾與安妮·薩維奇共用畫室，並在蒙特婁藝術協會執教。〈魁北克阿籍格里岬交叉路邊〉行筆大膽明快，用色豐美，把簡單的景致表現得頗為出色。

海狸會外，加拿大其他知名女畫家有：

艾蜜莉·卡爾用畫筆記錄的西岸英屬哥倫比亞省的山林風光，豐富了加國的風景論述，將在下一篇「20世紀三大」做較詳細介紹。

凱瑟琳·慕恩（Kathleen Munn）生於多倫多，在當地接受藝術教育後前往紐約藝術學生聯盟學習，培養出現代主義之國際觀，成為加國現代繪畫開拓者。〈山坡的乳牛〉用色強烈，半抽象呈現的牛隻略帶立體主義風韻。

帕拉絲卡娃·克拉克（Paraskeva Clark）生於俄國，彼得格勒美術學院畢業，首任丈夫意外死亡後轉往巴黎居住，認識了第二任丈夫加拿大會計師，在1913年遷往加國多倫多定居，成為「加拿大畫家集團」一員，〈阿岡昆早晨〉湖畔取景平和雋永，是其佳構。

伊馮娜·麥康吉·豪瑟（Yvonne McKague Housser）就學安大略藝術學院，並赴巴黎深造，也是加國最早的現代主義畫家之一，加拿大皇家藝術學院成員。〈山頂〉是畫家中年作品，粗獷中含帶細膩，稍後的〈尼卑岡河傍晚〉顯現了更成熟的自然風貌。

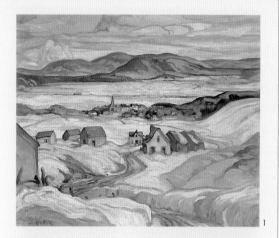

1 | 亨麗艾塔‧美寶‧梅　**近拜聖保羅冬天**　1927　油彩、畫布
　76.8×92.1cm
2 | 埃塞爾‧西施　**瀑布**　約1932-1934　油彩、畫布　66×50.8cm
3 | 梅布爾‧艾琳‧拉可比　**在蒙特婁**　約1928　油彩、畫板
　30.5×35.6cm

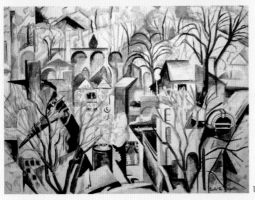

4｜莎拉·瑪格麗特·阿莫·羅伯遜　**夏日村舍**　年份不詳　油彩、畫板
　40×50.8cm

5｜凱瑟琳·莫里斯　**魁北克莫林高地**　1927　油彩、畫板
　30.5×35.6cm

6｜凱瑟琳·莫里斯　**海狸堂山**　1936　油彩、畫板　30.5×35.6cm

7｜安妮·薩維奇　**國家場景**　1920　油彩　55.8×73.6cm

8｜凱瑟琳·慕恩　**山坡的乳牛**　1916　油彩、畫布　76.3×101.7cm

9｜伊馮娜·麥康吉·豪瑟　**尼卑岡河傍晚**　1942　油彩、畫板
　71.3×99.4cm

10｜伊莎貝·葛莉絲·麥克勞林　**城市交響曲**　約1940　油彩、畫布
　61×80cm

11｜安潔莉娜·貝洛夫　**村莊**　約1910　水彩、畫紙　27.3×34.3cm

12｜瑪利亞·伊茲桂多　**繩**　1947　油彩、畫布　43×51cm

13｜歐尬·歌絲塔　**村莊**　1955　油彩、畫板　59×117cm

伊莎貝‧葛莉絲‧麥克勞琳（Isabel Grace McLaughlin）為加拿大通用汽車公司總裁之女，1903年生，入安大略藝術學院及巴黎學習，創作的現代繪畫豐潤圓熟，〈城市交響曲〉帶有立體派風采。

▋ 墨西哥的個人獨白

美國南方墨西哥的繪畫早年承襲西班牙殖民觀點，革命後長久圍繞生活主題，除了社會現實描繪外，風景不是創作強項，許多女性藝術家致力編織和陶藝，從事繪畫者不多，屬於個人的獨白，不是群體的結盟。較著名的有：

安潔莉娜‧貝洛夫（Angelina Beloff）生在俄國，在聖彼得堡學習美術後來到巴黎，結識墨西哥畫家里維拉並成為他的第一任妻子。十二年後遭到拋棄離異，卻受友人邀請到墨國訪問，此後三十七年留在當地作畫和執教直到去逝。由於里維拉的聲名，一般人對她「前妻」身分的關注超越了創作本身。〈村莊〉是早年在法國所畫，當時和里維拉新婚不久，看得出塞尚身影。

瑪利亞‧伊茲桂多（María Izquierdo）生於墨國中部小鎮San Juan de los Lagos貧苦家庭，十四歲因包辦婚姻出嫁，十八歲已生三個孩子並首次接觸到繪畫。為了成為專業畫家不惜離婚，藝術生涯幸運的十分順遂，不但是第一位在美國展出的墨西哥畫家，而且成為國際知名畫者。〈自然萬歲〉將水果食物和貝殼與風景置放一起，營造出一個略帶超現實意味的特殊「風景」。〈繩〉裡脫韁之馬正在觀望何去何從，原來自由也得面對迷惘的抉擇。

芙麗達‧卡蘿年輕伊茲桂多五歲，聲名更盛，為女性藝術啟蒙者，卻與印象派的卡莎特相似，幾乎沒有真正的風景畫留下。關於她的創作，也會於次篇「20世紀三大」再議。

歐尬‧歌絲塔（Olga Costa）出生德國，為猶太裔，十二歲時和家人移民到墨西哥，曾入聖卡洛斯藝術學院，因家庭無法負擔而輟學，後來和畫家莫拉多（José Chávez Morado）結婚重拾畫筆，且成為著名藝人。〈村莊〉表現山坡村舍，豔陽下一片南國氣象。

瑪莎‧裘‧戈特弗莉德（Martha Joy Gottfried）生於美國亞利桑那州，結婚後搬至墨西哥城，進入聖卡洛斯學院學習，以純粹的風景創作獲得聲名。〈波波卡特佩特和伊茲塔奇瓦特爾〉描繪墨國火山，龜裂的地表，噴氣的山巔，合成為靜穆、動人的自然場景。

除上述諸人外，墨西哥較重要女藝術家還有蕾蜜狄歐‧芭珞（Remedios Varo）和蕾奧諾拉‧卡林頓（Leonora Carrington）等。

20世紀三大

20世紀三大

　　20世紀享譽國際的女性藝術家「三大」係指加拿大的艾蜜莉・卡爾、美國之喬琪亞・歐姬芙及墨西哥的芙麗達・卡蘿，她們不但在各自國家早已擁有極高名聲，在國際上也成為女性藝術代表人物。2002年策展人烏達（Sharyn Udall）以女性先驅作家吳爾芙（Virginia Woolf）的著作《自己的房間》為名，策劃的「卡爾、歐姬芙、卡蘿：自己的房間」（Carr, O'Keeffe, Kahlo: Places of their own）北美巡迴展，分成「地域文化」、「對大自然的詮釋」以及「自我」三部分研討，她們命運有微妙的共通特質，都歷經兩次世界大戰，都是現代主義畫家，都對自然有特殊的愛好和詮釋，並且都熱愛自己國家文化，特別是原住民文化，卻又擁有各自不同的生活和創作經歷……，展覽確立下「三大」的經典地位。

　　三人中艾蜜莉・卡爾年齡最長，生於加國不列顛哥倫比亞省之維多利亞島（Victoria Island），父母均來自英國。艾蜜莉曾留學舊金山藝術學院和英國倫敦威斯特敏斯特藝術學校（Westminster School of Art），回溫哥華後初始擔任教職，因不得學生喜愛而失去職位，因此回到維多利亞島，在經濟拮据情形下向西海岸原住民藝術與圖騰尋找靈感，借水彩對瀕臨消失的文化進行了大量記錄。其後她再度前往歐洲法國學習，受後期印象主義和野獸派影響，不過回國後仍然未能得到肯定；為了謀生，擔任過窯匠、狗飼養員和宿舍房東，一度幾乎放棄繪畫。艾蜜莉後來從神祕的荒野自然尋獲了創作的源源動力，雄偉深幽的風景作品終於使她獲邀參與當時渥太華國家美術館舉辦的重要展出，受到加國著名的「七人團」成員注意和友誼，並在六十四歲時舉行首次個展。但是遲來的榮譽並沒有帶來好運，生命最後十年染患精神分裂，且受困於心臟病和中風，工作重心不得不轉為寫作，自傳體小說《克利・威克》（Klee Wyck）獲得1941年總督獎。艾蜜莉1945年去世，享年七十四歲，死後的1952年，她的畫代表加拿大參加威尼斯雙年展，成為加國的象徵和偶像。〈法國秋景〉是留法時的創作；〈印地安教堂〉與〈征服〉猶帶人文的詮釋，到其後的〈英屬哥倫比亞樹林〉、〈森林之心〉、〈糾纏〉、〈樹梢之風〉等作，脫離開原民主題，山林自然已成創作最重要的構成元素，傳達出一種具體神性的深沉無盡情感，而瑣碎、動盪、漩渦式筆觸及幽暗畫面，表現了畫家內心的狂野騷動。

　　喬琪亞・歐姬芙出生於威斯康辛州，芝加哥藝術學院和美東學習繪畫後到德州任教，受到紐約291畫廊主人，也是美國的攝影大師史蒂格利茲賞識，獲得在紐約個展機會，二人後來結為夫婦。歐姬芙雖然走現代主義路線，但是早年的紐約高樓及後來乾禿的新墨西哥州山景，風景一直是她的靈感泉源。如果說艾蜜莉・卡爾的風景專

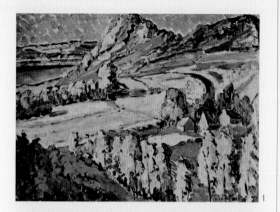

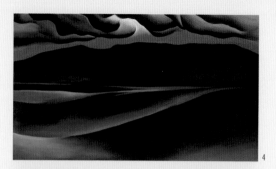

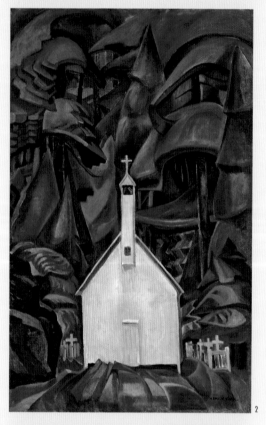

1｜艾蜜莉‧卡爾　法國秋景　1911　油彩、紙板　49×65.9cm
2｜艾蜜莉‧卡爾　印地安教堂　1929　油彩、畫布　108.6×68.9cm
3｜艾蜜莉‧卡爾　征服　1930　油彩、畫布　92×129cm
4｜喬琪亞‧歐姬芙　喬治湖暴風雲　1923　油彩、畫布　45.7×76.5cm
5｜喬琪亞‧歐姬芙　紐約街道與月亮　1925　油彩、畫布　122×77cm
　　61.6×92.1cm
6｜喬琪亞‧歐姬芙　新墨西哥黑台山風景　1930　油彩、畫布　尺寸不詳
7｜喬琪亞‧歐姬芙　公羊頭、白蜀葵和小山丘　1935　油彩、畫布
　　63.5×76cm
8｜喬琪亞‧歐姬芙　紅丘陵和白貝殼　1938　油彩、畫布
　　76.2×92.7cm
9｜喬琪亞‧歐姬芙　在天井第8號　1950　油彩、畫布　66×50.8cm
10｜芙麗達‧卡蘿　根　1943　油彩、畫板　30.5×49.9cm
11｜芙麗達‧卡蘿　風景　1945　油彩、畫布　20×27cm
12｜芙麗達‧卡蘿　絕望　1945　油彩、畫布　28×36cm

注在加拿大不列顛哥倫比亞省「有毛」的森林樹木，那麼歐姬芙的風景著眼於美國新墨西哥州「不毛」的禿山岩石；前者以動而生，而後者以靜息而達至永恆。1917年歐姬芙來到新墨西哥州聖塔菲，美國西南荒瘠的山，妖異的花，獸骨和貝殼深深吸引了她，自此每年夏天她到聖塔菲附近的沙漠高原作畫，最後自紐約都會文明自我放逐，定居阿比丘（Abiquiu）地方的「幽靈牧場」（Ghost Ranch），活到九十九歲，用特立獨行的生命傳奇畫下該地的丘陵景色，豐富了美國的風景敍述。從早期的〈喬治湖暴風雲〉已經顯示了後來的神祕、荒蕪傾向，即使居住大都會創作的〈紐約街道與月亮〉、〈城市之夜〉等也具有延續的強烈個人風貌。其後在〈黑色十字架，新墨西哥〉裡，簡化強大的十字帶有宗教殉道精神；而〈新墨西哥黑台山風景〉描繪的是當地平凡的美境，色彩豐富；〈公羊頭、白蜀葵和小山丘〉、〈紅丘陵和白貝殼〉和〈紅丘陵和骨骸〉略帶地老天荒的超現實情感，和〈灰山〉的荒丘，時間、生死在此已遭遺忘，無始無終，無生無滅；〈在天井第8號〉則以圖案式表現仰望角度觀看的流逝白雲。歐姬芙曾說：「自然界裡無法言喻的事物，讓我感到世界的浩瀚超越了我的認知，我試著透過藝術形式、透過地平線或遠方山頭尋找無限以瞭解它們。」這些創作成功結合了土地風采與畫家心靈的無言感動，成為20世紀美國風景記錄精彩的奇花異卉，其對西南藝術的影響顯著，但她的創作更超越了西南藝術的地域範疇。

芙麗達‧卡蘿曾在「墨西哥風景」一章略作敍述，她出生於墨西哥城，比艾蜜莉‧卡爾小一輩不止，也較歐姬芙年輕二十歲，且生命最短，僅活到四十七歲，是唯一不以風景，而以自畫像記述自身命運馳譽。由於六歲染患小兒麻痺，十八歲少女時車禍受到重傷，一生動了三十餘次手術，整輩子與傷痛為伍，最終右腿膝蓋以下仍然遭到截肢，加以與畫家先生里維拉的波折情感，在生活黯淡到極處時，芙麗達以稚拙筆法借藝術創作述說自身肉體和精神的痛楚愛憎。曾有評論將她歸入超現實主義畫家，她以「從不畫夢境」予以否認。相較於卡爾和歐姬芙兩位先行者的孤獨身影，卡蘿屬於群眾，除與先生的愛情，也曾與流亡墨國的俄國共黨領袖托洛茨基（Leon Trotsky）和匈牙利裔攝影家尼可拉斯‧穆瑞（Nickolas Muray）等有過情感糾葛，也有資料顯示她是位雙性戀者，創作更關注女性本身個人、身體、家庭、情感的「小敍事」女像（Femmage）議題，一層層揭露身為女人身心愴痛的生命本質，自我表達形式成為後起女性藝術家爭相模仿的範本。她和里維拉思想左傾，投身政治運動，在世紀初社會意識濃烈的拉丁美洲藝術家中，法國詩人安德烈‧布魯東形容她為「砲彈上的彩帶」。1954年過世後生平被寫成小說和拍為電影，成為流行文化的大眾明星，故居「藍房子」（La Casa Azul）現已改為博物館，吸引全球慕名的造訪者。卡蘿以繪畫描述自傳性的痛苦尊嚴，單純風景除學生期所畫〈城市風景〉外，其他幾乎絕無僅有，像晚期所作〈根〉、〈風景〉、〈絕望〉均很難被視為真正風景畫，卻表現了女性植根母土蔓生的土地意識，這裡不見繁茂的茁壯生機，只有乾渴、龜裂的傷痕地

理，尤其〈絕望〉，或許也有生命終將回歸塵土的暗示。

▌「三大」的後續影響

本篇開頭提到的吳爾芙説：「如果莎士比亞的姊妹也有自己的房間，那麼，她們也可以成為莎士比亞。」這句話開啟了女性靈魂幽祕深處自我意識的覺醒，影響後來風起雲湧的女性意識發生。20世紀「三大」的人生際遇、人生觀，乃至於繪畫風格和形式各不相同，但她們三人在男性中心的世界都活出自我，畫出自我，不讓吳爾芙專美，證實雖然社會賦予女性的角色約習成俗，其實女性內心的風火雷電不讓鬚眉，文學、繪畫可以成為發聲的媒介，創作把激情、痛苦、沉鬱或掙扎昇華至超越之境。桎梏終以有解放之時，女性的自我再現（self-representation）因她們而贏得普世認可。

現代主義以後

▌「三大」的影響

20世紀女性藝術家「三大」的生平和作品伴隨女性意識普及和女性主義崛起，確立下女性創作在藝術史難以搖撼的地位。與三大同時或稍後，秉持現代意識繪畫的女性藝術工作者為數甚眾，蔚為後現代大潮的重要構成，成績更受肯定。下面從垃圾桶畫派和超寫實主義，以及其他泛現代派女畫家裡致力風景創作之重要者略作介紹。

現代主義萌芽初始，在紐約生發的垃圾桶畫派不乏女性畫家參與，露絲・范席可樂・福特（Ruth VanSickle Ford）伊利諾州生，就讀芝加哥藝術學院和紐約藝術學生聯盟，受喬治・貝洛斯影響開始了社會寫實創作，後來回芝加哥母校任教，且成為學院總裁。作品以水彩為主，多在繪寫都市老區的住宅面貌，〈無題〉一作流露了強烈的乃師身影。

艾西・德瑞格斯（Elsie Driggs）康乃狄克州出生，紐約藝術學生聯盟受教於喬治・盧克斯，並至歐洲學習。1927年畫下〈匹茲堡〉受到惠特尼美術館賞識，灰黑的結構簡潔有力，既是工業信仰的圖像，濃煙彌散，又帶有憂慮的社會批判性，成為名作。

畢翠斯・沃希・史密斯（Beatrice Wose Smith）紐約州雪城（Syracuse）出生，雪城大學藝術學院畢業，後在紐約同樣師從喬治・盧克斯，成為垃圾桶畫派一員，作品有〈小下坡〉等。

女性與超現實主義的連繫往往是藝術學者關注的課題，其中的心象表述可視作女性意識懵懂的開端。安格尼斯・勞倫斯・培爾登（Agnes Lawrence Pelton）1881年生

1 ｜露絲‧范席可樂‧福特　**無題**　年份不詳　水彩、紙本　尺寸不詳
2 ｜艾西‧德瑞格斯　**匹茲堡**　1927　油彩、畫布　87×102.2cm
3 ｜畢聱斯‧沃希‧史密斯　**小下坡**　1940　油彩、畫布
　　116.8×99.1cm
4 ｜安格尼斯‧勞倫斯‧培爾登　**春月**　1942　油彩　尺寸不詳
5 ｜凱‧沙基　**我看見三個城市**　1944　油彩、畫布　92×71cm

6 | 亞歷山德拉‧布拉德肖　龍蝦陷阱　1950-1970　水彩、紙本
35.6×53.3cm

7 | 格楚德‧阿柏克龍比　紅色的欺騙　1948　油彩、畫板
40.6×55.9cm

8 | 桃樂絲婭‧唐寧　女巫　1950　油彩、畫布　46×61.2cm

9 | 潘希‧史托克頓　餘暉──米德湖　約1940　綜合媒材
47×54.6cm

於德國，在美國和歐洲學習音樂與繪畫，創作追求哲學性的精神表述，所作〈春月〉等帶有超現實和象徵主義況味。

凱・沙基（Kay Sage）出生加州，父親是紐約州眾議員和參議員，但是凱因父母離異，童年在美國和義大利兩地成長，其後在羅馬學畫，首任丈夫為一義大利貴族王子，因不滿足單調的上流社會生活，後來離婚，在巴黎再嫁法國超寫實主義畫家坦基（Yves Tanguy），開始致力自己詩意想像的超現實風景繪畫。二次大戰發生使她帶同先生回到美國，自身創作贏得成功聲譽。但是晚年染患憂鬱症，最後舉槍自殺死亡。〈我看見三個城市〉、〈異常星期四〉等表述的心象世界極有可觀。

格楚德・阿柏克龍比（Gertrude Abercrombie）生於德州，芝加哥藝術學院求學後從事廣告繪圖工作，後來和樂評人先生活躍於芝城爵士樂圈，擁有「波希米亞藝術家女王」別稱。與現實生活的放浪相比，她的繪畫如〈紅色的欺騙〉等顯得內斂。

桃樂絲婭・唐寧（Dorothea Tanning）生在伊利諾州，後來在紐約工作，接觸到達達和超寫實主義。其後認識並二嫁德國超現實畫家馬克思・恩斯特（Max Ernst），二人遷至法國普羅旺斯居住，恩斯特去世後唐寧再回美國，繼續創作不輟。相較於〈開啟時間關閉時間〉、〈女巫〉等超現實意味濃厚作品，她的後期創作更關注女性本身的思想表達。

▌其他泛現代派女畫家

瑪格麗特・湯普生・佐拉奇（Marguerite Thompson Zorach）生於加州，為一富裕律師的獨生女，史丹佛大學畢業後前往巴黎學畫，後來漫遊世界，創作受到現代主義野獸派和立體派影響。回美後定居紐約，曾參加1913年紐約軍械庫展覽，1920年獲藝術洛根獎章（Logan Medal of the Arts），許多藝評和藝術史學者認為她是加州第一女畫家。〈睡眠島〉、〈加利福尼亞優勝美地峽谷半圓頂山〉、〈優勝美地失去的湖〉都是西岸風景記述，簡約的筆法和構圖，顯現了強烈個人風格。

亞歷山德拉・布拉德肖（Alexandra Bradshaw）生於加拿大新斯科蒂亞省（Nova Scotia），就學於史丹佛和哥倫比亞大學，後任教加州州立弗雷斯諾學院（Fresno State College）而積極參與當地藝術活動。1954年嫁往麻薩諸塞州，但仍維持在加州拉古納海灘居所，水彩如〈龍蝦陷阱〉等為時人所重。

潘希・史托克頓（Pansy Stockton）出生密蘇里州，一生大都生活在新墨西哥和科羅拉多州地方，以樹皮和植被繪製風景及暗示的環保議題聞名。〈餘暉──米德湖〉粗獷寫意，具有動勢。

珍尼絲・比亞拉（Janice Biala）生於波蘭，十三歲時移民至美，紐約藝術學生聯盟畢業，初期以肖像受到注意，1930年代定居法國，二次大戰使她重返美國。作品注

重光、色，被評論家認為是「寫實主義和幻想的融合」，附圖的〈威尼斯聖喬治〉是中年所畫風景。

埃塞爾·瑪噶芳（Ethel Magafan）芝加哥生，居住科羅拉多州，經濟大蕭條時接獲許多壁畫創作為人所知，附圖〈沙漠之上——科羅拉多〉風格簡約，色彩豐富多變。

簡·弗瑞里契（Jane Freilicher）生於紐約，1950年代成為畫家、作家組合的「紐約學派」（New York School）一員，以抒情詩般的畫作受到好評，〈錦葵收集〉清麗優美。

洛伊絲·多德（Lois Dodd）紐澤西州生，多數時間在紐約生活，以畫筆捕捉日常生活周邊的平凡物事，如風吹晾曬床單的〈白色災難〉，透過明亮的光影處理，表達一份專屬女性的情感思緒。

海倫·弗蘭肯賽勒（Helen Frankenthaler）出生紐約曼哈頓，猶太裔，父親是紐約州最高法院法官。早期作品帶有立體派色彩，1950年代與藝評家格林伯格（Clement Greenberg）交往進入抽象創作，其後嫁予抽象表現藝術家馬哲威爾（Robert Motherwell），十三年後離婚。海倫的創作面很廣，特色是喜用自然風景的山海做主題，色彩單純，帶有自發的實驗性質，從〈巴斯克海灘〉和〈雲書〉可以略見一斑。

喬伊·加內特（Joy Garnett）紐約市人，在加拿大魁北克完成大學教育，復到巴黎深造，再回紐約發展。創作慣從網路新聞照片取材，自述手的繪製能延長新聞事件生命的時間，但也曾引起侵犯智慧財產權的爭議，內容帶有末世驚怖暗示意味。像〈異常氣候系列——疏散〉、〈異常氣候系列——洪水 2〉、〈海港〉等作均從2005年8月23日摧毀紐奧良市的強烈颶風卡崔娜獲得靈感，下筆渾厚，色彩動人，可稱成功的寫實高手。

索尼婭·史克拉洛夫（Sonya Sklaroff）出生費城，羅德島設計學院（Rhode Island School of Design）畢業，因獲獎入選歐洲的榮譽課程，回國後以畫紐約城市市景，尤喜表現傍晚黃昏景色成為著名畫家。〈三個水塔和紅色天空〉、〈蘇荷消防梯和紅色天空〉等以所謂負空間——以互補色表現光與暗的對比，造就了個人風格。

克萊爾·謝爾曼（Claire Sherman）俄亥俄州生，畢業於賓夕法尼亞大學，復在芝加哥藝術學院獲得碩士，進入德魯大學（Drew University）任教，以景觀繪畫贏得聲名。所畫之冰川、島嶼、岩石、〈樹〉和〈洞穴〉往往以大尺寸呈現一份帶有哲學性的崇高內質，引人入勝。

此外涉足風景創作的知名女藝術家還有走民俗路線的艾格尼絲·泰特（Agnes Tait），遊走甜美市場路線的愛麗絲·道爾頓·布朗（Alice Dalton Brown），畫超現實意味插畫的麗莎·亞當斯（Lisa Adams）等。

1

2

3

4

5

6

7

8

9

10

1｜瑪格麗特‧湯普生‧佐拉奇　沙漠松　1956　油彩、畫布
61.2×50.8cm

2｜瑪格麗特‧湯普生‧佐拉奇　優勝美地瀑布　年代不詳
油彩、畫布　45.7×38cm

3｜瑪格麗特‧湯普生‧佐拉奇　加州優勝美地山谷穹丘　1920
油彩、畫布　25.4×34cm

4｜珍尼絲‧比亞拉　威尼斯聖喬治　1954　油彩、畫布
96.2×115.3cm

5｜埃塞爾‧瑪噶芳　沙漠之上—科羅拉多　約1950　蛋彩
71.12×101.6cm

6｜簡‧弗瑞里契　錦葵收集　1958　油彩、麻布　193×195.6cm

7｜喬伊‧加內特　異常氣候系列──羽毛II　2005　油彩、畫布
66.04×116.84cm

8｜海倫‧弗蘭肯賽勒　雲書　2007　版畫著色　90.5×173.4cm

9｜海倫‧弗蘭肯賽勒　巴斯克海灘　1958　炭筆、油彩、畫布
148×176cm

10｜洛伊絲‧多德　第二大道街景　2016　油彩、畫布　尺寸不詳

Chapter 10

都會繪寫與照相超寫實

▌都市繪寫的興起

　　18世紀開始的工業革命，發展到19世紀中葉以後，商業、金融、政治、媒體高度集中的城市地區由於資本與就業市場增加，吸引人們大量聚居。住宅與交通、公共設施的規劃建設，催生出現代都市雛型藍圖，都會成為富足、文明的標幟，帶給未來無窮希望。1851年第一屆世界博覽會在英國倫敦舉行，展示工業生產成績，結果大獲成功，巴黎、維也納等歐陸都市繼起效尤，參展國展出各自的文化、科技與產業，世博成為主辦都會發展的櫥窗和建設推手。1876年美國費城舉行「建國百年博覽會」，是美國舉辦的第一次世博會，其後芝加哥、聖路易等城市接續。1894年舊金山的「仲冬世界博覽會」是密西西比河以西首度舉辦，宣示了該市揮別往昔拓荒淘金的野性與不法，轉型成為現代化國際都市。

　　美國東岸紐約市人口自18世紀末起超越費城，成為北美第一大都市。1883年興建完成布魯克林橋，並在隨後時期，摩天大樓興建如雨後春筍四處林立，都會天際線形成為另類風景，其他大城情形基本相似。為記錄文明智慧的演進，都市題材成為藝文反映時代脈搏的象徵，都市繪畫於焉興起。1914年詩人桑德堡（Carl August Sandburg）寫出成名作〈芝加哥〉發表於《詩刊》上，形容芝加哥有著「鋼鐵之心」，為「寬臂膀的都市……」。時代的創作，無論美術或文學，對都會的頌讚投注了極大熱情。相同時候，正發生中的印象派畫家因為天時，在此波浪潮中占有重要表述地位，代表者有：

　　科林・坎貝爾・庫柏（Colin Campbell Cooper）生於賓夕法尼亞州費城，在當地藝術學院曾師事寫實主義畫家艾金斯，畢業後前往歐洲比利時和法國深造，回美後致力印象派畫風創作，更重要以描繪現代都會風景馳名，遊走費城、紐約和芝加哥，創

作了大量作品，晚年定居加州聖塔巴巴拉（Santa Barbara）度過餘生。他的〈哥倫布圓環〉、〈從布魯克林看紐約〉、〈紐約哈德遜河水岸〉等用筆粗獷，呈示了城市蓬勃的向榮氣象。

印象「十大」的查爾德·哈山姆生平曾在「美國印象派——印象主義在美國發展與十大」章節做過介紹。他的創作多產，也留有大都會的形貌記錄，〈曼哈坦有霧的日落〉是紐約高樓市景寫生，是莫內〈霧中倫敦議會大廈〉的美國翻版。

西奧多·厄爾·巴特勒（Theodore Earl Butler）出生俄亥俄州哥倫布市，曾至巴黎學畫，在維吉尼結識莫內，並娶了莫內養女，回美國後成為1916年成立之「獨立藝術家協會」創始成員。〈布魯克林橋〉、〈旗幟〉等作帶有印象派與象徵主義的結合風采。

保羅·科諾葉（Paul Cornoyer）密蘇里州聖路易出生，曾在紐約和麻薩諸塞州執教繪事，〈雨後〉、〈麥迪遜廣場午後〉等略帶巴比松風貌，具有商品畫之甜美、迷濛特質。

艾德蒙·威廉·格蘭森（Edmund William Greacen）為蘇格蘭移民之子，1877年出生紐約，成年後在法國維吉尼學習印象派外光技法，1910年回美後在紐約成立工作室，所畫人物甜美，風景以紐約市景為主，〈布魯克林橋，東河〉、〈紐約市天際線〉表現了大都會一景。

愛德華·布魯斯（Edward Bruce）出生紐約，十四歲開始畫風景，但沒有成為專業畫家，而成為成功的國際貿易法律師和藝術收藏家，對於中國藝品尤其鍾愛。中年時一度想回頭從事藝術創作，因正逢大蕭條而未能如願。捐贈哈佛大學的中國山水畫藏品形成福格藝術博物館（Fogg Museum）的亞洲核心典藏。作品〈力量〉雖然描繪紐約都會，卻有中國山水畫的和諧內質。

喬納斯·李（Jonas Lie）生於挪威，父親家庭為挪威藝文名門，母親美籍，十二歲時居住巴黎接受到藝術教育，因父親去世，次年和母親搬到紐約。他的作品主要描畫港口、海灣，營造出戲劇性的場景。〈早晨河上〉以寫意手法畫出冬天布魯克林橋下船舶來往，晨霧蒸騰的景況，極為動人。

約翰·貝哲爾森（Johann Berthelsen）生在丹麥哥本哈根，七歲時父母離婚，隨母親來到美國。大學主修聲樂，後來成為演唱家和聲樂老師，但經濟大蕭條時失去工作，改以自學的繪畫謀生，結果以矇矓的城市雪景贏得市場，〈紐約市傍晚散步〉、〈昆斯伯羅橋〉是他的典型創作。

▌都市的另類思省

在對都會一遍讚譽中，印象派甜美手法過於遷就市場，也引致反對。羅伯特·

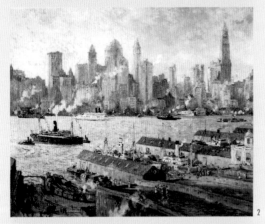

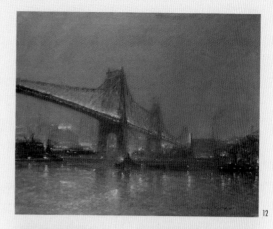

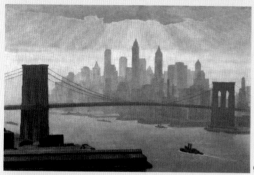

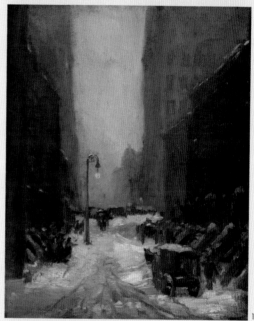

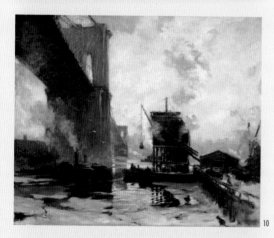

1 | 科林·坎貝爾·庫柏　**哥倫布圓環**　1909　油彩、畫布
66×91.4cm

2 | 科林·坎貝爾·庫柏　**從布魯克林看紐約**　約1910　油彩、畫板
63.5×76.2cm

3 | 科林·坎貝爾·庫柏　**紐約哈德遜河水岸**　約1921　油彩、畫布
91.4×73.7cm

4 | 查爾德·哈山姆　**曼哈坦有霧的日落**　1911　油彩、畫布
48.6×73.3cm

5 | 西奧多·厄爾·巴特勒　**布魯克林橋**　1900　油彩、畫布
76.2×101.6cm

6 | 保羅·科諾葉　**麥迪遜廣場午後**　1910　油彩、畫布　122×152cm

7 | 艾德蒙·格蘭森　**布魯克林橋，東河**　1916　油彩、畫布
94×95.3cm

8 | 艾德蒙·格蘭森　**紐約市天際線**　年份不詳　油彩、畫布裱板
30.5×40.6cm

9 | 愛德華·布魯斯　**力量**　1933　油彩、畫布　76.2×114.3cm

10 | 喬納斯·李　**早晨河上**　1911-1912　油彩、畫布　127×152.4cm

11 | 約翰·貝哲爾森　**紐約市傍晚散步**　約1950　油彩、畫板
15.2×20.3cm

12 | 約翰·貝哲爾森　**昆斯伯羅橋**　1965　油彩、畫布　61×76.2cm

13 | 羅伯特·亨利　**紐約雪景**　1902　油彩、畫布　81.3×65.5cm

亨利、喬治‧盧克斯、約翰‧法蘭屈‧史隆、阿榮‧哈利‧哥森和喬治‧衛斯理‧貝洛斯、愛德華‧霍伯等廣義的所謂「垃圾桶」畫派畫家即以發掘都市底層生活，對於都市提出了另類思省。羅伯特‧亨利是此派領軍人物，認為藝術不應為客房和沙龍創作，指稱學院教學為「藝術墓地」，成為現代繪畫的先行者，都會作品有〈紐約雪景〉等。

約翰‧法蘭屈‧史隆曾在《費城問訊報》繪製插畫，作品不但是市景描繪，也是都會人的生活記述。〈冬季六點鐘〉以下班高峰時刻人潮做主題，黑色強大的火車把人們自不同地方載來，又各自奔往不同方向，都市的邂逅，匆匆擦身而過。

喬治‧盧克斯創作以描繪社會中下層人物生活為主，他的「風景」即是「人生」。阿榮‧哈利‧哥森筆下鋼鐵之都匹茲堡的煉鋼廠日以繼夜生產，黑煙蔽空，怵目驚心。貝洛斯善於處理群眾場面和光影效果，繁忙的〈紐約〉即屬於此類。霍伯則以畫筆記錄了都市人內心的孤獨疏離……這些畫家在前面「現代藝術的萌發」一章已做介紹，這裡不再細述。

▌都市之心

隨著都市外觀記錄和內在思省，藝術家的創作逐漸趨向到都市之心的精神探索，人類面對的是鋼骨叢林的冷峻森嚴，未必形勢一片大好。阿諾德‧榮內貝克（Arnold Ronnebeck）是德裔藝術家，青年時在巴黎學習雕塑並參與現代派活動，和雕塑家麥約、布爾代勒，畫家畢卡索等交往。一戰時回德國從軍，兩次受傷。戰爭後1922年來到美國紐約，立刻被迎進史蒂格利茲的現代圈子。在美作品最為人知的是表現摩天大樓的版畫創作，〈華爾街〉即是代表。榮內貝克後來定居丹佛，對當地美術發展具重要作用。

著名女畫家喬琪亞‧歐姬芙前面數章已多次述及，她在20年代畫的紐約都市風景如〈紐約街道與月亮〉、〈城市之夜〉、〈紐約無線電大樓夜景〉等是從低處仰望城市樓宇，敘述著蘊含幽閉情緒的浪漫想像。

路易斯‧羅佐威克（Louis Lozowick）生在烏克蘭，來美前就讀基輔藝術學院，1906年移民美國後在紐約國立設計科學院和俄亥俄州州立大學繼續學習，以建構主義的單色城市版畫獲致推崇。作品如〈第三大道〉、〈布魯克林橋〉、〈下曼哈頓〉。

▌照相超寫實

19世紀末、20世紀初始都市繪寫興起，成為風景畫種新的表現題材，其後待到藝術家對於都市的另類思省，再到都市之心的探索，系列發展到了二次世界大戰戛然而

止。二戰戰火雖然沒有延燒美國本土，但是從歐陸經歷，人們開始意識原來文明也很脆弱，經不起摧毀，連帶使得相關文明的都會繪畫受到波及。戰後美國躍居西方領導與蘇聯冷戰對峙，美國生發的抽象表現主義被刻意宣揚，成為與共產世界社會寫實主義抗衡的文化樣板。既然抽象為尚，何來記實景觀，導致「風景畫已死」論述產生。及至普普藝術反對抽象的主觀表達，日常生活俗見景物成為創作主體引領風騷。在1960年代後期，美國的寫實繪畫借助攝影轉變為追求極度精確的「極端寫實主義」（Hyperrealism），或稱做「超寫實主義」，延續普普關注平凡日常生活精神，以泯除個性方式，利用相機把充滿著光和運動的城市景象凝於一瞬，以投影噴鎗將圖像轉移到畫布上，或把物件放大，改變日常習見尺寸，造成一種異乎尋常的美學和心理體驗，使得曾被認為已死之風景畫重新延續了現代性生命，更且蔚為時潮，影響及於世界。

照相超寫實藝術家並沒有緊密組織或發表宣言，他們散居不同城市各自創作，借助相機繪製作品初時受到批評，但法國哲學家讓·鮑德里亞（Jean Baudrillard）所説「模擬的東西永遠不在現實中存在」為創作提供了理論依據，終於創建出一個虛擬的、但令人信服的藝術現實。代表人物有下面諸位：

拉爾夫·戈因斯（Ralph Goings）出生加州，童年遇逢大蕭條時代，高中時受姑姑鼓勵追求藝術，後來進入奧克蘭加州工藝美術學院（California College of the Arts），接受維梅爾、艾金斯等寫實繪畫傳統影響，發展出系列照相超寫實風格，可視為對抽象表現的反動。創作的〈知名品牌塗料〉、〈史密斯福特客戶〉、〈紅與藍卡車〉等舊車作品及小餐館和食品醬料的精確寫生，構成了個人的藝術面貌。

瑪孔姆·莫利（Malcolm Morley）生在英國倫敦，皇家藝術學院學習後於1960年代任教美國俄亥俄州立大學，繼而執教紐約州立大學，此後長期定居紐約。莫利創作形式多樣，其中以照相超寫實技法繪製的船隻和運動題材最為人知，〈SS阿姆斯特丹號於鹿特丹前〉細緻表現了如同照片的攝影效果。

羅伯特·比奇特雷（Robert Bechtle）同樣出身於加州工藝美術學院，畢業後曾至德國柏林留學，歸國任教於舊金山州立大學，作品如〈阿拉米達新星〉、〈文森大道路口〉、〈第20與阿肯色街路口〉、〈波特雷羅高爾夫傳統〉等都是描繪舊金山獨特的坡地居家景況。

理查·艾斯蒂斯（Richard Estes）伊利諾州生，芝加哥藝術學院畢業後前往紐約工作，也是從畫汽車和快餐店起家，但是從早年的〈電話亭〉開始，筆下玻璃反射的市容往往呈現肉眼難辨的細節，無論是袖珍型〈乃迪克〉漢堡店或著名的〈加拿大俱樂部〉，甚或〈中央儲蓄〉咖啡館和行駛的地鐵車箱〈D線列車〉常常杳無人跡，隱含著超現實意味，其後所作之〈倫敦塔橋〉、〈43與百老匯〉則顯現了「風景」的更大格局。

1｜約翰‧史隆　**冬季六點鐘**　1912　油彩、畫布　66.4×81.3cm
2｜喬治‧衛斯理‧貝洛斯　**紐約**　1911　油彩、畫布
　　106.7×152.4cm
3｜喬琪亞‧歐姬芙　**紐約無線電大樓夜景**　1927　油彩、畫布
　　121.9×76.2cm
4｜路易斯‧羅佐威克　**第三大道**　1929　版畫　31.3×20.2cm
5｜路易斯‧羅佐威克　**布魯克林橋**　1930　版畫　33.2×20.1cm
6｜拉爾夫‧戈因斯　**知名品牌塗料**　1973　水彩、畫紙
　　22.9×32.4cm
7｜拉爾夫‧戈因斯　**紅與藍卡車**　1983　水彩、畫紙
　　26.7×35.6cm
8｜理查‧艾斯蒂斯　**乃迪克**　1970　油彩、畫布　121.9×167.6cm
9｜理查‧艾斯蒂斯　**電話亭**　1967　壓克力、畫板　122×175.3cm
10｜羅伯特‧比奇特雷　**波特雷羅高爾夫傳統**　2012　油彩、麻布
　　104.1×149.9cm
11｜羅伯特‧比奇特雷　**第20與阿肯色街路口**　1990　油彩、畫布
　　101.6×147.3cm

理查‧麥克連恩（Richard McLean）生於華盛頓州霍奎厄姆（Hoquiam），加州工藝美術學院畢業，任教舊金山州立大學，以超寫實手法所畫馬及廣景牧場為人所知，附圖為他的〈南達科他農場〉。

羅伯特‧科廷厄姆（Robert Cottingham）紐約市布魯克林出生，最初投身廣告繪製，後來搬往洛杉磯，在1960年代後期才全職繪畫創作，聚焦於都會商店外牆的招牌詞語，像〈Carl's〉、〈Spot〉等凸顯商業都市紛亂生猛的市容語句。

羅恩‧克林曼（Ron Kleemann）1968年加入照相超寫實陣營，專注描畫卡車、轎車、摩托車和飛機，〈普利茅斯洛克五月花渡口〉是其作品。

傑克‧曼登霍爾（Jack Mendenhall）出生加州文圖拉（Ventura），於加州工藝美術學院取得學士和碩士學位，善於描繪豪華旅館與泳池享樂題材，〈百樂宮 II〉記述拉斯維加斯旅館一景，雖然和商業結合影響了創作內質，仍然是都會人們的生活記載。

約翰‧貝德（John Baeder）生於印地安納州，就學於奧本大學（Auburn University），後來在亞特蘭大廣告公司任職，再搬到紐約全職藝術創作。貝德畫美國都市與鄉鎮隨處可見的小飯館，民以食為天，〈美國〉、〈約翰餐館和約翰的舍韋勒〉帶有平民化的親切與懷舊情感。

湯姆‧布萊克韋爾（Tom Blackwell）最初從事抽象表現創作，後來喜好以超寫實手法描畫大幅摩托車和飛機以及櫥窗模特兒作品，表現重金屬機械的光色與質感。〈尖叫鷹哈雷，那不勒斯，佛羅里達〉的都會常景隱喻著人們心底渴望的速度和激情。

唐‧艾迪（Don Eddy）生於加州，他的都市風景，在1970年代初對德國金龜車情深無悔，留下〈無題〉、〈4 VWs〉等作，其後之櫥窗作品〈給H的新鞋〉色彩繽紛彷若交響音樂，晚近題材趨向多元，〈時間浪潮〉以並置圖畫呈現美麗的時間記憶。

美國致力照相寫實風景創作之後繼畫家還有羅伯特‧尼夫生（Robert Neffson）、戴維斯‧科恩（Davis Cone）、蘭迪‧杜德利（Randy Dudley）、羅伯特‧葛尼維克（Robert Gniewek）等，限於篇幅，此處不克一一介紹。超寫實陣營著名成員還有皮爾斯坦（Pearlstein）、奧黛麗‧弗萊克（Audrey Flack）、查‧克羅斯（Chuck Close）、丹尼斯‧彼得森（Denis Peterson）、雕塑家韓森（Duane Hanson）、安德利亞（John DeAndrea）等，卻不是朝風景發展，本文也略過不述。相同時候，英國畫家約翰‧沙特（John Salt）及後一代拉斐爾‧史班西（Raphaella Spence），法國畫家博丹（Jacques Bodin）、伯特蘭‧曼尼爾（Bertrand Meniel），奧地利—愛爾蘭藝術家格特弗瑞德‧郝文（Gottfried Helnwein）、阿根廷人赫爾穆特‧狄斯奇（Helmut Ditsch），瓜地馬拉的納尚‧羅倫扎那（Nathan Lorenzana）等成就不輸美國的表現，而台灣前往紐約留學、定居的畫家韓湘寧、姚慶章、夏陽、司徒強、卓有瑞、陳昭宏等也投身這一風潮，各有不俗成績。

阿諾德・榮內貝克　**華爾街**　1928　鉛筆印刷　31.8×17cm　　　　　路易斯・羅佐威克　**下曼哈頓**　1936　版畫　33.8×18.4cm

　　無論是否喜愛照相超寫實藝術，它開啟了繪畫的新領域和未來創作的更多可能。
但在風景素材上，照相超寫實至今臣服於複製和再生都會景觀，或許由於市場因素，
也或者是都會畫家生活在鋼骨叢林，已經遺忘都市之外的原始自然，不見哈德遜河時
期以降至西南藝術對山川地理的歌頌描述，使得藝術風景遭到了窄化。當城市風景只
剩舊汽車和快餐店，甚至淪為漢堡調味料，不能不說是現代人的無奈悲哀。

5

6

1 | 理查・麥克連恩 **南達科他農場** 2001 油彩、麻布
30.5×76.2cm

2 | 理查・麥克連恩 **Sunduster** 1980 水彩 30.5×38.75cm

3 | 羅恩・克林曼 **普利茅斯洛克五月花渡口** 1978 壓克力、畫布
102×137cm

4 | 瑪孔姆・莫利 **SS阿姆斯特丹號於鹿特丹前** 1966 壓克力、畫布
161.3×212.1cm

5 | 約翰・貝德 **美國** 2005 油彩、畫布 76.2×121.9cm

6 | 約翰・貝德 **約翰餐館和約翰的舍韋勒** 2007 油彩、畫布
76.2×121.9cm

Chapter 11

體制外的明珠

　　「北美風景繪畫」從藝術史上藝術學派敍述，介紹北美重要風景畫家，不過浩瀚的藝術海洋盡多不隨潮流、孤獨的創作者。有人成績可觀，但因影響未形成風潮，難以歸屬進某一流派；也有因某種原故遭到時代忽視，遺珠難免。尼采（Nietzsche）說：「由此向後的路，伸往永遠；由此向前的路，也伸往另一個永遠。」世間每有過時的藝術理論與組織，卻永遠沒有過時的好的畫家和作品。本章「體制外的明珠」對北美畫家和風景創作梳理，分兩篇補遺，至於藝術家的選取，固然基於重要性，但也難免筆者個人偏愛。

▌19及20世紀前半畫者

　　威廉・特羅斯特・理查茲（William Trost Richards）生在費城，1858年首次參加哈德遜河學派畫家比爾史塔特組織的畫展，隨後成為國家科學院一員，但是理查茲的風景創作拒絕浪漫想像和炫目激情，主張不加矯飾的呈現真實，這種理論被稱做「美國前拉斐爾派」（American Pre-Raphaelite），使他和其他哈德遜河學派同儕漸行漸遠，甚至遭受遺忘。從留下的〈月光風景〉、〈亭塔傑爾〉等作品看，他的功夫細緻優秀，經久耐看。

　　威廉・凱斯（William Keith）出生蘇格蘭，十二歲移民美國，為加利福尼亞第二代畫家，1906年舊金山大地震使他很多畫作損毀。〈帝亞波羅山日落〉、〈聖Juaquin河的上游〉攝影意味重，帶有莊嚴的宗教情操。

　　查爾斯・雷菲爾（Charles Reiffel）生於美國中部印地安納州，繪畫出於自學，曾在辛辛那提、紐約和英國工作，最終選擇在加州聖地牙哥定居。他的一生缺少師友同學提攜奧援，保守人士批評他的畫過於現代，加以生活於偏遠的美國西南角而遭東岸藝術主流忽略，八十歲去世時潦倒貧窮，直到近年才被重新發掘評估，認為是美國後期印象主義卓越的實踐者。〈漫步於聖地牙哥鄉下山脊〉一作彩色坡地、迤邐蜿蜒的山路和天際雲影，組合成一幅動人的交響篇章。

萊昂‧達博（Leon Dabo）出生法國，六歲時家人為逃避普法戰爭，帶他移民至美國密西根州底特律市。萊昂青年時重回歐洲巴黎和德國慕尼克學習美術，並在倫敦結識惠斯勒深受影響，返美後成為成功的畫家。一戰後達博頻繁往來美、歐，因不滿藝術的物質化，作品產量減少，今日留存的作品如〈哈德遜河傍晚〉等帶有濃重的惠斯勒的調性主義風格身影。

　　約翰‧卡爾森（John F. Carlson）生在瑞典，九歲來到美國紐約州水牛城，此後學習繪畫專注於冬景繪寫。由於大部分活動在水牛城，外界對他所知較少，某些評論將他歸為印象派畫家，但他的雪景用色沉鬱，和印象主義明麗的外光技法是有距離的。〈冰封〉的塊面表現接近塞尚，卻沒有直指塞尚強調的內質核心，景象的敘述仍是表達目的。

　　密爾頓‧埃弗瑞（Milton Avery）生於紐約州阿特馬（Altmar），為皮匠之子，成長後學習繪畫，從馬諦斯的平塗色彩著手，掌握了主題的抒情性，敘述個人孤寂的冥想世界，得到收藏家羅伊‧羅斯柴爾德‧紐伯格（Roy Rothschild Neuberger）賞識推介。但是他的創作早期被批評過於抽象激進，晚期又逢抽象表現主義當道，因為內容具象而遭忽視，待退遠了時間距離才終於顯露獨特的馨香。附圖為他的〈風景〉，形式和我國旅法畫家常玉近似。

　　斯蒂芬‧摩根‧艾特涅（Stephen Morgan Etnier）紐約生，進入耶魯大學就讀，因成績欠佳被退學，再轉入賓夕法尼亞藝術學院。畢業後居住紐約，曾至海地、巴哈馬旅行，參與大蕭條時代政府提供的壁畫繪製工作，後來參加海軍，退役後定居緬因州。〈從渡頭眺望〉陽光下的大海在室外伸展，暗示了平淡生活裡內心的希望微瀾。

　　卡爾‧澤布（Karl Zerbe）出生德國柏林，後來學習藝術成為畫家，屬德國表現主義風格，二戰時他的畫被納粹批評為「墮落藝術」遭到摧毀。戰後澤布來到美國，任職波士頓美術館學校繪畫部主任，死於佛羅里達州。少數風景畫如〈波士頓公園街〉，人文氣質濃厚。

　　彼得‧赫德（Peter Hurd）新墨西哥州生，進入西點軍校同時學習了繪畫。二戰時赫德擔任戰地記者，1967年受聘為詹森（Lyndon B. Johnson）總統畫像，詹森只允許一次會面，並在畫像時睡著，赫德只好憑照片完成圖畫，結果被總統奚落為：「我所見過最醜陋的東西。」此畫現在懸掛於華府國家肖像博物館，成為趣談。〈圍籬建造者〉是畫家繪寫美南牧場生活之作，鄉土情感自然洋溢。

　　莫里斯‧格雷夫斯（Morris Graves）俄勒岡州生，高中輟學當過船員，主跑亞洲，迷戀上東方禪宗佛學和日本文化。主要生活於華盛頓州西雅圖地區，晚年搬往加州，在當地去世。他的繪畫被《生活》雜誌稱為「西北學派」（Northwest School），是指美國西北太平洋岸某些帶有神祕思想的創作，作品〈受傷的海鷗〉即帶此類屬性，惜呼這一學派沒能坐大，影響有限。

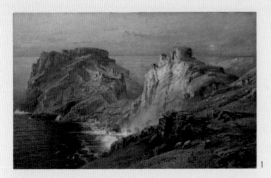

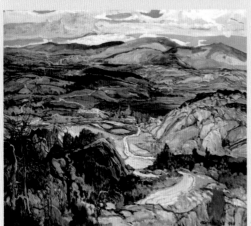

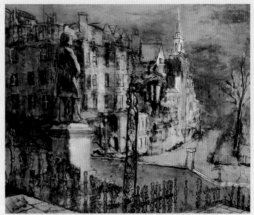

1｜威廉‧特羅斯特‧理查茲　**亭塔傑爾**　1881　水彩、紙本
58.6×93.7cm

2｜查爾斯‧雷菲爾　**漫步於聖地牙哥鄉下山脊**　1938
油彩、畫板　106.7×121.9cm

3｜萊昂‧達博　**哈德遜河傍晚**　1907-1908　油彩、畫布
68.9×91.7cm

4｜約翰‧卡爾森　**冰封**　年份不詳　油彩、畫板
30.5×40.6cm

5｜密爾頓‧埃弗瑞　**風景**　1943　油彩、畫板　91.4×108cm

6｜卡爾‧澤布　**波士頓公園街**　1942　蠟彩、畫布　76.2×91.4cm

7｜彼得‧赫德　**圍籬建造者**　1954　蛋彩、畫板　60.3×121.3cm

8｜羅蘭·彼得森　行走　1960　油彩、畫布　123.2×175.3cm
9｜莫里斯·格雷夫斯　受傷的海鷗　1947　彩色版畫　99.7×108cm
10｜保羅·沃納　從南拉古納眺望　約1962　油彩、畫布
　　121.9×121.9cm
11｜約翰·修特伯格　彙聚線　1953　油彩、畫板　61×76.2cm

威廉·康登（William Congdon）出身羅德島一富裕家庭，在耶魯大學學習英國文學，後來又去賓夕法尼亞藝術學院學習美術。二次大戰在歐洲和北非參與戰事，戰爭結束回到紐約，加入興盛的現代藝術潮流並成為領導者。其後康登大部分時間住在義大利威尼斯，皈依天主教成為虔誠信徒，空間距離使他逐漸淡出了美國舞臺。〈聖馬可廣場12號〉、〈印度寺廟第二號〉以粗獷自由的筆觸肆意塗抹刮寫，簡單構圖中蘊含了深刻、豐富的內容。

強·史奇勒（Jon Schueler）年輕時想成為作家，威斯康辛大學畢業擔任了一陣記者工作，二戰打斷了他的寫作夢想，入役陸軍航空隊為導航員。戰後搬至舊金山教授英語，開始參加加州大學美術課程，選擇抽象表現路線。史奇勒後來在蘇格蘭馬萊格（Mallaig）地方置產設立工作室，在那裡接觸遼闊的天空深受感動，自此放棄厚重的油彩，改以輕便的水彩創作，天光雲影成為其後三十年的主題。〈光與黑影〉雲海蒸騰，表現了自然的變幻無常。

魯本·唐姆（Reuben Tam）生在夏威夷考愛島（Kaua'i），夏威夷大學畢業後又去加州大學、哥倫比亞大學等學府深造，其後任教紐約布魯克林博物館藝術學校。他的作品多是以半抽象的形式表現陸地、海洋、懸崖等自然景致，像〈芬迪傍晚〉，孤岬、白浪、藍色海洋和遠處灰色雲天，簡單構圖自具感人的韻致。

安德魯·魏斯（Andrew Newell Wyeth）是20世紀美國最知名畫家之一，生在賓州查茲福特（Chadds Ford），自小體弱多病，因此在家自習，繪圖啟蒙自插畫家父親教導。成長後他以細緻的水彩與蛋彩描繪賓夕法尼亞和緬因州的景色人事，取景闊遠、廣袤荒蕪、風貌樸素、苦澀，孤寂而堅毅，帶有豐富的人文內涵和詩性的憂鬱，表現了在現代文明侵蝕中對迅速消失的往昔的最後回眸，讓人感覺時光的凝結，原來生命記憶是可以永恆長存。魏斯的創作往往被歸作寫實主義或鄉土寫實主義，對台灣、中國均有影響，事實他是沿續美國早年的風俗和風景結合之路，在急功近利的商業文明背景中踽踽獨行，和時代的矛盾扞格十分明顯。風景名作有〈拍賣〉、〈道奇嶺〉、〈海風〉、〈磨坊〉、〈風化牆〉、〈沖積原〉、〈滿天飛〉等，不克一一列舉。

保羅·沃納（Paul Wonner）在亞利桑那州圖森市（Tucson）出生，奧克蘭加州工藝美術學院畢業，再進加州大學柏克萊分校深造，其後執教於加州大學洛杉磯及聖塔巴巴拉分校。繪畫善於處理明亮光線和銳利陰影關係，以創作夢幻裸男為人所知，且把某些風景也擬人化了。沃納和迪本科恩同為20世紀中期美國西岸的「灣區具象運動」（Bay Area Figurative Movement）原創者之一。〈搖擺椅女士〉、〈從南拉古納眺望〉從用色到運筆都十分精練，顯現了出眾的技法功力。

約翰·修特伯格（John Hultberg）出生加州柏克萊一瑞典移民家庭，幼年經歷了大蕭條時代，二戰時服役海軍，塑造了自身的世界觀。戰後進入加州美術大學（舊金山藝術學院前身），其後轉往紐約，在藝術學生聯盟兼任教職，不過夏季大部分時間住

在緬因州。創作受抽象表現主義形式影響，卻未放棄具象現實，從〈彙聚線〉可見。

羅蘭·彼得森（Roland Petersen）生於丹麥，曾就讀美、英多所大學，後來在華盛頓州立大學、加州大學柏克萊分校等處任教，同樣列身為「灣區具象運動」一分子。創作如〈行走〉，每每排除細節敘述，以幾何分解色塊呈示物象，個人風格明顯。

尼爾·韋利弗（Neil Welliver）生於賓夕法尼亞州米爾維爾（Millville），賓州藝術學院和耶魯大學畢業，後來任教耶魯。1960年代初去了緬因州，1970年開始定居當地致力大型岩山和樹林風景創作，受日本版畫影響。韋利弗後半生命途多舛，火災使他失去大部分畫作，女兒、妻子和二個兒子又相繼死亡，他以繪畫撫平傷痛，〈高水位〉是這段期間作品。

法蘭·布爾（Fran Bull）紐約大學畢業，早期創作受照相寫實主義影響，與前夫瑪孔姆·莫利同屬此派畫家，中年後改向抽象和綜合表現，以及行為藝術路線發展。筆者前面有女性畫家專門篇章，法蘭因為面貌不一，難以歸屬，故在本篇補述。〈法國海港〉擁擠的帆船和倒影，寫實中有一份堅實情感。

馬克·坦西（Mark Tansey）青少年時參加舊金山藝術學院課程，其後入讀洛杉磯設計中心藝術學院（ArtCenter College of Design in Los Angeles），再進紐約亨特學院（Hunter College）。許多作品是以單色的，貌似直接敘述場景，但又帶有某些相關暗流，營造自我的視覺寓言，〈行動繪圖 II〉正是這樣綜合著現實與想像、室內和室外交錯之作。

艾波蘿·葛妮克（April Gornik）俄亥俄州克利夫蘭出生，是另一位前面篇章的女性遺珠，畢業於加拿大諾瓦·斯科蒂亞藝術與設計學院（Nova Scotia College of Art and Design），先生是以表現情慾著稱的畫家艾瑞克·菲施爾（Eric Fischl）。艾波蘿的風景創作抽離開人的因素，以細膩秀潤技法表現風暴和海的大氣變化以與自然對話，寫實又夢幻地呼應著環保訴願，生活上也是女性主義支持者。作品〈天空與鏡〉與〈田地和風暴〉以靜引人；〈風、海、光線〉則呈現了另一種遼遠的詩情。

約萬·卡洛·維亞巴（Jovan Karlo Villalba）生於厄瓜多爾，在佛羅里達州邁阿密成長，在當地新世界藝術學校（New World School of the Arts）及紐約庫珀聯盟藝術學校（Cooper Union School of Art）畢業，後來留在紐約發展。創作以自然景致作主題，下筆粗重強悍，〈流行去六旗〉、〈拋棄〉多彩喧囂而不平靜，具有強迫性力量。

▋ 當代新風景表現的明星

1960年代後期美國的照相超寫實繪畫興起，到80年代逐漸退潮，但是影響持續存在，只是藝術家的表現手法呈向多元發展。風景畫離不開景象記錄，攝影提供了工具便利，此時題材和表現手法不再囿限於都會景觀的客觀記載，個人個性愈見明顯，伊

恩・霍納克（Ian Hornak）、羅德・彭納（Rod Penner）、葛雷哥萊・賽洛克（Gregory Thielker）、扎利亞・福爾曼（Zaria Forman）等以各自風格構築出當代風景的新面貌：

伊恩・霍納克為斯洛伐克移民之子，生在費城，高中畢業後居住底特律，唸密西根大學及韋恩州立大學，其後遷往紐約。他的創作從超寫實出發，採用分層多重曝光手法去營造一個浪漫、崇高的自然視象，呈現具有超現實內容的戲劇性張力，在照相超寫實風潮結束後仍然延續了繪畫生命。伊恩2002年去世時僅只五十八歲，作品有〈提埃波羅之窗〉、〈佛雷德利克之窗〉、〈漢娜・蒂利希的鏡子〉、〈南風之家〉等，雲光樹影，氣象萬千。

羅德・彭納生在加拿大溫哥華，奧克拉荷馬州突爾沙（Tulsa）市奧羅・羅伯茨大學（Oral Roberts University）畢業，目前住在德州。在照相超寫實畫家群中，彭納屬於後起之秀，卻是我較喜愛的一位，原因可能是他較諸其他照相超寫實同儕圍繞都會小景戚戚的陰晴，更能把目光投注寬廣的世界，通過鏡頭觀察美國城鎮荒涼清冷的情狀。所繪像〈伯特倫〉、〈眺望牧場汽車旅館〉等，朝暮晨昏，光線表現十分細膩，路上水坑和雪地車痕描畫得一絲不苟，配以遼闊的天地背景，傳達出一份安寧、惆悵的懷舊情緒，雋永耐看。

葛雷哥萊・賽洛克出生紐澤西州，麻薩諸塞州威廉斯學院（Williams College）畢業，再進聖路易華盛頓大學獲得碩士文憑，現在在紐澤西大學教授繪畫。賽洛克的招牌創作是運用超寫實技法，通過雨天汽車車窗作表現，擋風玻璃上從點滴落珠到滂沱大雨，水的流淌和車燈的模糊映照，呈現了環境移軸和視覺扭曲的瞬間景狀，觀眾因生活經驗不自覺感受到置身車內的安全和溫暖，以及對作品隱喻的理解與共鳴。從淋漓的〈七號路〉、〈即將完全停止〉、〈直到現在〉、〈家在前方1000哩〉等系列之作看，雨水成就了他的創作賣點，技法非凡，成為新照相寫實繪畫明星實至名歸。

扎利亞・福爾曼生在麻薩諸塞州，幼時跟隨家人旅行，對極地風景留下深刻印象，其後在義大利佛羅倫斯斯基德摩爾學院（Skidmore College）學習繪畫，現今定居紐約。扎利亞和前述的艾波蘿・葛妮克相隔一代，卻同樣喜歡表現雲、海，相比下艾波蘿屬於詩心敘述，扎利亞則採用超寫實手法來表達視覺震撼，畫冰山尤為拿手，曾參與國家地理探索計劃，格陵蘭、勒梅爾海峽、馬爾代夫等系列之作賦予被描繪景觀更多當代意識，被視為極富潛力的年輕女性畫者。透過她的作品〈格陵蘭第63號〉、〈馬爾代夫第2號〉和〈夏威夷第3號〉略現一斑。

1 | 安德魯・魏斯　**拍賣**　1943　蛋彩、畫板　55.9×121.9cm
2 | 安德魯・魏斯　**海風**　1946　蛋彩、畫板　47×70cm
3 | 安德魯・魏斯　**道奇嶺**　1947　蛋彩畫板　104.5×122.3cm
4 | 安德魯・魏斯　**磨坊**　1958　乾筆畫紙　35.56×57.15cm
5 | 尼爾・韋利弗　**高水位**　1984　油彩、畫布　243.8×243.8cm
6 | 艾波羅・葛妮克　**風暴的背後**　1985　油彩、麻布　尺寸不詳
7 | 伊恩・霍納克　**漢娜・蒂利希的鏡子**　1978　壓克力、畫布
152.4×304.8cm

Chapter

12

東方遺韻

■ 東方遺韻

　　由於筆者本身族裔背景，本書最後一章決定泛談「東方遺韻」，探討東方藝術與北美風景創作的交互影響。本章又分東方遺韻和水墨繪畫兩篇，都是屬於北美風景繪畫的非主流演出，但是隨著「後現代」的多元認知及亞洲經濟成長，這些藝術家和作品受到愈來愈多的關注。

　　西方學者及大眾研究、觀賞東方藝術，或出於學術目的，或出於獵奇心理。北美的亞洲藝術認識最初是經由日本傳播。波士頓美術館最早之亞洲藏品得自19世紀美國東方學者愛德華·莫爾斯（Edward Sylvester Morse）和旅日醫生威廉·斯特吉斯·比奇洛（William Sturgis Bigelow）在日本的收集捐贈，於1890年成立日本美術部，首任主任聘請居住日本十二年，在東京帝大教授政治經濟學和哲學八年的哈佛學者費諾羅薩（Ernest Francisco Fenollosa）擔任。1903年日本美術部更名日本中國美術部，其後再改名為東方部。費氏之後該部由其學生，曾任東京美術學校校長之日人岡倉覺三繼任，先後二人均為當時所謂「日本畫」（Nihonga）——回歸日式風格繪畫運動的推動者。其他如紐約大都會博物館、美國國立亞洲藝術博物館、克里夫蘭藝術博物館、納爾遜—阿特金斯藝術博物館、舊金山亞洲藝術博物館、芝加哥藝術學院博物館、西雅圖亞洲藝術博物館，還有哈佛、普林斯頓、康乃爾、賓夕法尼亞、史丹佛與加州大學柏克萊分校等學府陸續收藏東方文物，也助長了東方美學的體認。

　　19世紀末期至今較重要的亞洲旅美畫家有日人青木敏郎（Toshio Aoki）、小圃千浦（Chiura Obata）、國吉康雄（Yasuo Kuniyoshi）、岡田謙三（Kenzo Okada）、長谷川三郎（Saburo Hasegawa）、野田英夫（Hideo Noda）、芹澤末男（Sueo Serisawa）、露絲·阿莎瓦（Ruth

Asawa）、瑞・尤西達、藤村誠（Makoto Fujimura），華人李鐵夫、謝榮光、朱沅芷、馬白水、黃齊耀、曾景文（Dong King-Man）、胡惜玉、程及、陳蔭羆、胡宏述……，還有韓國畫家金煥基（Kim Whanki）、白南準（Nam June Paik）、Il Lee、Sung Ho Choi、徐道獲（Do-Ho Suh）、郭善景（Sun K. Kwak）、Leeah Joo等。其中青木敏郎以繪畫花鳥和東方神話故事著稱，長谷川三郎、露絲・阿莎瓦、藤村誠和陳蔭羆致力抽象創作，尤西達鑽研於芝加哥意象表現，野田英夫、李鐵夫、謝榮光和朱沅芷以人物見長，白南準從事電子裝置，由於不涉風景，這裡不作敘述，僅聚焦於風景創作表現者介紹於下。首先看看日裔畫家：

小圃千浦出生於日本岡山縣，青年時在東京擔任畫家學徒學習到繪畫技巧，十八歲來到美國西雅圖，後來轉往加州從事插畫和設計工作。20年代在舊金山創辦了「東西方藝術協會」，1928年回到日本展覽，返美後任教於加州大學柏克萊分校，畫下〈日落〉、〈高山裡的盆湖〉、〈酋長岩〉等大量美國風景作品。二戰時小圃千浦遭拘禁於「戰爭拘留營」，但繼續繪事，戰後重回柏克萊直到退休，在美西扮演了多元文化的代表性角色。

國吉康雄晚小圃千浦八年同樣生於日本岡山，十三歲來至美國，進入洛杉磯藝術和設計學院及紐約藝術學生聯盟學習，創作以油彩和版畫為主，是第一位在惠特尼美術館展出的日裔畫家，從作品〈內華達城鎮〉可見風格。

岡田謙三日本橫濱出生，東京美術學校畢業再去法國深造，返回日本後任教武藏野藝術學院，二戰後1950年移居美國紐約，成為最早致力抽象表現風格的日本畫者。現今日本秋田市立千秋美術館設立岡田謙三紀念館，作品有〈流〉、〈雲海上的富士山〉等。

芹澤末男也生於日本橫濱，八歲來美，以印象風格的油彩獲得注目，後來轉為加州現代主義一員，創作版畫，如作品〈艾德懷山脈〉。

19世紀末、20世紀初美國通過排華法案限制了華人來美的發展，直到20世紀中葉，因為法案廢除和中國國內政局動盪，華人旅美人數漸多，其中不乏藝術工作者，以善畫風景贏獲注目之畫家按出生年約略檢視有：

馬白水中國遼寧省生，師範專科畢業，在台灣師範大學執教二十七年，水彩創作享有盛譽。退休後來美定居紐約，與前面諸位亞裔藝術家相比，筆下如〈古根漢美術館〉等雖是表現美國風景，但其主要舞台仍在中國、台灣。

黃齊耀生於廣東，九歲時隨父親移民美國，入讀奧蒂斯藝術學院（Otis Art Institute），畢業後參加迪斯奈公司，再入華納兄弟公司，成為著名動畫師，雖然不是走純美術路線，但是作品帶有東方水墨趣味，開啟了西方人士的新視野。

曾景文生在加州，五歲去到香港，十八歲在美國經濟大蕭條時代重回美國，因申請到聯邦補助得能繼續創作，水彩風景有獨到成就，曾獲聘為國務院文化大使，進行

1

4

2

5

3

6

1｜小圃千浦　高山裡的盆湖　1930　木刻版畫　36.2×46.5cm
2｜小圃千浦　日落　1930　木刻版畫　39.37×27.94cm
3｜馬白水　古根漢美術館　1974　水彩、紙本　40×50cm
4｜黃齊耀　小鹿斑比動畫草圖　1938-1941　水彩　尺寸不詳
5｜曾景文　金門大橋　年份不詳　水彩、紙本　57×77cm
6｜胡惜玉　舊金山唐人街　1940　水彩、紙本　75×57cm
7｜胡宏述　汐　1982　綜合媒材　96×106cm
8｜韓湘寧　王子街　1972　壓克力畫布　289×183.5cm
9｜卓有瑞　午後　1984　油彩、麻布　94×132.1cm
10｜金煥基　藍山　1956　油彩、畫布　99.8×64.6cm
11｜郭善景　解放空間　2012　裝置藝術　尺寸不詳

了多次國際文化交流訪問。〈金門大橋〉、〈四人腳踏車〉、〈南街橋樑〉等運筆簡潔明快，留白運用精彩，內容溫馨熱鬧。

胡惜玉生於加州聖荷西。洛杉磯奧蒂斯藝術學院進修，為美國水彩畫協會、西方藝術家協會及加州水彩畫協會會員，1962年在加州蒙特瑞附近成立「水彩畫室」，1983年獲得提名為國家設計學院院士。〈舊金山唐人街〉表現了華人聚居的「異國」情景。

程及生於江蘇無錫，早年在上海活動，1947年定居美國。相較曾景文、胡惜玉主要在美西活動，他則以紐約為發展重心。水彩繪畫融合東、西方技法，內容具有獨特的東方情蘊。〈望故鄉〉、〈飛雪迎春〉等作品的水墨趣味濃重。

胡宏述生在上海，台灣成功大學建築系畢業，1964年進入美國Cranbrook藝術學院設計系，曾任教北愛荷華大學及愛荷華大學，擔任設計系主任直至退休。繪畫如〈汐〉等採用油彩表現中國文人畫的水墨意境，自具面目。

20世紀70、80年代來自台灣，致力風景創作的照相超寫實畫家——韓湘寧、姚慶章、夏陽、卓有瑞等在紐約投身都會風景創作乃呼應藝術時潮使然，各有不俗成績。其中姚慶章早逝，其他畫家後來陸續回返東方居住，風格也產生改變，僅留下一頁在異域的奮鬥篇章。韓湘寧的〈王子街〉和卓有瑞之〈午後〉略現面目。

旅美韓國畫家也有不錯表現。金煥基生於韓國新安郡，早年到日本留學，形成前衛、簡約的創作風貌，後來移居巴黎，1960年再到紐約，為在美國第一位著名的韓裔畫家。創作喜以自然元素構成，略帶圖案趣味，〈藍山〉是其典型代表。

Il Lee出生韓國首爾，1970年代來至美國，以圓珠筆畫於巨幅帆布上的抽象繪畫獲得矚目，雖然將其所作如〈BL-07835〉等解釋為風景略嫌勉強，但無疑有山水身影。

Sung Ho Choi同樣來自首爾，1980年到美國發展，〈永遠年輕〉以東方文化當作素材，尋找移民的身分認同。另一位中生代畫者郭善景現居紐約，善於運用膠帶創作大型裝置藝術，〈解放空間〉是為舊金山亞洲藝術博物館所作，似雲似浪，甚見氣勢。還有Leeah Joo，採用紡織品建構己身如〈飛行鶴陣〉等的心象風景。

▌水墨北美

西方人長久視水墨畫為一種亞洲文化符碼，1894年波士頓美術館舉行「京都大德寺所藏中國南宋繪畫五百羅漢圖」展覽，是水墨畫在北美的最早展出。20世紀初美國流行的「日本畫」（Nihonga）運動，其中也涵蓋了水墨創作。前篇敘述之日裔畫家小圃千浦和芹澤末男除油彩、版畫外也畫水墨，留下〈風暴接近優勝美地〉等作。另一畫家大井基（Motoi Oi）1963年在紐約創立「美國水墨畫協會」（Sumi-e Society of America），現今發展成北美最大水墨繪畫組織，但整體而言，西方人對水墨藝術精神

的認識仍然有限。

19世紀西方文明因船堅砲利成為世界性強勢文化，中國為了圖強生存，「現代化」成為迫切需求，造成一波波波瀾壯闊的到西方求學取經浪潮。最早留學的目的在實用科技方面，爾後及至人文藝術。20世紀初赴西方學習以歐、日為重心，二戰時留學進程短暫中止，戰爭結束後風潮重新開啟。除求學外，也有畫家出洋為得考察和舉辦展覽，因為國內政局演變和戰亂，導致許多人在海外羈留下來。加上其後經由香港、台灣前往美、歐，追求在更大國際舞台發展者，歷史的因由形成龐大的海外華裔藝術家族群，其中無論人數或創作風格之廣度，北美均超越歐、日，成為移居之最。

華裔藝術家對北美水墨創作的挹注稍晚於日本，但是深厚的傳統使他們很快超越日人成為真正道統。以水墨創作見長，較知名華人藝術家，1930年代赴美有楊令茀；40年代有張書旂、王濟遠、汪亞塵、王季遷（又名王己千）、陳其寬、曾佑和；50年代有侯北人、趙春翔、鄭月波、劉業昭；60年代有張大千、胡宇基、丁雄泉、王昌杰、郭光遠、胡宏述、王無邪；70年代有胡念祖、劉國松、馮鍾睿、高木森、靳傑強、劉昌漢、劉墉等。80年代後隨著中國改革開放，大批學而有成的中國畫家來到海外，成為繼20年代後另一波留洋高潮。水墨藝術家有孫璞（又名木心）、蕭惠祥、吳毅、翁如蘭、王公懿、劉丹、谷文達、張健君、鍾躍英、鄭重賓、梁藍波、季雲飛、李華弌等。相同時間從香港前往加拿大的畫家同樣不少，包括楊善深、周士心、顧媚、何百里……，加以在美國出生的二代華裔李澄華等，更增厚了異地的中華丰采。2015年「中國畫學會（美國）」在洛杉磯成立，是第一個全美性華人水墨畫組織，成員包括趙建民、洪波、張宏賓、王慶祥（又名大澤人）、周平珖、郭楨等。

以上畫家年長者固然深耕傳統，年輕者許多則從西方汲取元素來表達自我，形成為應對西方挑戰的新的嘗試，北美壯麗的山川提供了豐富的創作取材。水墨畫在此發展不再是國內流派的節支末流，等待枯竭消逝，而是各派至此匯聚另成江湖，波濤洶湧。茲將其中之風景（山水）創作者擇要略作敘述：

張大千藝術享譽國際，廣受評介，此處不擬多論，1967-1977年他在美國居住的十年正是潑墨、潑彩趨向成熟的全盛期。〈秋山訪友〉是該年在卡密爾畫展目錄封面作品，〈加州夏山〉、〈松壑飛泉〉、〈幽林浮嵐〉等描繪的是加州優勝美地國家公園及個人居所「環蓽庵」附近17英哩海岸景色，北美環境及風景對創作影響明顯可見。

王季遷生於江蘇，長期居住紐約，以藝術鑑定、收藏和參與商業買賣為人熟知，本身書畫也具面目，在山水技法拓展方面有一定成就。作品〈山水〉一作以重筆皴山，配以細小矮房村落，是其創作典型風貌。

王昌杰，字子豪，浙江生，杭州藝專畢業，曾經投身公職，後進台灣師大執教，1964年移民美國，創作從早期的花鳥改繪山水，〈優勝美地〉等是結合傳統筆墨與北美風景之作。

1｜張大千　**加州夏山**　1967　水墨紙本　115×65.5cm
2｜張大千　**幽林浮嵐**　1969　水墨潑彩　48×67cm
3｜劉業昭　**遠眺舊金山**　1976　水墨、紙本　25×33cm
4｜周士心　**雪崖瓊宇**　年份不詳　水墨、紙本　47×36cm
5｜王季遷　**夜**　1972　水墨、紙本
6｜靳杰強　**瀑流55**　2011　水墨、紙本　88.5×95.5cm

7 ｜何百里　靈岩虛靜鳴泉響　1999　水墨、紙本　59.5×59.5cm
8 ｜谷文達　天空與海洋　1985　水墨、紙本　200×200cm
9 ｜劉昌漢　自然組曲—水源　2001　水墨、紙本　232.4×375.9cm
10 ｜鍾躍英　空間跨度　2010　水墨、紙本　245×245cm
11 ｜高木森　浪漫的愛情　2001　水墨、紙本　69.9×63.5cm
12 ｜吳毅　日月之行若出其中　1999　水墨紙本　193×243.8cm

傅狷夫生於浙江，1949年因為時局轉居台灣，善畫雲、海，後來執教於國立台灣藝專，對水墨畫的台灣風景敍述甚見用心，門人弟子形成傅派山水，獲譽「渡海四家」之一。退休後遷居舊金山持續創作，〈海濱〉記錄著名17英哩海岸景致，平實動人。

劉業昭也為杭州藝專畢業，曾任職國府交通部及在國立台灣藝專執教，1961年赴美展覽，受聘舊金山大學藝術學院，2003年去世。〈遠眺舊金山〉以粗筆寫意繪下灣區景色，率真而見天趣。

周士心蘇州美專畢業，曾任教香港中文大學，1971年移居美國，現住加拿大溫哥華。〈雪崖瓊宇〉傳統筆墨中帶有新生氣息。

顧媚原從事歌唱演藝工作，退休後專心繪事，其後定居加拿大溫哥華，飽覽附近壯闊的自然山水，在層巒疊嶂中勾畫內心的崢嶸，呈現出蒼然的人生感遇。〈雲山千疊〉是為香港立法會大樓所作，煙水茫茫，氣象變幻，成績斐然可觀。

吳毅生在日本，畢業於南京藝術學院，1984年起居住紐約，以傳統底蘊，開創出碧穹落墨，酣暢淋漓的磅礡山水，受到國內畫壇諸多推崇。〈日月之行若出其中〉筆墨縱橫，大象無形，自然意象深蘊。

高木森是台灣旅美藝術史學者，長期任教加州聖荷西州立大學，也勤於創作，從人生取材，不拘成法，亦古亦今，亦東亦西是他繪畫特色。〈浪漫的愛情〉，風雨中的邂逅襯以劍狀山岳和洶湧巨浪，畫者己身的浪漫情懷躍然紙上。

靳杰強生於廣東番禺，美國馬利蘭大學物理學博士，居住華府工作，繪畫風格細膩，尤其受到居家附近波多瑪克河的急流和尼亞加拉瀑布啟發，繪製了大量如〈瀑流55〉之瀑水作品，兼具了東、西方美學表現。

何百里生在廣州，後來居住香港，1984年移居加拿大，寫意山水具有嶺南繪畫的明潤之氣，善於表現大景的光影變化，色彩明麗。〈靈岩虛靜鳴泉響〉師寫造化信筆而為，氣蘊有致。

劉昌漢對於海外，特別是北美風景創作繪寫投注了較多心力。〈自然組曲一水源〉、〈優勝美地國家公園通景〉、〈大瀑〉、〈加利福尼亞在我心中〉等巨幅山水從北美取景，致力東方媒材的在地發展。

李華弌出生上海，舊金山大學藝術學院碩士，創作追求一種高古、幽遠、細緻的，彷如宋畫般的傳統美感，在復古外表下傾訴現代人對於自然寧和的嚮往。附圖〈飛瀑青松〉雲煙蒸騰，山水有情。

劉墉出生台北，具有寫作、畫畫、節目主持等多方面才華，以著作最為人知。繪畫風格潤秀，喜作夜景，〈白山黑水〉呈現了內心幽微的心境景致。

谷文達上海生，中國美術學院研究生班畢業且留校任教，1987年赴加拿大，後來移居美國紐約。創作游走於傳統和當代前衛之間，從水墨偽漢字到人體材質裝置，能

在兩方面都得到肯定。〈天空與海洋〉是國內時作，〈水墨世界〉乃旅美後的創作，同樣以無羈的自由筆法造景造境。

鍾躍英魯迅美院畢業，也在學校留任教學。1995年來到美國，在多所城市展覽，現居舊金山灣區，致力大型抽象表現創作，像〈空間跨度〉等帶有山水身影。

李澄華（Freda Lee-McCann）生於華府，在香港和台灣求學，接觸並學習了水墨繪畫。回美後進入大學攻讀數學，畢業後從事研究工作，且繼續繪事。〈再會〉等在畫上融入拼貼，建立了自我畫風。

▌結語

水墨畫雖然在北美屬於非主流藝術創作，但是經過亞裔藝術家的持續努力，獲得愈來愈多西方人士愛好，20世紀70年代以降的後現代風潮，多元主義更提供了「異文化」發展的溫床。風景繪畫一般受景象限制，不像其他畫種可以直接針砭時事，或超然象外，探求藝術之各面可能，不過風景創作也不僅只是單純視覺景觀的記錄，時代精神的反映和民族文化印記仍然自然孕育其中。

北美的風景畫根源於歐洲傳統，像哈德遜河學派或印象主義；也容納了印地安原住民在地的混血表現，例如墨西哥和西南藝術；還有非裔及亞洲各民族的背景風格，像地域主義的南方風采，以及中、日水墨的自然思想，有容乃大。回首兩百餘年歷史發展，從早期土地的認同到今日全球文化的繽紛反照，風景創作呈現的是一部由各族裔藝術家共同譜寫的宏偉論述，成績亮麗，成就可喜。

索引

人名、頁次索引（按姓氏筆劃排列）
使用説明：人名後第一組P開頭頁碼為內文索引，第二組P開頭頁碼為作品索引。

國家圖書館出版品預行編目（CIP）資料

北美風景繪畫 = The landscape paintings of
North America / 劉昌漢著. -- 初版. -- 臺北市 :
藝術家出版社, 2021.01
200面；17×24公分

ISBN 978-986-282-266-1 (平裝)

1.藝術家 2.藝術 3.作品集

909.9 109022183

北美風景繪畫

劉昌漢 著

發行人　何政廣
總編輯　王庭玫
編　輯　周亞澄
封面設計　張娟如
美　編　王孝嫩、張娟如
出版者　藝術家出版社
　　　　台北市金山南路（藝術家路）二段165號6樓
　　　　TEL：（02）2388-6716
　　　　FAX：（02）2396-5708
　　　　郵政劃撥：50035145　戶名：藝術家出版社

總經銷　時報文化出版企業股份有限公司
　　　　桃園市龜山區萬壽路二段351號
　　　　TEL：（02）2306-6842

製版印刷　鴻展彩色製版印刷股份有限公司
初　版　2021 年 1 月
定　價　新臺幣 380 元

ISBN　978-986-282-266-1 (平裝)